디자이너를 위한

디자인
혁명

좋은 디자인만 하지 말고, 좋은 일을 하라!

do good ~~design~~

KB006964

do good

디자이너를 위한
디자인
혁명

좋은 디자인만 하지 말고, 좋은 일을 하라!

좋은 일을 하라!
디자이너는 어떻게 세계를 바꿀 수 있을까?

데이비드 B. 버먼 지음
이민아 옮김

2009년 1월, 캘리포니아 버클리

이 책에 어째서 표제면이 필요한가? 이미 표지에 있는 것을 뭐하러 반복하는가? 출판사는 역사적인 이유와 저작권 표시 때문에 표제면이 필요하다고 말한다. 누군가 출판사에 말해줘야 하지 않을까? 출판되는 모든 책에서 표제면을 없앤다면 미국 한 나라에서만 연 평균 31억 장의 종이를 절약할 수 있다고.

종이 절약 이야기가 나왔으니 말인데, 이 책 자체를 주지 않으면서 다른 사람들과 나누고 싶다면, my. safari.peachpit.com에서 전자책 포맷으로 구매할 수 있다. 그런데 잠깐, BBC2에 따르면 데이터 농장이 쓰는 에너지가 자동차 제조업 전체가 쓰는 에너지와 맞먹는다고 한다. 게다가 정보 저장량이 5년마다 두 배로 늘고 있다. 2020년이면 인터넷으로 인해 발생하는 탄소 배출량이 항공업의 배출량과 같은 규모가 될 것이다. 그러니 어찌해야 할까. 책이나 읽자.

시그마북스
Sigma Books

디자이너를 위한 디자인 혁명

발행일 2010년 8월 25일 초판 1쇄 발행
2014년 6월 2일 초판 2쇄 발행
지은이 데이비드 B. 버먼
옮긴이 이민아
발행인 강학경
발행처 시그마북스
마케팅 정제용
에디터 권경자, 양정희
디자인 홍선희, 김수진

등록번호 제10-965호
주소 서울특별시 영등포구 양평로 22길 21 선유도코오롱디지털타워 A404호
전자우편 sigma@spress.co.kr
홈페이지 http://www.sigmapress.co.kr
전화 (02) 2062-5288~9
팩시밀리 (02) 323-4197
ISBN 978-89-8445-359-3(03600)

DO GOOD DESIGN: How Design Can Change the World

차례

Non fate solo buon design,
ma fate del bene.

Nedělej jen dobrý design, dělej ho pro dobro věci.

تصميم جيداً فقط،
بل افعل جيداً

Não faça solo buon design. Faça o be

좋은 디자인만 하지 말고
좋은 일을 하라!

Don't just do good design... do good!

デザインだけではなく、本当に「良い」ものを

Ne csak jó designt csinálj, hanem tégy jót is vele!

Gjør ikke bare
godt design,
gjør det
godt!

Ne faites pas
que du bon design,
faites du
bien!

Gjør ikke bare god design!
Gjør me godt!

אל תעשו רק דיזיין טוב,
עשו טוב!

Nicht nur tun,
gutes
Design,
die Gutes
tun.

Delatje dobro,
ne samo
dobrega oblikovanja.

¡No hagas sólo buen diseño,
hazlo bien!

做 好 设计 不够，还须 行善 有益。

"Don't just do good design…do good! 좋은 디자인만 하지 말고 디자인을 하라!"를 이 여정 중에 방문했던 각 나라의 제1 언어로 쓴 것이다. (만약 당신 나라의 언어가 빠져 있다면, 불러달라!)

사회 정의는 선택 사항이 아니라는 사실을 내게 심어준
D.o.M.과 **D.o.D.**를 위하여.

…그리고 이 책을 쓰라고 닦달했던
나오미 클라인에게 감사한다.

서문 에릭 스피커만

새천년을 맞이하여 애드버스터가 1964년의 '중요한 일 먼저' 선언문을 재선언한다고 했을 때, 나는 기꺼이 서명했다. 선언문에서 밝혔듯이 "디자이너들은… 자신의 기술과 상상력을 애견 간식, 디자이너 커피, 다이아몬드, 세제, 머리를 손질하는 젤, 담배, 신용카드, 고무창 운동화, 엉덩이 근육 강화 기구, 순한 맥주와 내구성 강한 레저카를 파는 데 사용한다." 누가 "우리의 기술은 가치 있는 곳에 사용될 수 있다"는 결론에 동의하지 않을 수 있겠는가? 내가 서명한 것은 이미 서명한 동료들, 친구들의 명단이 인상적일 뿐만 아니라 위협적이기까지 했기 때문이다. 게다가 1964년 선언문의 서명자들이 내게는 영웅이나 다름없는 분들이기 때문이기도 하다.

하지만 나는 한 단락을 추가해서 약간의 우려를 표명하기도 했다. 유명한 디자이너들의 후광을 등에 업고 그 명단에 이름 써 넣는 것은 쉬운 일이다. 그러나 그것으로 다음날 아침 우리가 작업실에서 하는 일이 달라지겠는가? 내가 70여 명의 직원들에게 지금부터는 좋은 일만 할 것이라고 말하고 우리의 '상업적' 고객들은 보내버리고 보다 가치 있는 프로젝트가 우리 회사로 찾아오기만을 기다려야 할까? 다

른 서명자들도 고용되기 위해서, 우리를 쓰겠다고 하면 그들이 어떤 상품을 팔든 가리지 않고, 고객으로 삼지 않았는가? 물건 파는 일이면 다 나쁜가? 세상에 나쁜 책은 없는 법이니 디자인 책은 다 좋은 것인가? 공공 수송기관 간판을 디자인하는 것은 좋은 일이고 공항 간판 디자인은 부자들만 탈 수 있는 것이라서 나쁜 일인가? 쇼핑센터의 상표는? 나쁘다고? 놀이공원은?

내심 자기네가 일을 중단하면 세계가 존재를 멈출 것이라고 믿는 건축가들과는 반대로 우리 그래픽디자이너들은 우리의 작업 없이도 세상은 별일 없이 돌아간다는 것을 안다. 세상이 좀 칙칙해 보일 수도 있고 우리가 서비스나 상품을 홍보하는 일을 도와주지 않아서 매상이 좀 떨어지는 기업은 있을지 모르겠지만, 사람의 목숨이 달린 일은 아니니까. 그러나 그래픽디자인으로 인해서, 아니 그보다는 그래픽디자인이 없어서 생명을 희생해야 했던 상황은 있었다.

1997년에 독일 뒤셀도르프 공항에 불꽃이 솟았다. 짙은 연기 때문에 비상구의 신호가 잘 보이지 않았는데, 설상가상으로 신호가 있어야 할 자리에 없는 데다 크기도 작고 조명마저 가물가물했다. 나가는 길을 찾지 못해 열여섯 사람이 목숨을 잃었다. 그 결과, 눈에 잘 띄고 보기에도 산뜻한 새 신호판 디자인을 위해 우리가 고용되었고, 신호판을 적당한 위치에 제대로 설치하기 위해 건축 설계자와 공동으로 작업했다.

건축가들은 신호판을 '아름다운 건축물의 경관을 해치지 않을 곳',

즉 그들이 설치했던 곳에 그대로 설치하기를 원했는데, 그러자면 앞의 실수를 되풀이하는 꼴이었다. 우리가 고용된 것은 그저 눈에만 보기 좋은 공항을 만들기 위해서가 아니라 제대로 기능하는 공항을 만들기 위해서라고 버텼다. 제안 요청서에는 책임감 있는 행동을 하라고 표기되어 있지는 않지만 요청서에 없다고 그냥 넘어간다면 우리는 쇼윈도 장식가일 뿐이다.

나에게 가장 중요한 책임은 나의 가족, 그리고 가족이나 다름없는, 스튜디오의 직원들이다. 이들의 생계가 모두 내 책임이다. 그들은 모두가 무언가, 전에 있던 것보다 더 좋은 무언가를 만들고 싶어서 디자이너가 된 사람들이다. 물론 우리는 어떤 프로젝트를 맡아야 할지, 어떤 유형의 고객을 위해 일할 것인지를 함께 논의한다. 답이 금방 나오는 문제도 있다. 가령 우리는 담배 브랜드 일은 하지 않는다. 여전히 흡연자인 직원들이 있긴 하지만 말이다. 그러나 우리는 자동차 브랜드 일은 했으며, 우리들 중의 대부분은 여전히 차를 갖고 다닌다. 하지만 차는 본질적으로 굉장히 나쁜 것이다.

우리가 디자인하는 것이 좋은 것인지 나쁜 것인지는 판단하기 어렵다. 우리는 이 사회에서 살고 있으며, 이 사회가 만들어주는 물질적 부로부터 덕을 본다. 막스 빌이 말했듯이, 우리는 우리 노력의 90퍼센트를 무언가를 쓸모 있게 만드는 데 쏟아부어야 하며, 나머지 10퍼센트는 그것을 아름답게 만드는 데 쏟아부어야 할 것이다.

"디자이너에게는 우리가 세계를 보는 방식, 인생을 사는 방식에 영

향을 미치는 엄청난 힘이 있다." 데이비드는 이 책에서 이렇게 말했다. 절대 동감한다. 나는 우리가 무슨 일을 하는지, 우리가 누구를 위해서 일하는지, 우리의 일이 다른 사람들에게 어떤 영향을 주는지 끊임없이 생각해야 한다고 믿는다. 그러나 우리의 좋은 의도가 무엇이 되었든 간에 디자인도 사업이며 따라서 사업의 법칙에 따라야 한다는 현실을 무시해서도 안 된다. 근래 들어 확인하게 되듯이, **그 법칙은 개정되어야 한다.** 비록 우리가 사는 이곳이 이제 그만 벗어나고 싶어도 벗어날 수 없는 상업주의 세상이라 할지라도 우리는 더 치열한 의식과 책임감에서 희망을 찾아야 할 것이다.

디자인 스튜디오를 30년째 운영해 오면서 나는 한 가지 결론을 내릴 수 있었는데, 이 세상에는 우리가 하겠다면 아무도 막을 수 없는 한 가지가 있다. 우리가 어떻게 일하느냐는 우리가 결정할 수 있는 것이다. 우리의 노동과 서비스를 구매하는 이 상업주의 세상이 어떤 제약과 규제를 부여하건 간에 우리의 공정은 우리가 만든다. 우리가 직원과 거래처, 고객, 동료들, 심지어는 경쟁자까지, 그들을 어떻게 대하느냐 하는 것은 철저하게 우리에게 달려 있다.

우리가 무언가를 어떻게 만드느냐는 아주 중요한 문제일뿐더러 이것이 우리가 별다른 방해 요소 없이 영향을 행사할 수 있는 한 가지다. 우리도 남들과 다를 바 없이 세무신고서도 제출해야 하고, 컴퓨터가 무사히 작동하는지 월세는 밀리지 않았는지 꼼꼼히 챙겨야 하는 사람들이다. 그러나 사람들과 함께 일하는 방식, 고객을 대하는

방식만큼은 다를 수 있다. 이 책의 메시지를 큰 그림 속에서 받아들이되, 출발점은 우리가 속한 현실이 되게 하자. 자선은 가까운 곳에서부터 시작되는 법이다.

Erik Spn

에릭 스피커만은 저술가이자 정보 디자이너, 타이포그래퍼로 활동하고 있다. 그는 또한 메타디자인과 폰트숍을 설립했고 브레멘 미술대학의 명예교수이며 패서디나 아트센터에서 명예박사를 수여했다. 또한 커뮤니케이션 디자인 부문 유럽 디자인상 명예의 전당에 추대된 최초의 디자이너다. 그는 베를린, 런던, 샌프란시스코에서 살면서 일하고 있으며, 그의 스튜디오 스피커만 파트너스에서는 30명의 디자이너가 일하고 있다.

중국어판 서문[1] 왕민

데이비드 버먼은 2006년에 우리 디자인 학교에서 강연을 했다. 그 강연은 교수들과 학생들 모두에게 큰 공명을 일으켰는데, 일과 책임, 디자이너란 무엇인가에 대한 날카로운 통찰이 우리 학교의 표어 '인민을 위해 봉사하는 디자인'과 맞닿아 있었기 때문이다. 강연이 끝난 뒤 나는 그에게 이 책이 언젠가 중국에서도 출판되었으면 좋겠다고 이야기했다. 중국에서는 급속한 경제 발전으로 인해 거의 하룻밤 사이에 거대한 디자인 산업이 만들어지고, 수천 명의 디자이너가 데이비드가 제기한 문제를 생각할 틈도 없이 지칠 줄 모르고 성장 엔진에 복무하고 있다. 이 책은 우리 디자이너들에게 디자이너란 무엇이며 무엇을 하는 사람들인가를 생각하게 해줄 것이다.

아마도 우리가 디자이너가 된 것은 아름다운 사물을 만들고 싶어서였을 것이다. 그러나 우리는 그 아름다움만이 아니라 우리가 미처 예상하지 못한 부정적 영향도 만들어내고 있지는 않은가? 우리가 사는 환경을 살 만하지 못한 곳으로 만드는 데 우리가 한몫하고 있는 것은 아닌가?

우리는 스스로가 디자이너지 의사 결정자라고 생각하지 않으며,

사회의 행태를 변화시키기 위한 강력한 목소리를 내지 않는다. 우리는 우리도 자연환경 파괴에 책임이 있다는 것을 인식하지 못하고 있다. 우리는 스스로를 다시 평가해야 하며, 현실에서 우리가 얼마나 큰 영향을 미치는지 알아야 한다.

우리는 흔히 상업적인 이해관계를 우선으로 여겨야 하는 상황에 몰리곤 한다. 그러나 우리의 사회적 책임을 다시 생각해본다면 데이비드 버먼의 말 속에 담긴 진실이 무엇인지 알 수 있을 것이다. 좋은 디자인만 하지 말고 좋은 일을 하는 것은 사회와 기업, 모두에게 도움이 될 것이다.

데이비드는 전 세계의 디자이너들에게 자신의 의무가 무엇인지 생각하고 보편적 접근권을 위해 디자인하게 만든다. 그의 행동은 많은 사람에게, 따라서 지구 환경에도 영향을 미치고 있다.

좋은 디자인이란 우리가 살고 있는 지구와 인류에 도움이 되는 디자인이다. 좋은 디자인이란 아름답고 자애로운 디자인이다. 그리고 우리는 이런 장점들을 하나로 모을 수 있다.

왕민은 중국 최고의 디자인 학교 중앙미술학원의 학장이며,
2008년 베이징 올림픽 디자인 감독이다.

한국 독자들을 위한 서문

멋지음이. 세상을. 바꿀. 수. 있는가? 이. 물음은. 언제나. 나를. 멈칫하게.
한다.. 그럴. 수. 있다는. 확신이. 없기. 때문이다.. 그러나. 나는. 멋지음
이. 새싹만큼은. 세상을. 바꾸는. 데. 이바지. 할. 수. 있다고. 믿는다..

세계. 여기저기서. 적잖이. 그를. 만났지만.. 그가. 멋지음의. 책임에. 대
해. 이토록. 꾸준히. 생각해왔는지. 진작. 알지. 못했다.. 락커. 같은. 긴. 퍼
머. 머리에. 분방한. 인상. 때문이었다.. 그의. 책을. 읽고. 나서. 적이. 놀란.
까닭은. 그에. 대한. 나의. 편견이. 깨졌기. 때문만은. 아니다.. 그의. 생각
이. 고맙다.. 이. 시대. 멋지음의. 알맹이는. 인간만이. 아닌.. 온누리. 모
든. 생명을. 위한. 것이리라.. 그와. 더불어. 생명평화를. 나누고. 싶다..

안상수

AIGA에서 온 편지 리처드 그레페

PHOTO: AIGA

AIGA에서 디자인의 힘에 대한 이 중요한 성찰을 출판하는 이유는 데이비드 버먼이 창조성이 습벽을 타파할 힘일 뿐만 아니라 긍정적인 변화에 힘을 줄 수 있음을 잘 알고 있으며 또 그토록 열심히 전파하고 있기 때문이다.

데이비드가 실천하는 사회 원칙에 대한 불굴의 신념과 변함없는 헌신이 AIGA와 만나게 된 것은 캐나다의 디자이너들에게 환경과 사회 규범의 중요성을 강조하는 그의 활동이 눈에 띄었기 때문이다. 오랜 기간 디자이너의 사회적

"이 기계는 사람들을 가르칠 수도 있고 계몽할 수 있어요. 정말 그래요. 심지어 영감도 줄 수 있죠. 그러나 그것이 가능한 것은 오직 사람들이 그런 목적으로 사용하겠다고 결심했을 때뿐입니다. 그렇지 않다면, 철사하고 전구가 들어 있는 바보상자일 뿐이죠."

"에드워드 R. 머로우(1908–1965), 1954년 3월 15일, 텔레비전에 대해서

책임 문제에 헌신해온 밀튼 글레이저가 AIGA의 직업윤리 규범을 데이비드의 언어에 맞추어 개정하는 작업에 참여하면서 고객에 대한 디자이너의 책임 문제를 추가했다. 현재 북미 디자이너들의 윤리 의식은 데이비드의 시각이 중심을 이루고 있다.

2008년에 중국에서 AIGA중국이 그 규범을 발표했는데, 이제 갓 디자인을 시작한 학생이 1백만 명인 중국에서는 이것이 디자이너라는 직업을 가진 사람들에게 요구되는 유일한 기준이다.

마거릿 미드가 옳았다. "소수의 헌신적인 개인이 세상을 바꿀 수 있음을 의심하지 말라. 아니 오히려 그것이 유일한 길이다." 데이비드가 세상을 향해 하는 말이, 이 책이, 우리에 대한 기대감을 바꿀 수 있는지 지켜보자.

창조성은 습벽을 타파할 힘이다. 우리는 그러리라고 믿는다.

리처드 그레페는 미국 디자인 분야 전문가들의 협회인 AIGA(미국그래픽아트협회American Institute of Graphic Arts)의 사무총장이다.

베이징 강연회 포스터, 2006년 12월[2]

서론

나는 스물두 살에 설립한 잘나가던 그래픽디자인 회사를 2000년에 매각했다. 내가 새로운 길을 택한 것은 좀 더 나은 세계를 만들려는 고객들을 위해서 일하는 것과 그런 일을 다른 사람들과 함께하는 일 사이에서 균형을 잡기 위해서였다.

이 책에는 그 추구의 여정에 함께했던 생각이 담겨 있다. 그 메시지는 디자이너들, 디자인을 구매하는 사람들, 디자인을 소비하는 사람들에게 보내는 것이다.

그래픽디자이너'커뮤니케이션디자이너'라 부르기도 한다'는 정보와 이해 사이에 다리를 놓는 직업이다. 산업디자이너는 물건에 유용성과 매력을 집어넣는 직업이다. 인테리어디자이너는 우리가 사는 곳을 꾸민다.

디자이너라는 직업에는 본질적으로 사회적인 책임이 있다. 지금 세계가 안고 있는 가장 큰 문제들… 그리고 그 해답의 중심에 디자인이 있기 때문이다. 디자인은 우리가 사는 세계, 우리가 소비하는 물건, 우리가 실현되기를 갈망하는 기대감의 너무 많은 부분을 창조한다. 우리가 보는 것, 우리가 쓰는 것, 우리가 버리는 것을 만들어내는 것이 디자이너들이다. 디자이너들에게는 우리가 이 세계를 사는 방식, 우리가 미래를 상상하는 방식에 영향을 미치는 엄청난 힘이 있다. 얼마나 큰 힘인가? 아마도 충격일 것이다.

디자이너라는 직업은
"예술가, 발명가, 기술자, 구상적具象的 경제학자,

지금은 누구나가 다 디자이너다. 우리는 자기 손으로 세계와 자신을 이어주는 연결창을 만들고 꾸밀 것을 장려하는 시대에 살고 있다. 웹 브라우저 창의 크기를 손질하고 TV 프로그램을 녹화하고 MP3 재생 목록을 만들고 휴대전화 벨소리를 자기가 좋아하는 노래로 바꿀 때마다 우리는 디자이너가 되는 것이다. 웹2.0의 오픈소스 운동에 동참한다면 그 역할은 더 커진다. 아닌 게 아니라, **나는 우리 세계의 미래가 오늘날 우리가 공동으로 참여해야 할 집단 디자인 프로젝트라고 믿는다.**

　나를 아는 사람들은 내가 지금까지 디자이너도 하고 마케팅 전략가도 하고 일련의 사명에 대한 연설 전문가도 했다는 것을 알지만… 책까지 썼다는 것은 모를 것이다. 책 같은 재래 매체 갖고는 아무리 흥미로운 말과 그림으로 설쳐 봤자 첫장부터 끝장까지 다 읽는 사람이 30퍼센트도 되지 않는다는 말을 들었다. 내 디자인 프레젠테이션 시간에 사라지는 사람이 있다면 나중에 복도에서 혼쭐을 내줄 테지만, 그럴 수도 없는 노릇이고…. 그래서 우연히 당신이 이 책을 들었다가 무심코 놓아버릴지도 모르니 내 주장의 골자만이라도 당장 이야기해야 할 것 같다.

　그러니 여러분이 아이팟이나 트위터로 눈길을 돌리거나, 누군가

진화주의 전략가의 총화로 떠오르고 있다."

<div align="right">버크민스터 풀러(1895-1983)</div>

전화나 문자로 당신을 데려가기 전에… 이런 얘기다.

- 디자이너는 자신이 생각하는 것보다 훨씬 큰 힘을 가졌다. 그들의 창조적인 능력은 인류 역사상 가장 **효과적**이고 가장 파괴적인 기만 도구의 기세를 돋운다.

- 인류의 미래에 가장 큰 위협은 정말이지 필요 이상의 것을 쓰는 과소비인지도 모른다. 우리는 세련미와 심리학, 속도, 그리고 우리에게 정말로 필요한 것보다 더 많은 것이 '필요하다'고 꾀기 위해 만들어진 시각적 속임수의 급격한 발전에 자극받은, 지속 불가능한 광풍에 휩싸여 있다.

- 인류의 문명은 전 세계가 점차 하나의 문명을 향해가는 지금, 전 지구 차원의 실수는 단 하나라도 허용할 수 없는 형편이 되어 있다.

- 집단 과소비를 부추기는 바로 그 디자인이 세계를 치유할 힘도 갖고 있다.

- 우리는 인류 역사상 전례 없는 첨단 기술의 시대, 염색체의 증식보다는 훌륭한 생각을 증식하는 것으로 훨씬 더 큰 유산을 만들 수 있는 시대를 살고 있다.

- 디자이너는 하나의 직업이 세계에 얼마만 한 영향을 미칠 수 있는지, 그리고 그런 영향력에 따르는 책임을 세계의 치유에 도움이 되도록 쓸 수 있음을 보여주는 모범이 될 수 있다.
- 그러니 좋은 디자인만 하지 말고, 좋은 일을 하라.

나는 문명을 치유혹은 파괴하는 데 디자인이 어떻게 사용될 수 있는지 이야기할 것이다. 이는 모든 디자인과 커뮤니케이션 분야에 해당하는 이야기가 되겠지만, 변화를 이루어내기 위한 원칙은 직업의 종류에 구애받지 않을 것이다. 하지만 그래픽디자인이 내 전공이니 만큼 사례는 내가 가장 잘 아는 분야인 그래픽디자인, 광고, 브랜딩에서 찾을 것이다.

책임 있는 디자인을 논하는 데 지금만큼 적절하고 중요한 시기는 없었을 것이다. 지난 2002년에 생전 처음으로 내가 태어나고 자란 캐나다 밖에서 연설할 기회가 생겼는데, 체코에서 열린 세계 디자인 대회에서였다. 나는 그 연설 "어디까지 갈 로고?"로 매버릭[4] 신세가 되었는데, 사회적 책임을 생각하는 디자인에 대해 이야기한 것은 나 하나뿐이었다. 그로부터 5년 만인 2007년 10월에 나는 쿠바에서 열린 Icograda세계그래픽디자인협의회 세계디자인의회에서 사회적 책임의 날 사회를 맡았고, 행사 주간 중 하루도 빠짐없이 거의 모든 연설자가 자신들의 디자인 작업은 세계의 변화에 기여하기 위한 노력의 일환임을 표명했다. 나는 전 세계 20개국에서 변화가 시작되었음을 보

고, 듣고, 느낄 수 있었다. 그러나 이런 변화는 너무 미미하고, 또 너무 늦은 것일까?

디자이너들이 책을 낼 때는 보통 자신의 디자인 작품을 보여준다. 그러나 이 책의 초점은 다른 사람들의 작업, 우리 시대에 가장 큰 영향을 남긴 디자인 작품이 될 것이다. 디자이너의 이름은 모르더라도 작품은 대부분 눈에 익숙할 것이다.

마지막 장에서는 자신에게 진실하게 살 것을 호소할 것이다. 겁먹지 말라. 직장을 그만두라거나 돈을 덜 벌라는 이야기가 아니며, 재미를 포기하라는 이야기는 더더욱 아니다. 다만 스스로 해법의 일부가 될 것을 다짐하고 실천하라고 주문할 것이다.

공감은 하지만 시간이 없다면, 바로 지금 198쪽의 서약으로 건너뛰시라.

그렇지 않은 분들은 대부분의 디자인 문제가 그렇듯이, 목표와 과제, 제약을 다시 정의하는 것이 출발점이 될 것이다. 보통은 그렇게 하는 것만으로도 절반은 된 셈이다. 그 다음은 우리 시대의 디자인이 안고 있는 숙제에 대한 '기획 보고회' 다.

the creative
disarming the weapons

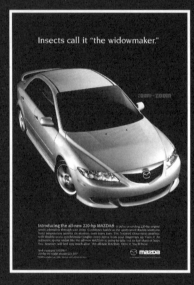

캘리포니아 어바인

언제부터 생명을 차로 치어 죽이는 것이 축하할 일이 되었는가? 우리는 매일 73종의 생명을 멸종시키고 있다. 우리의 만행에도 불구하고 살아남은 종들에게 더 큰 경의를 표하면 안 되겠는가? 이 광고 문안은 약한 존재를 정복함으로써 당신의 자신감이 높아질 것이라고 약속한다. 언제 자동차가 도구에서 요법으로 탈바꿈한 것인가?

일본 도쿄

일본의 한 잡화점에서 발견한 망고맛 떡 포장 상자다. 내용물인 떡은 단순하기 그지없다. 하지만 포장 디자인은 겹겹이 복잡한 것이 잡아먹을 기세다. 대부분의 쇼핑은 이렇듯 억눌린 수렵채집의 본능을 충족시키는 행위일까?

brief: <small>기획 보고회</small>

of mass deception <small>대중기만의 무기 무장해제</small>

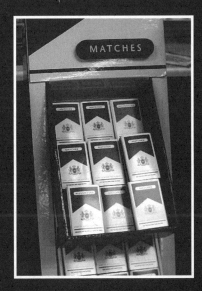

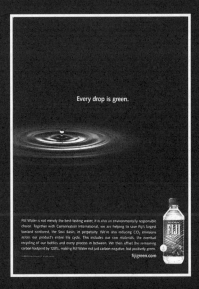

캐나다 몬트리올
담배 마케터들은 매장 진열을 금지하는 법을 요리조리 빠져나가 동네 가게 주인들에게 담배갑 모양으로 만든 성냥갑을 계산대에 전시할 것을 장려한다. 그것이 파는 상품만큼이나 불건전한 마케팅 윤리가 아닐 수 없다.

피지 수바
사람들한테 물을 휘발유보다 비싸게 사먹으라고 하는 것이 인상적일지는 모르겠다. 중국산 플라스틱 병에 담은 생수를 콘테이너 선박에 실어 남태평양에서 미국으로, 유럽으로 운송하는 것은 지속가능성에 역행하는 것으로 보인다. 그런 상품을 환경 문제의 해법처럼 포장하다니, 어처구니없다.

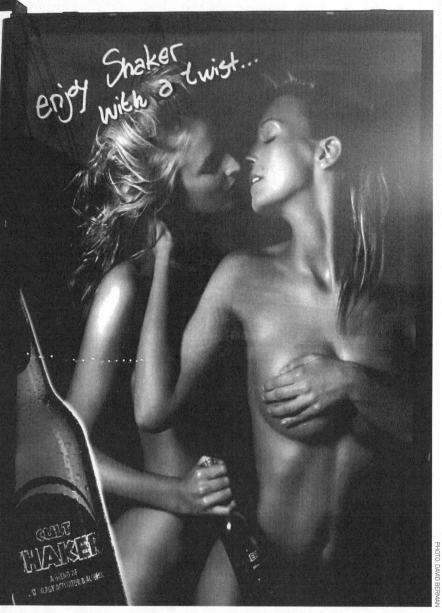

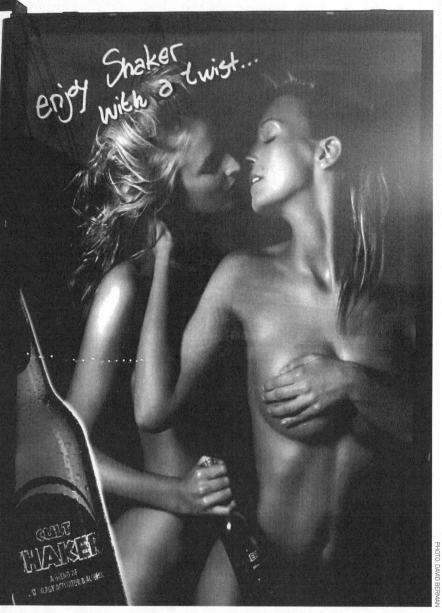

에너지 드링크 컬트 셰이커의 옥외 광고. 2003년, 코펜하겐. 단 한 병으로 카페인과 알코올과 섹스를.

> "지금 방향을 바꾸지 않는다면
> 지금 향하는 곳에서 끝날 것이다."
>
> 중국 격언

1. 지금 시작하라

잠깐 상상해보자. 당신은 스무 살을 갓 넘긴 젊은이다. 정확히 무엇을 하면서 살고 싶은지 정했다. 내가 좋아하는 것을 발견한 것이다. 내가 좋아하는 것을 하면서 먹고살 수 있는 내가 자랑스럽다. 인생, 살맛난다.

나는 고등학교 때 잡지 일을 하다가 하고 싶은 일을 찾았다. 워털루 대학 시절에는 내 전공인 컴퓨터 공학 필수과목은 무시하고 학생 신문에만 온통 매달려 지냈다. 80년대 말에 내 영감을 따라 오타와 남부의 오래된 동네 전당포 위층에다 손바닥만 한 디자인 작업실을 열었다. 디자인이

데이비드 버먼 타이포그래픽스 앞에서.
1988년 호프웰 애비뉴

곧 자신임을 온몸으로 증명하고 다니는 숱한 젊은이들이 그렇듯, 웹 출판이란 어휘가 가재도구 용어로 전락하기 한참 전이던 그 시절, 나

는 내게는 완벽하게만 느껴졌던 격자, 서체, 팬톤 색상표의 세계 속
에 틀어박혀 창조하고 탐험하며 한계에 도전하는 젊은이였다.

엄망진창인 세계는 아름답게 디자인된 물건들로 차단해버리면 그
만이었다. 5센티미터짜리 서체 슬라이드필름을 타이포지터에다 끼
우고 빙글빙글 돌리면서 화학약품 냄새를 들이마시고 갤리선 콜로타
이프 사진에다 접착용 왁스를 손으로 꾹꾹 눌러 활자 돌출부를 가다
듬는 밤샘 작업은 즐거운 일이었다. XActo 칼날, 레트라셋 사식 문
자, 루빌리스 마스킹 필름… 아침이면 커다란 작품 가방을 내 진홍색

1988년 3월

캐나다그래픽디자이너협회 오타와 지회 연차 총회에서 구두와 문서로 발표.

우리 그래픽디자이너들에게는 우리가 제작하는 작품에 사용되는 이미지를 우리가 원하는 대로 선택할 재량이 있습니다.

시각 커뮤니케이션 분야에서는 우리의 의견이 존중받으며 영향력을 발휘합니다. 저는 이런 힘에는 사회적 책임이 따른다고 생각합니다.

우리 사회에서 여성 차별에 대한 이해가 전에 없이 높은 시기입니다. 여성들은 정신적으로 육체적으로 수탈당할 뿐만 아니라 경제적으로 사회적으로 종속되어 있습니다.

우리 사회의 소비 풍토는 상업 광고와 여타 인쇄 매체 강자들에 의해 조장되며 줄기차게 이어지고 있습니다.

스쿠터에 칭칭 감아 신고 알록달록한 캔버스 운동화에 나머지는 전부 검정 차림을 하고, 부웅부웅 시내를 배회하곤 했다.

섹시한[5] 페미니스트 여자친구가 나의 우물 안 세계를 깨고 들어와, 상품을 팔아먹겠다고 여성의 몸 이미지를 이용하는 등 구조적인 여성 대상화를 옹호하는 나 같은 그래픽디자이너들은 잘못됐다고 주장했을 때는… 뭐, 나의 첫 반응은 철저한 부정이었다. 그랬는데 사사건건 눈에 들어오니 그 예증이 아닌가. 나는 뭔가 하지 않으면 안 되겠다고 다짐했다.

정의감과 욕망, 그리고 성난 젊은이의 자만심으로 똘똘 뭉친 내 안의 창조적이고 패기 넘치는 팔팔한 수컷이 나를 캐나다그래픽디자이너협회 지회와의 역사적인 첫 만남으로 내몰았다. 휘갈겨 쓴 에코페미니즘 선언문을 손아귀에 움켜쥔 채 나는 내 직업의 윤리 규범을 바꾸리라는 각오로 들떠 있었다. 그런데 그날의 그 주행이 16년에 걸쳐 20여 개국 여행으로 이어질 줄은, 어느 하룻강아지가 예상할 수 있

었으랴. 그러나 그 이야기는 좀 있다 하기로 하고….

디자인이 민주주의를 그르친 사례

새 천년이 열리던 12년 전, 디자이너들이 사회적 책임을 생각해야 할 뿐만 아니라 실은 세계의 미래가 그들 손에 달려 있는 것일지도 모른다는 생각이 들기 시작했다. 여기 그 예가 있다.

내가 살면서 본 정보 디자인 가운데 가장 큰 영향을 끼친 것은 2000년 11월 미국 대통령 선거 때 사용한 플로리다 팸비치 카운티의 나비모양 투표용지였을 것이다. 헷갈리게 생긴 지면 구성으로 인해 앨 고어 대신 독립 후보 팻 뷰캐넌에게 간 표가 플로리다에서 조지 W. 부시에게 아슬아슬한 승리를 안겨주었고, 그 결과는 부시의 대선 승리로 이어졌다. 그런즉, 미국이 기후변화 방지를 위한 교토의정서에 불참하고 대량 살상무기를 찾는다는 명분하에 2003년 이라크를 침공한 일[6], 그리고 뒤이어 8년 동안 백악관에서 줄줄이 나왔던 문제 많은 결정 등 이 시기 미국의 문제는 **이 투표용지의 조잡한 디자인 책임** 이었다고 할 수 있을 것이다.

AIGA미국그래픽아트협회는 민주주의를 위한 디자인Design for Democracy을 설치하여 현재 미국 정부와 손잡고 투표용지로 인한 말썽을 해소하기 위해 노력하고 있다.[7] 그러한 노력의 한 결과로 2007년 6월 미국 선거지원위원회는 연방선거 관리에 효율적인 디자인을 위한 자율 지침을 발표했다. 하지만 2008년 대선 때는 그 권장 사항을 투표용지

에 반영한 곳이 대략 여섯 개 주뿐이었다. 미국의 투표용지는 여전히 선거구마다 갖가지 기술을 동원하여 제각각 디자인을 선보이고 있다. 뽑는 대통령은 하나뿐인데 말이다.[8]

"앨 고어를 찍는 줄 알고 나를 찍은 사람이 얼마든지 있겠더군요." 팻 뷰캐넌[9]

책임 있는 정부라면 유권자에게 정보 디자인 전문가들이 설계한 일관된 투표용지를 제공해야 마땅하다. 캐나다에서는, 대부분의 서구 민주주의 국가들이 그렇듯이, 대선 투표용지의 디자인이 전문성과 일관성이 떨어졌다가는 망신을 살 것이다 알궂게도 아프가니스탄과 이라크 같은 나라조차 투표용지는 미국보다 명료했다. 식약청이 수천 종의 식품 포장 디자인에 일관된 영양 성분 표시를 의무조항으로 두고 있는데, 정작 중앙 정부는 51개 주 선거구 전체의 투표용지와 투표 절차를 일관성 있고 명료하게 시행하기 위한 법을 제정하지 못하고 있다는 것은 심히 앞뒤가 맞지 않는 일이다.

남아프리카공화국은 1994년 대선 때 제대로 된 표본을 보여주었다. 높은 문맹률과 더불어 유권자 대다수가 투표 경험이 없었기 때문에, 후보자들의 사진을 실은 단순한 투표용지는 아주 효과가 있었다.

선거 관련 디자인의 영향은 투표함이 끝이 아니다. 후보자들은 선거비용의 대부분을 광고에 쓴다. 후보들의 메시지는 지나치게 단순

하며 이미지와 말을 맥락에서 잘라내어 교묘하게 이어붙임으로써 의
도적으로 본질을 덮기도 한다. 「광고시대Advertising Age」마케팅과과 미디어 전
문 잡지의 칼럼니스트 봅 가필드도 인정한다. "정치 광고는 우리 시대
민주주의에 하나의 오점이 되고 있다. 정상적인 사실을 교활하게 조
합하여 추악하고 말도 안 되는 거짓으로 뒤바꿔놓는다."[10] 2004년 미
국 대선 후보들은 유권자들의 현명한 선택에 도움이 될 정보를 사실
그대로 보여주기는커녕 여론을 엉큼하게 조종하는 광고에 10억 달러
이상을 썼다.[11] 오바마 대통령은 2008년 선거운동 때 후보들 가운데
세 번째로 많은 돈을 광고에 썼는데[12], 긍정적인 메시지 전파에 총력
을 기울인 참신한 온라인 유세도 거기에 포함된다.

어쩌다가 이런 여론 조종이 표준이 되었을까? 미국인들이 최고의
지도자를 선택할 준비가 되기 위해서는 언론 교양 교육을 초등학교
때부터 필수로 실시하든 **거짓말을 금지하는 현재 법규만큼 강력한 눈
속임 금지법을 제정하든** 해야 할 것이다. 좋은 디자인은 젊은
이들에게 54퍼센트[13]라는 냉소적인 미국의 투표율을 하
나의 기회로 여기게 만들어줄 수 있다.

"우유 사랑. 인생 사랑."

깔끔하게 뚫리지 않은 투표용지의 펀치 구멍 문제로 재검
표 사태를 빚었던 바로 그해, 딸 해나를 학교에 데려다주는 길
이었다. 해나는 여덟 살하고도 반년이었다. "우유 사랑 인생 사랑"

2000년 플로리다 팸비치 카운티의 투표용지: 팻 뷰캐넌조차 유대인과 흑인의 지지율에 깜짝 놀랐다. 투표할 문항이 많아(공직자 11개항, 법정 소송 안건 9개항, 국민투표 안건 4개항) 여러 페이지로 구성해야 하는데, 많은 유권자가 잘못해서 위에서 둘째 구멍에다 '민주당에 투표한다' 는 의사를 표시했다.

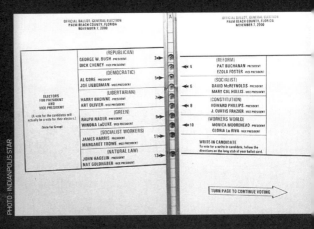

해결책이 못 된다: 2004년 오하이오 주에서는 조지 W. 부시에게 투표하는 것이 어려웠다.[14] 케리에게 투표하기는 쉬웠다. 6번 칸에 표시하면 된다. 그런데 부시 대통령에게 투표하려면?

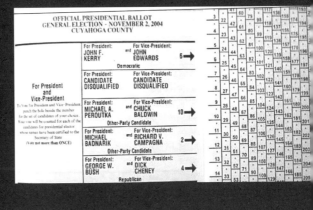

AIGA의 민주주의를 위한 디자인이 미국 선거지원위원회에 견본으로 제출한 투표용지 디자인 가운데 하나. 선거지원위원회의 지침을 2008년 11월 대선 투표용지에 반영한 곳은 적어도 6개의 주 이내였다.

Official Ballot for General Election
Springfield County, Nebraska
Tuesday, November 07, 2006

Papeleta Oficial para las Elecciones
Condado de Springfield, Nebraska
Martes, 7 de noviembre de 2006

Instructions
Instrucciones

Making selections
Haga sus selecciones

Fill in the oval to the left of the name of your choice. You must blacken the oval completely, and do not make any marks outside of the oval. You do not

President and Vice-President of the United States
Presidente y vicepresidente de los Estados Unidos

Vote for 1 pair
Vote por 1 par

○ Joseph Barchi
and
Joseph Hallaren
Blue / Azul

○ Adam Cramer
and
Greg Vuocolo

을 선언한 한 아름다운 광고판 앞을 지나는데 소젖을 좋아하지 않는 해나가 물었다.

해나: 데이비드, 난 저 우유 안 마시는데, 그럼 내가 인생을 사랑하지 않는다는 말이 야?맞다. 딸아이는 늘 나를 데이비드라는 이름으로 불렀다.

데이비드: "당연히 아니지."

해나: 내가 우유 많이 마시는 애들보다 인생을 덜 사랑해?

데이비드: 해나, 절대로 아니란다. 저건 그냥 사람들한테 우유 많이 마시게 하려고 지어낸 소리야.

해나한참을 생각하더니: 어째서 사실도 아닌 소리를 하는 거야?

"이 땅은 우리 선조들로부터 물려받은 것이 아니라 후손들로부터 빌린 것이다."하이다족 격언

설득

질문 참 잘했구나, 해나. 그때 나는 밴쿠버에서 열리는 한 디자인 회의에서 할 연설을 준비하고 있었다. 디자이너들이 으레 그러듯 나도 내 최고의 작품을 보여줄 계획이었다. 그러나 딸과 있던 그 순간 한 가지 생각이 떠올랐다. 내 디자인 작품에 대해 이야기하지 말고 모든 디자인 작품이 세상에 미치는 영향에 대해서 이야기하면 어떨까?

디자이너들이 건설적이고 지속가능한 대안이 옳다고 믿으며 그를 선택할 수 있도록 영감을 주는 데 자신의 힘을 사용한다면 어떤 일이 가능해질까? **상상해 보자. 우리가 좋은 디자인만 하는 것이 아니라… 좋은 일을 한다면?**

수많은 회의와 세미나에 참석하고 기조 연설을 한 나는 지금도 여전히 저 메시지를 들고 여행을 다닌다. 그 길에서 나는 가르치는 만큼 또 배우고 있으며, 어린 친구들한테서 배우는 경우도 많다.

나는 탄자니아 시골에서 한 소년을 만났다. 그 아이는 카멜 담배 상표가 박혀 있는 비닐 봉투를 끌어안고 있었다.

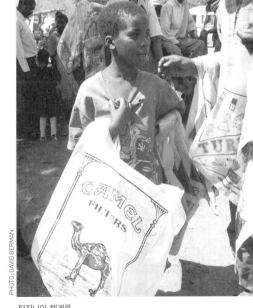

PHOTO: DAVID BERMAN

탄자니아 텡게루

아마도 그 상표 그림이 소년이 살면서 만날 유일한 낙타가 아니었을까.

　2002년에 나는 요르단 암만에서 열린 디자인 대회에서 연설했다. 우리는 하루 일정으로 페트라를 여행했다. 암벽 표

요르단에서 만난 베두인 친구 페트라. (이 고양이는 나의 길벗 스파이스다. 스파이스의 쌍둥이 고양이 블래키스는 해나하고 집에 있다.)

PHOTO: DAVID BERMAN

요르단의 와디 무사.

졸은 일
구세에서 미국이 열던 제이콥슨 안던 좋은 몽포된다. 2005년, 열던은 화기 링리 에익 로만디 치쿠 프로젝트를 함께인면서 1만 킬로미터 가까이 여행했다. 그는 1994년 100업 인에 80업 명 이상이 학살된 무계로 지역을 화생자들을 추모하는 생존자 미을(Survivors Village)과 인종학살 주모 공원으로 반산시겠다. 자기 일이 의미가 없다고 느끼는 디자이너들이 있습니다. 내가 하는 일이 몇 사람에게라도 의미 있는 좋은 일을 찾는 데 도움이 되었으면 합니다."

면을 깎아 만든 웅대한 고대 도시 페트라는 의심의 여지 없이 세계 8대 불가사의에 꼽힐 만한 문화 유적이다. 거기서 한 젊은 여성과 그녀의 낙타를 만났다. 그들은 인근 마을 와디 무사에 사는데, 거기서 가장 큰 광고판

담배: 1880년대에 크게 성공을 거두었던 영국의 산업디자인.

을 내건 그 지역 담배는 '우월한 미국의 맛'이라는 문구를 달고 있다.

지구 반대편인 고향 캐나다에서 내 딸은 담배 광고판을 한번도 본

내 딸, 해나

적이 없다. 캐나다에서는 어린이가 볼 가능성이 있는 담배 광고가 전부 불법이다.[15]

담배는 세계에서 가장 광고를 많이 하는 상품이다. 거대 담배회사는 솜씨 좋게 디자인한 일회용 니코틴 전달 시스템전자담배 광고에 올 한 해만 130억 달러 이상을 지출할 것이다.[16] 그들의 목표는? 모든 청소년에게 십대에 담배를 시작하여 죽을 때까지 피우라고 설득하는 것이다. 이

책에서 언급한 달러는 전부 미국 달러임.

자부심 넘치는 자유 서방 사회는 자녀가 무엇을 보고 무엇을 안 볼 것인지는 부모들 손에 달려 있다고 말한다. 아이 하나 키우는 데 온 마을이 필요하다는 속담이 있다. 나는, 한 세대를 키우는 데는 사회 전체가 필요하다는 말을 더하고 싶다. 나는 좋은 아버지가 되기 위해 애쓰며 내 딸이 담배에 관해 현명한 선택을 하는 데 힘이 되고자 하며 내 아이가 오래, 어쩌면 다음 세기에 접어들 때까지 건강하게 살기를 바란다.

22세기가 되어 우리 아이들의 손주들이 우리가 살았던 이 엄청난 시대를 돌아볼 때면, 역사는 우리 시대의 가장 중대한 문제를 어떻게 이야기할까?

십대 문명

인류에게 닥친 위협의 잠재력은 오늘날 문명의 획일화 경향과 결합하면 그 영향은 더 어마어마해진다는 이야기다.

인류의 문명은 흥망성쇠를 거듭해왔다. 과학자 대다수는 우리 종의 역사가 적어도 5백만 년은 된다고 믿지만, 이런 형태의 사회 조직이 존재한 것은 6천 년기껏해야 1만 년밖에 되지 않는다.[17] 하지만 과학철학자 로널드 라이트가 지적했듯이, 6천 년 동안 문명 설계를 실험해온 우리 인류는 현재 합동 지구 문명이라는 하나 남은 거대한 선박을 타고 다함께 항해하는 처지가 되어 있다.[18] 세계화라는 것을 반기고 좋아하건 아니건 우리는 인류가 하나의 공동체—사상 최대 규모—로 진화

하는 장면을 목도하고 있다. 발견을 기다리는 지리상 신세계 같은 것은 이제 남아 있지 않다. 남은 것은 오로지 배정된 운명뿐이다.

라이트는 나아가 문명이란 신이 어떤 특별한 영장류 집단 – 사람이라는 동물 – 을 생명 실험실 속에 던져놓고 그들에게 생명을 갖고 놀 힘을 준 것으로 묘사한다. 그렇게 상상하자면, 정말로 무서운 것은 우리 모두가 그 실험실 안에 살고 있다는 사실이다. 잘못해서 그 실험실을 파괴했다가는 우리도, 우리의 미래 세대도 집을 잃는 것이다.

좋은 쪽으로건 나쁜 쪽으로건 현재의 세계화된 창의력은 우리의 운명을 하나의 문명으로 결합시키고 있다. 그러니 인류는 다같이 현명하게, 이번 생애에, 선택하지 않으면 안 된다. 우리 공동의 미래가 우리 모두가 공동으로 임해야 할 디자인 프로젝트다.

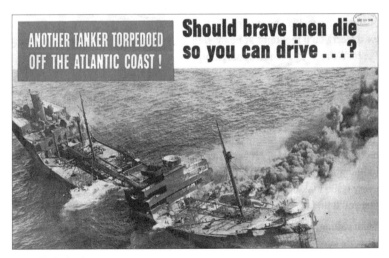

또다시 침몰한 유조선.
"당신들의 자동차를 위해 용감한 사람들이 죽어야 하는가?"
(출처: 캐나다 신문 「샬러튼Charlatan」 자료 보관소[19])

우리가 있건 없건, 진화는 시행착오를 거치며 전진한다. 그러나 미래에 인류의 문명이 남아 있으려면 더 이상의 중대한 잘못은 하나라도 허용해서는 안 된다.

나는 지금으로부터 10만 년 뒤, 우리 후손이 문명의 빅뱅이 이루어진 인류의 첫 6,000살 '어린 시절'을 돌아볼 때, 잘해낸 사춘기였다고 여겨주면 좋겠다. 그때쯤이면 많은 문명이 존재했던 그 미숙한 시절은 머나먼 추억이 되었을 테지만. 우리는 영원히 죽지 않을 것 같이 굴던 철부지 적 착각과 어리석은 전쟁을 극복하고 모든 문화에서 가장 훌륭한 면을 이끌어내고 지속가능한 미래를 함께 설계해낸 세대로 기억될 수도 있다. 미래 세대의 편의를 희생하지 않고서 우리의 욕구를 충족할 방도를 찾아낸 세대였다고 말이다.

라이트의 '선박' 비유는 우리의 상황을 잘 설명해준다. 거대한 선박의 방향을 돌리려면 큰 바다여야 한다는 사실을 염두에 두자. 만일 빙하가 수평선에 나타난다면 거기에 부딪치지 않기 위해서는 한참 앞서서 방향을 바꾸지 않으면 안 된다. 시간을 너무 끌었다가는 그 블랙홀의 경계선을 지나쳐 결국에는 서서히 죽어가는 자신의 모습을 고통스럽게 지켜보는 수밖에 없을 것이다. **디자인은 우리가 더 안전한 길로 나아가도록 방향을 잡아줄 능력을 갖고 있다.**

"호모 사피엔스가 은하계 디자인 경쟁에 뛰어든다면, 산업 문명은 예선전으로 던져질 것이다." 데이비드 오어[20]

우리는 어떤 미래를 선택해야 할까?

그렇다면 우리에게 가장 큰 위협이 되는 빙산은 어떤 것인가?

테러 행위? 아닐 것이다. 때마침 새로이 우리 마음에 공포로 자리 잡기는 했지만 테러리즘은 새로운 현상이 아니며 아직은 문명에 심 각한 위협이 되지 못한다. 오히려 나는 전 세계의 지적인 사람들이 어째서, 급진적이지 않은 사람들까지, 서구 문화에 대해 갈수록 기분 나빠하고 분노하는지 곱씹어 볼 필요가 있다고 생각한다. 어 쩌면 그들은 역사상 가장 정교한 기만 과정 속에서 끊임없이 속는 일에 분개하고 있는지도 모른다.

어쩌면 유행병이 그 빙산일 수도 있다. 전 세계적인 유행병은 계획 적인 계몽 활동을 포함하여 주의를 요하는, 매우 가능성 높은 대재앙 이다. 전염병의 확산은 새로운 현상이 아니다. 오늘날 전염병은 국가 간 여행과 운송의 보편화로 인해 전보다 훨씬 빠르고 훨씬 멀리 퍼진 다. 약이 듣지 않는 치명적인 인플루엔자나 폐결핵 같은 전 세계적인

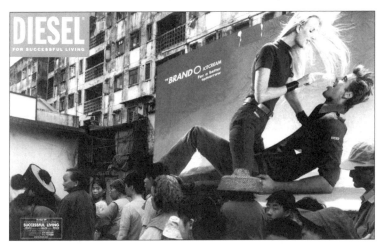

이탈리아의 브랜드 디젤은 아시아의 빈곤과 미국의 빈곤을 기괴하게 배치한 이미지를 선보였다.

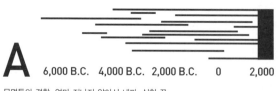

A 6,000 B.C. 4,000 B.C. 2,000 B.C. 0 2,000

문명들의 결합, 얼마 지나지 않아서 내파. 실험 끝.

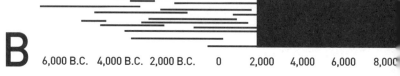

B 6,000 B.C. 4,000 B.C. 2,000 B.C. 0 2,000 4,000 6,000 8,000

문명들의 결합, 함께 노력, 오래 지속되는 미래로 전진.

유행병의 가능성이 날로 높아지고 있다. 보건 당국은 문제는 발생 여부가 아니라 시기일 뿐이라고 말한다. 그럼에도, 제아무리 최악의 시나리오라도, 파괴적이기는 하겠지만 우리가 생각하는 것처럼 문명을 끝장내지는 못할 것이다.

빙산은 금융 붕괴일까? 부패일까? 이런 문제에서 디자인이 할 수 있는 일은 다음 장에서 살펴보겠지만, 이런 부류의 문제는 과거에 극복했으며 앞으로도 그럴 것이다.

아니다. 그 답은, 위에는 '해당 사항 없음'이다. 우리 자녀의 자녀들이 우리 시대의 가장 큰 문제를 되돌아볼 때, 가장 치명적인 위협으로 꼽을 것은 우리가 지구의 환경을 유린했다는 사실일 것이다.

불행하게도 20세기에 가장 큰 영향력을 발휘했던 문화가 환경에는 가장 치명적이었다.

000 14,000 16,000 18,000 20,000 22,000 24,000 26,000 28,000

"우주선 지구호에 승객은 없다.
우리 모두가 승무원이다."

허버트 마셜 매클루언(1911-1980)[21]

Daily News

하루에

1,200,000,000	마시는 코카콜라 컵 수[22]
882,000,000	미국에서 외국으로 운송되는 말보로 담배 개비[23]
41,000,000	맥도날드를 이용하는 소비자 수[24]
14,000,000	진열되는 BIC 볼펜 자루 수[25]
6,200,000	생수병 제조에 쓰이는 플라스틱 킬로그램[26]
43,000	파괴되는 원시림 헥타르[27]
26,500	빈곤으로 사망하는 5세 미만 어린이[28]
7,400	HIV 바이러스에 감염되는 사람[29]
3,000	평균 미국인이 보는 광고 메시지 수[30]
2,800	말라리아 치료를 받지 못하고 죽는 아프리카 어린이[31]
600	중국에서 신고된 교통사고 사망자[32]
160	남아프리카에서 태어나는 HIV 감염 신생아[33]
73	멸종하는 생물종[34]

돌발 사건들이 뉴스를 뒤덮는 사이에 상존하는 위기들은 곪아 터지고 있다. 우주선 지구호에서 또 하루가 이렇게…

"현재의 첨단 과학기술이 낳은 중산층적 생활 양식을 향한 동경으로 크게 증식한 인구는 지구에 지속 불가능한 압박을 가하고 있다." 몬산토(종자 공급 기업) CEO 로버트 샤피로

2. 녹색을 넘어서: 편리한 거짓말

20년이 다 된 이야기인데, 캐나다에서 가장 유명한 환경운동가 데이비드 스즈키가 보도되는 모든 놀라운 뉴스 가운데 우리 시대에 가장 중요한 것은 인류가 지구의 물리적, 지리적, 대기의 자연 상태를 바꿀 수 있는 능력을 획득했다는 사실이라고 말해준 적이 있다. 40억 년이 걸려 만들어진 지구를 우리가 단 400년에 걸쳐 바꿔놓고 있으며, 그 변화는 아마도 돌이키기 어려울 것이다. 아닌 게 아니라, 우리는 지난 하반세기 동안 그 앞의 모든 세대를 다 합친 것보다 더 많은 상품과 서비스를 소비했다.[35]

내가 돌이킬 수 없이 훼손되어가는 우리의 지구에서 디자이너의 역할에 대한 강연을 시작한 것은 2000년 5월이었다. 보통 처음 15분은 환경 악화

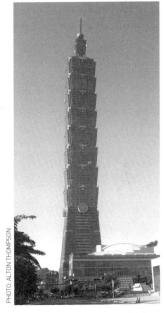

PHOTO: ALTON THOMPSON

잠시 세계 최고층 건물이었던 타이페이101. 타이페이에서는 이 건물의 건축을 시작한 1997년부터 미소 지진 형태의 지진 활동이 크게 증가했다. 하나당 70만 톤의 말뚝 구조물을 박아넣은 것이 원인일 것이라고 한다.[36]

가 인류의 생존에 가장 큰 위협이라는 점을 설명하는 데 할애했고, 그때만 해도 유행병이나 태양계 너머의 우주에서 날아온 운석 같은 것은 위협 요소가 아니었다. 그런데 2001년 9월 뉴욕 시장 루디 줄리아니가 상처 입은 자신의 도시에 필요한 것은 '세계 최고의 소비자들'이라고 호소하고 조지 W. 부시 대통령은 미국인들에게 물건 사러 가는 것[37]이 테러와 싸우는 길이라고 말하면서부터 심드렁한 청중들에게 우리가 안주해온 일상 세계의 현실에 대한 각성을 촉구하기가 힘들어졌다.

9.11 테러 공격으로부터 근 10년이 지난 현재 주류 보도 매체와 웹

"당신은 정말로 기름을 절약하기 위해 자동차 클럽에 가입해 보았는가?" 이와는 대조적으로 제2차 세계대전 중 미국의 소비자들에게 강조한 메시지

9월 12일에도 1만 4천 명이 HIV에 감염되었다. "오늘은 예행 연습이 아니다." –케니스 콜

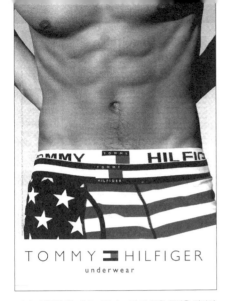

어떤 사람들한테는 9.11 테러가 그저 더 많은 물건을 팔아먹을 기회였으며, 제품 없이 이미지만을 제조하는 기업들은 이 맹목적 애국주의에 기대어 별 어려움 없이 이익을 챙겼다.

사이트들은 광고면이든 본 지면이든 가리지 않고 온통 녹색 타령이다. 정작 환경 파괴의 근본 원인은 충분히 다루지 않고 있으면서. **우리는 왜 그렇게 많이 소비하는가?** 오늘날 세계에 가장 큰 위협은 심리학과 속도, 세련미, 첨단 통신 기술의 신속한 발전에 힘입은 과소비가 그 뿌리라고 할 수 있다. **인류 역사상 가장 효과적이고 가장 파괴적인 속임수 패턴의 기저에는 디자인이 있다.**

미국은 필요한 것 이상을 쓰게 만드는 문제 있는 소비 행태를 **세계에 가르치는 데 앞장서고 있다.** 미국에서 가정 이외의 창고 공간 임대 면적이 1억6천 평방미터를 넘고[38] 미국인 전체 인구의 3분의 1 가까이가 체내에 여분의 덩어리를 저장한 비만[39]인 판국이니 세계의 환경에 가장 큰 위협은 뉴욕 항의 최대 수출품이 화장지[40]그 대부분이 남극 대륙을 향한다라는 사실이 아니라 그들이 하나의 사고방식을 수출한다는 사실이다. 그 사고방식은, 윌리엄 워즈워스가 묘사한 바, 소유와 소비에 몰두하는 사회와 관계가 있다. 우리는 지속불가능한 소비 중독을 앓고 있다. 북미의 균형이 무너진 생활 습관은 다른 사회, 다른 사람들을

중독시킴으로써 영속하는, 하나의 악순환으로 이어진다. 이 악순환의 가장 강력한 추진자는 다국적 기업들이다. 이 악순환은 피라미드 사기 구조인데, 왜냐하면 그 주범들은 모든 사람이 자기가 바라는 생활방식을 성취하기 전에 지구가 거덜난다는 사실을 숨기고 있기 때문이다.

서브프라임의 윤리

피라미드 사기가 으레 그렇듯, 문제는 붕괴 여부가 아니라 언제 붕괴하느냐다. 2008년, 미국의 대출시장에 그 '언제'가 오자 미국은 지구상의 모든 사람에게 손해를 입히면서 금융위기를 수출하는 처지가 되었다. 근시안적인 대출업자들의 정도를 넘어선 집단 탐욕의 결과는 결국 수백만 명의 미국인의 현실에서 나타났다. 처음에는 서브프라임 모기지만의 위기인 듯했지만, 점차 대출 제도 전체에 퍼져 있는 서브프라임 윤리의 문제임이 드러났다. 미국 자택 소유자들의 갑작스런 부채 상승은 미국 노동자들의 뇌가 무슨 전염성 박테리아에 감염돼서 마구잡이로 벌어진 일이 아니다. 그 사태는 사람들한테 형편에 넘치게 살라고 설득하기 위해 꼼꼼하고 정교하고 전략적으로 디자인된 바이러스성 광고에서 시작되었다.

10억 달러 상금[41]을 받은 시티그룹의 2001~2006년 2차 담보 미디어 광고를 생각해보자. 이 광고는 자택 소유자들에게 빚을 우습게 여기게 만들어 높은 금리에도 집을 담보로 대출을 받게끔 부추겼다. 이

광고는 "귀하의 집에 적어도 2만 5천 달러가 숨어 있습니다. 저희가 그걸 찾아 드리겠습니다" 같은 문구와 함께 앞으로 살게 될 인생을 근사한 영상으로 보여주었다. 예전에는 마음을 불편하게 만드는, '2차 담보'라는 이름으로 불리던 전통적인 '최후의 수단형' 대출인 이 상품은 영리하게도 '가정의 금융 재정 설계'라는 이름으로 바꿔 달고 아름다운 이미지로 포장된 가족 휴가, 번쩍이는 새 SUV 차량 구입, 흥청망청 쇼핑을 가능하게 했다. 그 결과 미국의 주택 담보 대출 총액은 1980년대 초에 비해 1천 배가 증가했다.

미국의 대부 업체 아메리퀘스트 모기지는 250만 달러를 쏟아부은 "속단하지 마세요… 우리는 안 그러니까요"라는 광고로 2004년 슈퍼볼에서 30초짜리 명성(?)을 누렸다.[42] 그 뒤로 아메리퀘스트는 파산을 선고하고 부채를 면제받았으며, 사상 최대 규모의 미국인이 집에서 쫓겨나야 했다. 2008년 10월 한 달 사이에만 미국의 자택 소유자 452명 중 1명이 담보권 실행 통보를 받았으며 전국적으로 8만 4천 채의 주택이 압류되었다.[43]

주택 담보 대출 위기는 더 방대한 문제를 드러내준 예다. 무책임한 마케팅이 야기한 과소비는 거품이 꺼졌을 때 우리 모두를 위험에 몰아넣을 위기를 가속화하는 것이다. 내가 말하는 것은 닷컴 붕괴 때 우리가 본 것 같은 투자 거품이 아니라 미래학자 팀 오라일리 '웹2.0' 개념의 창시자가 말하는 현실의 거품[44]이다. 현실의 실상과 겉모습 우리의 습성관을 바꿔놓기 위해 기업들이 지칠 줄 모르고 주입하려는 무분별한 환상 사이에 간극이 벌

어지다 보면 때로 지진 억제 과정을 고통스럽게 견뎌야만 한다. 상을 받은 그 광고 디자인이 영리했고 단기적으로 봤을 때는 심지어 성공한 전략이었다는 점은 두말할 것도 없다. 그러나 자유 시장 경제를 가장 효과적으로 돌아가게 하는 것은 자유로운 정보 교류지 대중 기만과 속임수가 아니다.

OK. But what does this alarmist rant have to do with design?

다 좋다. 하지만 이 노심초사주의자의 잔소리가 디자인과 무슨 상관이란 말인가?

기후 변화와 디자인

인간의 활동이 지구의 기후를 변화시키고 있고 우리 때문에 지구가 점점 더워지고 그 온난화가 점점 위험해지고 있다는 과학적 합의가 존재한다.[45] 그러면서도 환경 개선이 오히려 위협이 되는 기업들은 지속가능성을 선택하기 위해 없어서는 안 될 여론을 흐리기 위해서 반대 여론과 언론 공작에 수백만 달러를 쓰고 있다. 환경 문제는 더 이상 그 심각성을 증명할 필요가 없을 것이다. 우리가 어떤 근본적인 위기에 처해 있다는 사실을 여전히 믿지 못하겠다는 사람이 있다면, 그 일은 앨 고어와 데이비드 스즈키에게 맡기겠다. 내가 강조해서 말하고 싶은 것은 운명이 아직 우리 손 안에 있을 때 더 나은 길을 디자인해야 한다는 것이다.

환경 파괴의 주범은 과소비이며, 가장 큰 책임은 스스로 1인당 소비 규모가 가장 크면서 동시에 급속하게 성장하는 개발도상국들을 상대로 소비하고 또 소비하라고 설득하는 서양 국가들에게 있을 것이다.

신흥 시장에 더 많은 소비를 설득하기 위해 개발된 가장 강력한 무기는 브랜드 광고다. 개선된 제품을 개발하는 것보다는 기존 브랜드를 확장하는 것이 돈이 덜 든다. 매년 미국의 새 브랜드 1만 6천 종의 95퍼센트가 사실은 기존 브랜드의 확장판이다.[46] 홍보 전문가들은 사람들의 내밀한 욕구불만을 자극하여 소비를 부추기기 위한 영리한 이미지를 생각해내는 일이 자랑스러운 사람들이다. 그런가 하면 제품 디자이너들은 더욱더 많은 정교한 물건과 더 많은 제품을 생산하기 위한 새로운 공정을 계속해서 개발하고 있다.

"우리의 환경을 해치는 것은 오염이 아니라 공기와 물에 있는 불순물이다." 조지 W. 부시

어느 정도의 소비는 정상이며 재미도 있다. 하지만 과소비는 모든 공정과 제품을 '녹색화'하는 것 하나만으로는 고쳐지지 않을, 학습된 중독이다. 우리는 이 나쁜 습관을 따라 배워 몸에 배게 만들 교묘한 방법을 궁리하는 일을 중단해야 한다.

오늘날 가장 큰 문제는 환경이며, 환경을 계속해서 악화시키는 가장 강력한 한 가지 요소를 꼽는다면 전 세계적인 과소비 욕구가 일으키는 부수적인 피해다. 아주 간단한 이

그린워싱의 기본: 내가 사는 동네의 지역 신문은 며칠에 걸쳐 15만 부에 이 4분의 1페이지(8X12cm)의 광고를 내보내 독자들에게 전자 신청서를 선택하는 '녹색 실천'을 촉구했다. 이 실천으로 연간 2장의 종이를 절약할 수 있다고 말하면서. 이 광고가 실린 신문에는 1부당 100페이지가 넘는 쇼핑 광고지가 따라왔다.

야기다. **너무 많이 소비하는 사람들이 지구를 못살게 굴고 바다를 뒤엎고 남극과 북극을 녹이고 하늘을 어지럽히는 것이다.** 물건을 사들이는 사람이 많아질수록 피해는 더 심각해진다. 공간이 점점 좁아지고 있으며 어디 딴 데 챙겨놓은 여벌 공간도 없다. 문명이 발생한 이래로 성취해온 인류 모든 것의 미래는 **지금 우리 세대가 살아 있는 동안 어떤 지혜를 발휘하느냐에** 달려 있다.

그러니 우리는 지금 계속해서 자만하고 무절제한 표현과 소비의 디자인에 탐닉할 텐가, 아니면 모두에게 더 나은 미래를 위한 디자인에 이바지할 텐가?

"디자이너들은 세계에서 가장 아름다운 쓰레기를 만든다." 스콧 유언, 「ÉMIGRÉ」

디자인은 중요하다: 만인을 위한 디자인

2003년에 스티븐 로젠버그1990년대에 설립된 캐나다 그래픽디자이너 사회적 행동 위원
회의 공동 창설자가 확신에 차서 나에게 하는 말이, 돌고래고양이에게 엄지가 있
었다면 세계는 그들이 지배했을 것이라는 것이다. 하지만 펜을 잡을
수 없으니 그림도 그리지 못하고 뭘 쓰지도 못한다. 이처럼 정보를

기록할 능력이 없기에 이
종들은 매 세대 역사를 새
로 시작할 수밖에 없다는
이야기였다.

인류가 지구를 지배할
수 있었던 것은 우리 종에
게만 있는 특별한 능력,

즉 우리 고유의 언어 능력과 기록 능력 덕분이다. 이러한 능력으로
인해 우리는 거리와 세대를 넘어서 정보를 공유할 수 있다. 우리는
우리 앞 세대들의 어깨 위에서 문명을 디자인하며 미래를 상상한다.

홍보 전문가와 디자이너들에게는
이런 재능에 따르는 막대한 책무가
있으며, 우리는 자랑스러운 것이 많
은 사람들이다.

펜을 잡을 수 없는 사람들을 위해
서 우리는 이 장애를 교정할 도구를

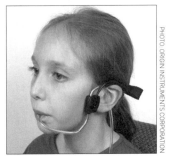

발명한다. 앞에 실린 사진의 소녀는 사지마비를 위해 디자인된 기술을 사용하고 있다. 팔이나 다리를 쓰지 못하는 사람은 튜브로 공기를 빨고 부는 동작에 목 동작을 결합한 방식으로 인터넷을 돌아다닐 수 있다.

그러한 기술 혁신은 어쩌면 인류사에서 가장 위대한 해방으로 볼 수 있을 것이다. 지난 50년 동안 장애를 안고 살다가 기술과 디자인에 의해 소외된 삶으로부터 해방된 사람 수가 그 어떤 혁명과 전쟁으로 해방된 사람보다 많았다.[47]

휠체어 타는 사람들의 편의를 위해 도로 갓돌을 비스듬하게 잘라내자는 발상이 처음 제안되었을 때는 길에서 휠체어를 타는 사람이 소수인 것을 따져보면 비용 낭비라는 반응이었다. 하지만 일단 경사로 갓돌이 만들어지자 휠체어 타고 나오는 사람이 늘어났다. 충격 흡수 전기 휠체어 시장이 출현했고, 지금은 무거운 짐을 끌고 지하철을 타러 가야 했던 사람이라면 누구라도 그 경사로 갓돌을 감사히 여긴다.

극소수를 위한 디자인이 결과적으로 모든 사람에게 도움이 되었던 사례는 한두 가지가 아니다. 1886년, 수업 때 배운 것을 기억하는 데 어려움을 겪었던 허먼 홀러리스는 떨어지는 인식 처리 능력에 도움이 될 펀치카드를 설계했다. 그 시기에 미국 인구조사국은 인구조사는 10년에 한 번씩 실시해야 한다는 헌법상 요건을 지키느라 고전하고 있었다. 증가한 인구 수를 일일이 손으로 세다 보면 10년이 넘어서야 끝나곤 했던 것이다. 그리하여 그들은 인구조사 작업에 홀러리

스의 펀치카드의 도움을 받았다. 홀러리스가 설립한 회사 타뷸레이팅 머신 컴퍼니는 훗날 이름을 IBM으로 바꾸었다.

여기 장애인의 편의를 도모한 일이 만인에게 도움이 된 또 하나의 사례가 있다. 1948년, 뉴저지 벨 연구소의 세 명의 과학자가 눈에 잘 안 띄고 더 저렴하면서도 전력 소모가 적은 청각 보조 장치를 개발하고 있었다. 그들이 만든 것이 트랜지스터다. 오늘날 소니의 전신인 한 일본 기업이 이 기술의 특허를 2만 5천 달러에 사들여 트랜지스터 라디오를 발명했다. 그 트랜지스터는 훗날 달나라에 사람을 보낼 때나 우리가 사용하는 컴퓨터에 없어서는 안 되는 기술이 되었다.

"앞으로 10년에서 15년 뒤면 과학기술이 장애가 있는 사람들이 직장에서 부딪치는 장벽을 사실상 모두 제거하게 될 것이다." 스티브 발머, 마이크로소프트

'인터넷의 아버지' 빈튼 서프는 2005년부터 구글과 함께했다. 1972년에는 인터넷의 전신인 아파넷의 핵심 프로토콜을 개발하고 있었다. 서프는 청력에 결함이 있었고, 그의 아내는 청각장애자였다. 그는 컴퓨터 네트워크를 통한 문자 메시지의 전송 가능성을 궁금해 하다가 전자메일 프로토콜을 발명했다.

이 부부는 부지불식간에 인터넷의 '킬러 앱'등장하는 순간 경쟁자들을 몰아내고 시장을 완전히 재편하는 제품 또는 서비스-옮긴이을 탄생시킨 것이다. 그 결과로 일어난 웹의 확산은 내용을 전달하는 매체를 시력, 청력, 사지 운동 능력, 인식 능력의 결함을 쉽게 초월할 수 있는 매체로 바꾸어놓았다.

새로운 생각: DNA를 넘어서, 본능을 넘어서

우리는 의학과 과학기술, 정보 기록의 발전으로 인해 하나의 종으로 서 **사람이 유전적으로 진화를 거의 멈춘 다윈 이후 시대를 살고 있다.** '적자생존 법칙'에 따라 사라졌을 유전자들이 이제는 거의 그대로 생존하는 듯한데, 우리 사회가 그 누구도 뒤처지는 것을 그대로 놔두지 않기 때문이다. 동시에 우리는 상품의 대량생산과 대단위 의사소통 기술의 획득으로 문화의 변화에 속도를 높일 수 있는 방법을 터득했다. 우리의 생리적인 욕구는 번식을 명령하고 직업적인 욕구는 새로운 아이디어의 창조를 명령한다그리고 그 아이디어를 실현하는 것이 디자인이다. 생존은 점점 더 과학기술에 의존하며, 자연의 힘에 대한 의존도는 점점 낮아진다.

실로 우리는 유전자보다는 아이디어를 증식시킬 때 더 큰 자취를 남길 수 있는 시대를 살고 있다. 사람이 하는 너무나 많은 활동이 자신의 DNA를 번식시키려는 본능의 추동으로 이루어지는 것은 사실이지만, 이제는 대량생산을 통해서든, 빈튼 서프의 독창적인 발상 같은 정보 기술이 가져다준 새로운 세계를 통해서든 어떤 생각을 설계하고 그것을 수많은 사람들과 공유함으로써 더 영향력 있는 유산을 남길 수 있다.

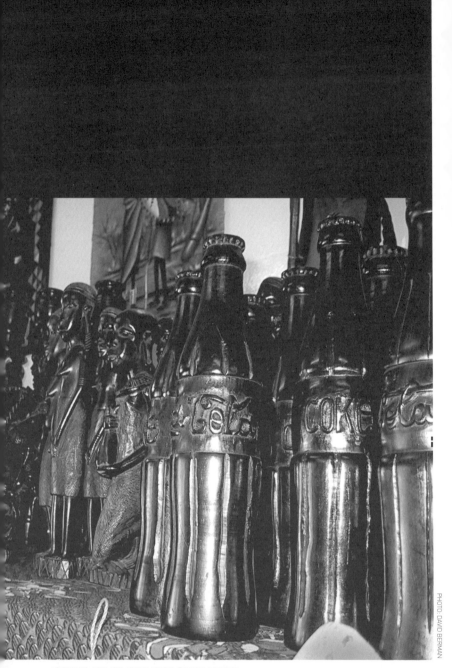

세렝게티의 시장 선물 가게에 진열된 흑단나무 조각품들

"천릿길도 한 걸음부터." 공자

3. 탄산 문화

세계 어느 지역을 가든 가장 많이 통하는 낱말은 오케이, 둘째로 많이 통하는 말은 콜라다.[48] 그리고 누군가가 마시려고 손을 뻗는 횟수가 하루 12억 회다.[49]

coke

... talk about being *good* !

이 한철 과소비의 성자는 성탄절의 종교적 의미를 마케팅과 물질주의, 이에 수반되는 낭비… 그리고 그런 분위기에 따라가야 할 것 같은 스트레스의 축제로 바꾸어놓았다.

코카콜라사 초대 회장 에이사 그릭스 캔들러가 목표했던 바[50], 우리는 지구상 어디를 가든 세계에서 가장 잘 알려진 이 상품을 구할 수 있다. 코카콜라는 최초의 마케팅 기법을 시도하는 것으로 유명한 기업이다. 이 회사의 광고디자인 팀은 성탄절 성인을 북미의 마케팅 마스코트로 재창조했으며, 최초로 여성의 사진을 활용한 대규모의 상품 판매 기획을 시도했다.

내 고향 오타와의 길거리에는 180센티미터 키에 사시사철 조명을 빛내는, 코크 자판기라고 부르는 광고판 냉장고가 곳곳에 서 있다. 우리 동네의 한 자판기 관리자가 하는 말로는 흑자가 나는 만큼 적자 날 때도 많다고 한다. 이 음료 자판기는 여름 성수기에 동네 상점 바깥 인도에서 소비자들을 유혹하지만, 우리 주는 교대 절전으로 생활에 불편을 겪고 있다.

다른 기업들이 또 이 코카콜라의 방식을 배웠다. 몇 해 전 한 기업이 캐나다의 수도 주변 지역에 전액 자사 부담으로 쓰레기 분리수거

PHOTO: DAVID BERMAN

지구상의 어떤 도시를 가도 마찬가지겠지만, 내 고향의 거리도 광고로 도배되어 있다.

함과 공원 벤치를 설치하겠다고 제안했다. 돈이 궁한 시 당국은 이

제안을 받아들였다. 현재 우리 시는 쓰레기 분리수거함의 형태, 즉

공원 벤치 옆에 쓰레기통이 붙어 있는 형태의 광고로 뒤덮여 있다.

개중에는 교통섬차량의 원활한 소통을 확보하거나 보행자의 안전한 횡단을 위해 교차로나 차

도 분기점에 설치한 섬 모양 시설-옮긴이에 설치해놓아 횡단보도를 건너가야 이

용할 수 있는 혹은 달리는 차에서 재활용 쓰레기를 던지게 만드는 분리수거함도 있다.

그 벤치에 앉아서 바라보면 4차선에서 6차선에 이르는 차량 행렬인

데, 청량음료 같은 상품 광고는 도로가 꽉꽉 막힌 상태에서도 깔끔하

게 한눈에 들어온다.

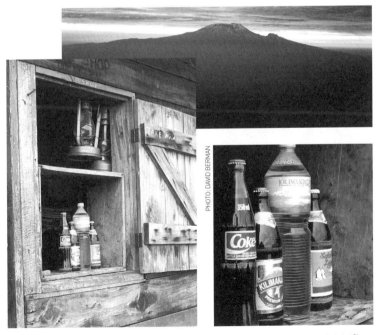

고도 3,570미터의 산장에서 판매하는 음료수. 킬리만자로 브랜드가 붙은 생수도 코카콜라사 상품이다.[51]

코라콜라는 몇 수 위다. 내가 가본 곳 중에서 가장 오지
는 탄자니아의 고산 지대였다. 길동무 폴과 스파이스[52]와
함께 이틀에 걸쳐 산을 오르고 야영해 가면서 도달한
4,600미터 정상의 마지막 전진기지에서 내가 발견한 것
은 누군가가 1만 탄자니아실링을 주고 "한숨을 돌리고 원

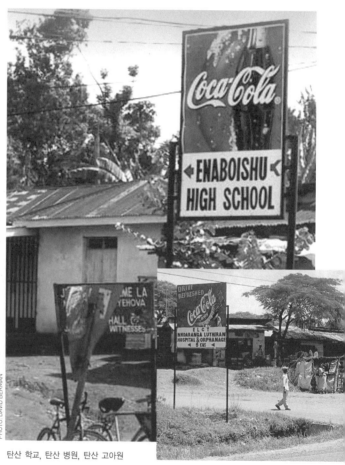

PHOTO: DAVID BERMAN

탄산 학교, 탄산 병원, 탄산 고아원

서울의 디자이너 정준란은 우리가 처음 만난 날, 캐나다가 고속 인터넷 접속 인구 비율이 가장 높은 나라라는 내 주장을 친절하게 정정해주었다. 그 영예는 현재 한국 차지로, 세계최빅디자인인제현의회(ICOGRADA) 회장인 정준란은 자기가 지금쯤 지루를 모르기 충향무진 다니는 일이 사실이 전혀 없다고도 할 수 없다고 말한다. 디자인계에서 아시아의 위상을 높이는 일은 그 자신의 디자인 목표에도 도움이 된다는 이야기다. "디자인은 궁극적으로 세상을 평등하게 만듭니다. 효과적이고 정직한 디자인은 미적, 경제적, 사회적, 문화적 가치를 높입니다."

기를 회복!"할 길을 개척해놓았다는 사실이었다.

감탄이 절로 나오는 코카콜라의 브랜드 마케팅도 이 정도면 한계일 것이라고 생각했다. 우리는 산을 다 내려와 몸은 지쳤어도 마음만은 가뿐하게 탄자니아에서 두 번째로 큰 도시 아루샤의 공항으로 향했다. 시골을 가로지르면서 보니 명문 학교니 고아원이니 병원이니 할 것 없이 전부 코카콜라 상표가 찍혀 있었다.

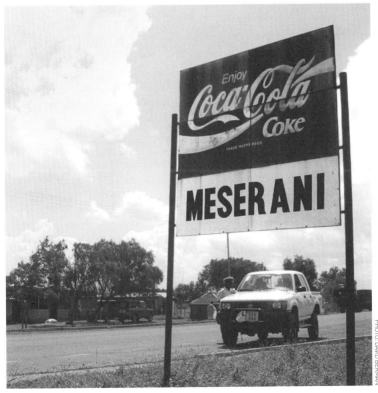

PHOTO: DAVID BERMAN

탄자니아 메제라니의 국가 공인 도로 표지판

그뿐이 아니다. 아루샤로 가는 길에 있는 마을마다 청량음료 광고 판이 서 있어 무슨 북미 지역의 가게들 같았다. 며칠 뒤 탄자니아 아 가 칸 재단 아민 바푸 회장이 저녁을 먹으면서 해준 이야기가 마을 하나에 상표 하나 붙이는 값이 1년에 200달러 정도밖에 되지 않는다 는 것이었다. 그 마을들은 합법적인 상표를 붙이고 있다는 것을 아주

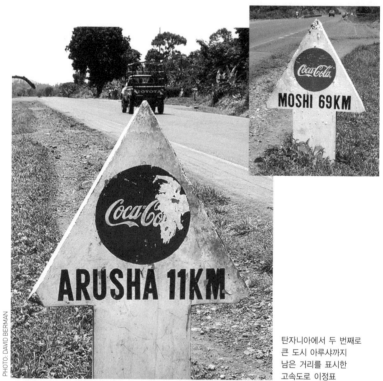

PHOTO: DAVID BERMAN

탄자니아에서 두 번째로
큰 도시 아루샤까지
남은 거리를 표시한
고속도로 이정표

expro

자랑스러워한다. 상표가 없는 마을은 지도에도 나오지 않는다면서.

코카콜라 상표 도배는 시골 마을과 학교로 끝나지 않았다. 탄자니아의 주 고속도로 옆의 이정표들은 주요 도시들까지의 거리를 알려준다. 하지만 매 이정표는 하나의 광고판이기도 하다. 영구적인 시멘트 이정표가 아프리카의 흙 속 깊숙이 코카콜라 상표와 함께 묻혀 있는 것이다.

이 정도로는 코카콜라 상표가 탄자니아를 정복했다는 사실이 제대

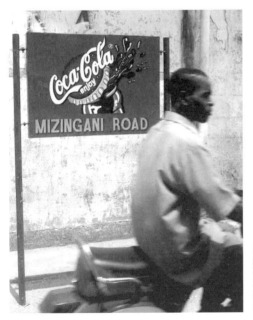

PHOTO: DAVID BERMAN

oriation 몰수

로 설명되지 않는 것 같았을까. 탄자니아의 섬 잔지바르에 도착하는 순간 또 탄산 거품이다. 신비와 향기, 마법을 간직한 이 경이로운 고대 도시 곳곳에서 코카콜라 광고가 도로 표지판으로 위용을 뽐내고 있었다.

탄자니아가 질병과 권력의 부패, 빈곤 문제[53]로 고통받던 1990년대에 코카콜라는 도로표지판을 제공하기로 하여, 어쩌다 펩시 광고가 보이기는 하지만, 탄자니아를 코카콜라의 나라로 변신하게 만들었다.

과연 브랜드화의 명수답다. 지구상에서 가장 인정받는 상품 브랜드가 되겠다는 의지와 산타클로스를 필두로 하는 최초의 마케팅 기법 퍼레이드까지, 코카콜라의 근성과 마케팅 수완에서는 배울 것이 아주 많다. 독창적이다. 기발하다. 그

PHOTO: DAVID BERMAN

잔지바르에
생기를 더하는
코카콜라 광고

홍은인

데이비드 스테어스는 센트럴 미시간 대학에서 6년 동안 그래픽디자인 프로그램을 운영하다가 2000년 12월 우간다 캄팔라에서 재정이 부족한 한 초등학교에 필요한 것을 지원하기 위한 노력의 일환으로 국경 없는 디자이너회를 창설했다. 이 플로럴 비영리 조직은 세계에서 처음으로 커뮤니케이션 디자인 교육을 통해 개발도상국을 지원한다는 임무를 내걸었다. 오늘날 국경 없는 디자이너회는 아프리카의 많은 지역에서 학교와 마을의 단체에 필요한 출판과 교육, 디자인 상담을 제공하고 있다.

러나 지혜로운가?

인구 4천만 명[54]의 나라 탄자니아는 유행병 말라리아로 고통받고 있다. 말라리아에 걸리면 죽거나 쇠약해지는데, 해마다 약 1천6백만 명의 환자가 발생하며, 이 병으로 죽는 5세 미만의 어린이가 매년 8만 명에 이른다.[55]

아프리카 일부 지역에서는 코카콜라를 약으로 여긴다는 사실을 생각해봐야 한다.[56] 탄자니아의 찢어지게 가난한 동네[57]에서 콜라 한 병이 항말라리아 약 한 알 값과 거의 같은 값에 팔리고 있다. 아프리카

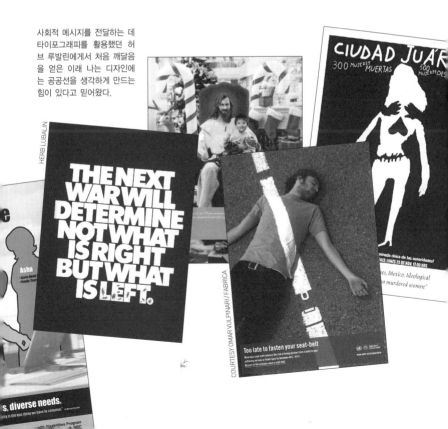

사회적 메시지를 전달하는 데 타이포그래피를 활용했던 허브 루발린에게서 처음 깨달음을 얻은 이래 나는 디자인에는 공공선을 생각하게 만드는 힘이 있다고 믿어왔다.

대륙에서 가장 많이 팔리는 음료가 코카콜라인데도 매년 1백만 명이 말라리아로 죽어간다.[58]

그렇다고 서방의 문물을 제3세계와 나누어서는 안 된다는 얘기가 아니다. 하지만 우리한테는 카페인이 함유된 탄산음료 중독 말고도 세계와 나눌 좋은 것이 많지 않은가. 멕시코인 한 사람당 매년 487병의 코카콜라를 마시게 만들 수 있다는 것은 필시 놀라운 능력이다.[59] **그러나 디자이너들에게는 우리의 생활양식과 소비 행태, 약물 중독이 아닌, 세계에 정말로 필요한 생각을 널리 퍼뜨리는 데 힘이 될 직업적인 권위와 설득의 능력, 지혜가 있다.** 건강 정보, 갈등 해소, 관용, 과학기술, 언론의 자유, 표현의 자유, 인권, 민주주의 등은 물론 우리가

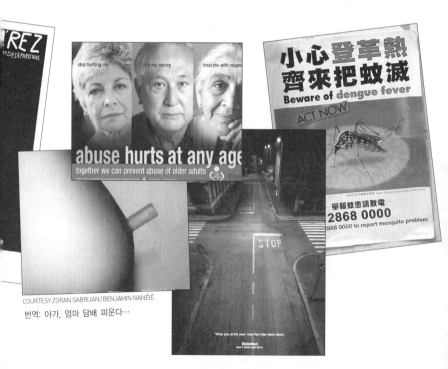

COURTESY ZORAN GABRIJAN / BENJAMIN IVANÊÉIÊ
번역: 아가, 엄마 담배 피운다…

아직 항체를 찾지 못한 소비 바이러스의 해독제까지 말이다.

코카콜라사의 비범하게 효율적인 아프리카 배급 시스템을 카페인 넣은 설탕물 이외에도 건강 정보와 약품, 콘돔 배포에 활용할 수 있다면 어떻게 될까?

알프레드 노벨은 다이너마이트를 발명했다. 알베르트 아인슈타인은 루스벨트 대통령이 원자폭탄이 일으킬 일에 관심을 갖게 만들었다.[60] 두 사람 다 훌륭한 과학자였지만, 죽을 때는 마음이 몹시 무거웠을 것이다. 그들이 우리 시대에 살아 있었다면 분명 이렇게 말했을 것이다. "당신이 무엇을 창조하게 될지 신중에 신중을 기하십시오."

잘 설계된 미래 사회에서 가장 큰 책무를 지게 될 사람들은 카피라이터, 제품 디자이너, 그리고 생각과 물건을 거리와 세대를 초월하여 전파하는 전문가가 될 것이다. 우리 모두에게는 디자인으로 표현하고 근사하게 만들어낸 결과물이 기발한 것에서 그치지 않고 지혜로운 것이 되도록, 그리고 그저 물건을 흥미롭고 잘 팔리게 만드는 것이 아니라 우리가 창조한 것이 인류의 문화와 문명 전체의 지속가능한 미래와 보조를 같이하도록, 신중해야 할 의무가 있다.

문화 경관 침범

민주주의 전파는 북미 사람들이 자기네 권한이라고 주장하는 영역이긴 하지만, 인류 공동의 공간을 다국적 기업의 마케팅 계획을 위해 거래하는 부동산으로 전락시키면서 우리가 민주주의적 이상을 지키

고 있다고 큰소리치기는 어렵다. 소중한 무언가가 사라졌다. 공동의 공간을 훼손하는 것은 공동의 정신을 훼손하는 것이다. 유비쿼터스 마케팅은 그저 우리의 마음 점유율 한 몫을 떼어가는 것만이 아니다. 그것은 소유하고 소비하는 것은 다를지언정 만인이 평등한 존재라는 사회민주주의의 근본 이상을 위태롭게 한다.

1960년에 존 F. 케네디 대통령은 제1차 세계대전의 참전 용사를

아메리칸 익스프레스가 후원하는 베이징의 자금성

코카콜라사는 만리장성을 오르는 사람들이 행여 코카콜라 광고를 놓칠까 봐 백방으로 애쓰고 있다.

기리는 이름의 로스앤젤레스 메모리얼 콜리시엄에서 열린 민주당 전당대회에서 후보 연설을 했다. 2008년 버락 오바마 대통령의 후보 연설은 펩시센터라는 건물에서, 후보 수락 연설은 조지아 주에 본부를 둔 투자회사의 이름을 딴 인베스코 필드에서 했다.

제1차 세계대전 전까지만 해도 북미에서 상표와 연관이 있는 메이저리그 구장은 시카고 컵스의 링글리 필드 하나뿐이었다당시에는 껌 업계 거물이 컵스의 구단주였다. 다음으로 기업의 상표가 운동 경기장에 등장한 것은 1953년으로, 세인트루이스의 부시 스타디움이다. 구단과 경기장, 둘 다 양조장을 운영하던 이 도시의 토박이 부시 가문 소유였다.

그러나 1988년에 유서 깊은 로스앤젤레스 광장은 보험회사의

PHOTO: DAVID BERMAN

세계에서 가장 유명한 스포츠 브랜드는 팬들의 분노를 누그러뜨리기 위해서 하나의 타협안을 세웠다. 팬들은 2009년부터 길을 건너서 '기념 공원 안의 신축 양키 스타디움'으로 들어가게 된다.

싸늘한 돈에 의해 그레이트 웨스턴 광장으로 개명되었다. 현재는 메이저리그 구단의 60퍼센트가 자신들의 정체성을 돈을 받고 팔았다.[61] 상황은 가파른 비탈길이다. 1993년에는 디즈니가 한 가족 영화 홍보를 위해 하키 팀을 창단하고 애너하임 마이티 덕스라는 이름을 붙였다 — 스탠리 경이 이걸 본다면뭐라고 할까? 유럽에서는 축구 클럽의 저지에 큼직하게 박힌 글자가 보통은 기업의 이름이다.

꽤나 쉽게 돈 벌 기회 같은데 그냥 따라가면 안 되겠느냐고? 왜냐면 사실은 공짜가 아니기 때문이다. 그 비용은 경제학자들이 외부효과라고 부르는 것인데, 거래 당사자가 아닌 제3자에게 발생하는 비용을 말한다. 이 경우에는 지역 주민들이 문화와 역사를 잃는 비용을 치러야 한다. 지역 고유문화가 획일화와 거래되고, 세금 감면으로 초대형 브랜드인 운동선수들의 월급이 마련된다. 건축물의 브랜드화로 발생하는 외부효과가 미미하게 느껴질 수도 있는데, 우리가 이미 거기에 익숙해져 있기 때문이다. 그러니 조금 신선한 시나리오를 생각해보자.

당신이 다음번 비행기 탈 때 좌석에 앉아 안전벨트를 맨 뒤 위를 올려다보는데 기내가 도시 버스만큼이나 온통 광고로 뒤덮여 있다면, 마음의 평화가 흔들리겠는가? 몇 해 전부터 이미 모든 좌석의 비디오 화면에서 광고가 흘러나오고 있다. 공공 식수대 손잡이마다 그 물 대신 펩시를 마시라고 꼬드기는 광고가 붙어 있어도 괜찮겠는가? 시내의 모든 주차장이 단합하여 최고액 입찰자에게 자기네 상호를 내주겠다고 한다면? 엑슨 주차장? 프라이스라인 주차장? 어쩌면 파란색 산세리프 서체 P를 브랜드로 내세운 의류 사업을 시작할 사업가가 있을지도.

미국의 많은 주가 가치를 높이기 쉬운 브랜드가령 캘리포니아 건포도나 플로리다 오렌지를 갖고 있지만, 덜 유명한 주 같으면 어떨까? 아무리 근사한 특산물이라도 '노스다코타' 로는 사람들이 몰려들지 않는다면? 아예 주 이름을 바꾸든지, 아니면 주 전체에 대한 상표권에 제일 높은 값

PHOTO DAVID BERMAN

우리는 어떻게 전 세계에 알파벳 P를 주차장이라는 뜻으로 사용하게 만들었을까? 그 나라에서 사용하는 언어와 상관없이? 어딜 봐도 디자인이 특별한 것은 아니다. 그런데 당신이 사는 도시 곳곳에 생전 처음 보는 언어로 된 표지가 여기저기 있다면 기분이 어떻겠는가? 퀘벡에서는 이것이 합법이라는 사실이 놀라울 따름이다. 그렇게 극단적인 언어 정책을 쓰고 있는 주에서 말이다. 프랑스어로 'parking'은 S로 시작한다.

을 제시하는 기업에다 팔아버리면 어떨지? 노스웨스트항공사 주에서 발급된 차량번호판, 사우스웨스트항공사 주로 통근하는 생활을 상상해 보시라.

몬트필리어에서 상파울루까지

그러지 않고 자신이 사는 주나 도시, 혹은 국가라는 공공 공간의 가치와 본질을 지키는 사람들이 있다. 버몬트 주는 1968년에 이름뿐인 '그린마운틴 주'로 만들지 않기 위한 노력으로 일체의 광고판을 금지했다. 현실이 완벽하지는 않

밴쿠버의 광고 회사 스페이서밸이 에디 거분루트는 2006년 브랜드로드 정체성 작업을 하던 중에 혭 고아의 「불편한 진실」을 읽고 감명을 받으셨다. "세계는 상태가 나빠졌고, 나는 당시 태어날 아기를 기다리고 있었다. 우리는 더 환경 친화적으로 가야 한다고 생각을 했지만 그걸 어떻게 해야 하는지를 알 수 없었다. 다른 디자이너들도 마찬가지인 것 같았다. 사회적 책임은 우리 업무가 아니라고." 그리하여 그들은 DesignCanChange.org를 만들어 지속 가능한 실천에 참여하고자 하는 디자이너들의 출발점으로 삼았다. 이 사이트를 만든 첫 해에 77개국의 디자이너들이 가입했다. "저는 우리 사이트에서 영감을 얻은 디자이너들이 내놓은 결과물들을 보며 하루하루가 기쁩니다."

다. 차량은 이 법에서 면제인 까닭에 트럭을 광고판 대용으로 주차해 놓는 장사꾼들이 더러 있었다. '광고판법'의 영웅 테드 릴은 2007년 섣달 그믐날에 세상을 떠났지만, 알래스카, 메인, 하와이는 버몬트 주의 모범을 따르고 있다.

2008년 1월, 나는 브라질 상파울루의 무질서한 지평선에서 놀라운 변화를 목격했다. 세계 4위의 이 대도시에는 약 1만 3천 개의 광고판이 있었는데, 얼마나 빽빽했는지 테리 길리엄의 1985년 영화 '브라질'의 극단적인 광고 장면에 영감을 주었을 정도다. 상파울루는 2007년에 광고판 광고를 완전히 불법화했다.[62] 옥외 광고판의 조명을 없애면 밤거리가 덜 안전해질 것상상해 보라!이라는 주장을 눌러버리

PHOTO: MATT WILLS

PHOTO: DAVID BERMAN

버몬트의 광고판법이 세운 기준을 우리 주에서도 어느 정도 받아들였다. 우리도 노력하고 있다…

2007년: 상파울루의 20층짜리 광고

2008년: 상파울루의 무광고 20층

고 브라질의 최대 도시는 차량—버스와 택시 옆면—까지 포함하여 공공장소의 광고판 설치를 일체 금지했다. 이 법은 정해진 날짜까지 수천 개의 광고판 철거를 명했다. 그 결과, 시민의 지지율이 70퍼센트를 기록했다.[63]

이 법의 제정을 요구한 연합을 이끌었던 브라질의 그래픽디자이너

협회의 회원 루스 클로첼이 이런 이야기를 했다. "이 변화로 어린시절의 추억이 되살아났습니다. 길에서 뛰놀고 차나 집은 잠그지 않고 다니고 마구잡이 폭력에 어린이가 죽는 일이 없던 시절, 고급 옷이며 최신 텔레비전 제품, 하나 이상의 시계를 가져야 할 것 같은 기분을 느끼지 않던 세상 말입니다. 투명한 지평선이 잊었던 우리의 역사를 드러냅니다. 친절하고 잔인하게요. 우리는 더 이상 개인의 이익 때문

에 우리의 개성을 포기하지 않습니다. 우리의 공간과 우리의 과거를 되찾았고, 우리의 존엄성을 구원한 겁니다."

그러나 더 중요한 물음은 이것이다. 어떤 강력한 힘이 애초에 1만 3천 개의 포르투갈어 광고판 – 대부분이 상품 광고판 – 을 세우게 만들었는가? 물리적 환경의 오염은 정신 환경의 오염에 뿌리를 박고 있다.

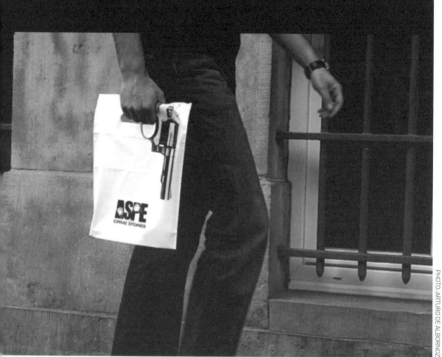

세상의 모든 무기가 이만큼만 영리하다면: 벨기에 범죄 소설가 피에터 아스페의 작품 판촉용 봉투

> "디자이너 여러분, 자신들에게 유리하게 거짓말해주기
> 원하는 기업을 위해서는 일하지 마십시오."
>
> 티보 칼먼(1949~1999)

4. 무기: 시각적 거짓말, 제조된 욕구불만

코카콜라의 문자 상표 디자인을 어떻게 생각하느냐고 물어보면 사람들의 반응은 대부분 같다. "아주 잘 만든 로고죠!" 하지만 생전 처음 본다는 마음으로 본다면, 활자 치고는 읽기 거북하고, 고안자의 조수쯤 되는 사람이 촌스러운 청첩장에나 쓸 법한 스펜서체로 되는 대로 박아넣었을 것 같은 디자인이다.

아니, 세계에서 가장 많은 사람이 알아보는 상품 브랜드로서 코카콜라 상표의 가치와 매력은 그래픽디자인이 아니라[64] 오랜 세월 변함없이 한결같은 모양으로 존재해왔다는 사실에서 찾아야 한다. 수천수만 번을 봤어도 녹색이 된 적도, 서체가 바뀐 적도 없을 것이다. 지금 이 페이지는 흑백이지만 눈만 감으면 빨간 코카콜라가 떠오를 것이다. 깜깜한 곳에서도 손으로 만져서 코카콜라 병을 찾아낼 수 있다. 이 점에서는 코카콜라사를 경하해 마땅하다.

PHOTO: DAVID BERMAN

소매의 관점에 비추어 본다면 이 기업은 고상한 쪽에 속한다. 코크 Coke라는 브랜드는 콜라에만 사용하니 코카콜라사에서 생산하는 다른 청량음료에는 전혀 쓰지 않는다 '코크' 라는 낱말은 이 기업을 유명하게 만들어준 이 특정 상품의 가치를 계속해서 높여준다. 아주 대조적으로 노티카, 토미 힐피거, 나이키 같은 기업들은 실은 생산하는 것이 없다. 오로지 상표만 찍는다. 그것도 때로는 심할 정도로.

내가 타이포그래피 작업실을 만들 즈음, 브랜드 마케팅 분야에 일대 변화가 일어났다. 브랜드 상품화가 더 이상 제품의 이미지를 높이는 작업이 아닌, 그 자체로 상품이 된 것이다. 브랜드 이름 자체가 하나의 이상 혹은 생활양식 또는 철학으로 팔리는 것이다. 1990년대 전까지는 농구 반바지를 사러 스포츠 용품점에 가면 상점 한 곳에 내가 고를 수 있는 제품들이 다 모여 있었다. 요새는 아디다스 코너에서 나이키 코너로 리복 코너로 돌아다녀야 하며, 저만치 떨어져 서

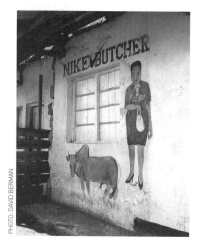

PHOTO: DAVID BERMAN

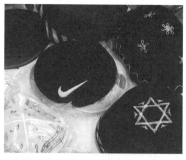

▲ '나이키' 유대교 기도 모자, 캐나다 오타와
◀ 탄자니아 메세라니에 있는 '나이키' 정육점

있는 '브랜드 매니저들'이 내가 해야 하는 일은 반바지 쇼핑이 아니라 브랜드 쇼핑임을 주지시킨다.

"딱 맘에 드는 건 아니지만, 점점 좋아지겠죠."

필 나이트디자이너 캐롤린 데이비슨에게 나이키의 날개 디자인 원안에 35달러를 지불한 뒤

정치인들은 선거 기간에 이름을 알리기 위해 이름만 인쇄한 홍보물을 길거리에 뿌리곤 한다. 사람들이 얼마나 익숙한 것을 선호하는 동물인지 아는 사람들이다.

우리는 소비자의 60퍼센트가 이름 없는 상품이나 서비스보다 전국적으로 알려져 있어 안심할 수 있는 브랜드를 선호하며[65] 그 선호도는 그 브랜드가 파는 모든 상품으로 이어진다는 사실을 잘 알고 있

PHOTO: DAVID BERMAN

종종 짝퉁도 취급하는 6층짜리 대형 백화점에서 '나이키' 상품 고르기. 완벽할 뻔한 이 꼬리표에는 이렇게 적혀 있다. "여러분의 구매액 일부가 청소년 사회를 돕습니다…"

다. 나이키 야구 모자를 예로 살펴보자. 나이키는 고급 신발을 내놓음으로써 명성을 얻어 그 브랜드를 신뢰하는 고객 기반을 형성했다. 나이키가 야구 모자를 판매하기로 하면 바로 그 충성스러운 소비자 그룹은 당장이라도 그 모자를 사겠다고 한다. 나이키라면 좋은 물건만 만든다고 믿기 때문이다. 그러면 나이키는 모자 정면에 대문짝만 한 나이키 로고를 붙인다. 이제 소비자들에게는 그 상품을 구매할 또 하나의 이유가 생겼다. 자기가 나이키 클럽의 일원임을 세상에 알리고 자신을 품질과 스타일의 명성과 일치시킬 기회이기 때문이다. 그렇게 하여 4달러짜리 모자가 19.95달러가 된다더불어 걸어다니는 공짜 나이키 간판까지. 나이키가 모자 제조업계에 새롭게 기여한 바는 없지만서도.

사람들이 익숙한 이름을 신뢰하는 심리는 많은 기업으로 하여금 실제로 만들지도 않는 물건에 자기 이름을 붙이게 만든다.

클래식한 디자인으로 명성 높은 샤넬은 5달러짜리 선글라스에다 자기네 이름을 붙이고 소매가를 40배 이상 올린다. 빠르고 쏠쏠한 돈벌이다. 이름 장사가 향수에 통했는데 안경류라고 못할 것 있는가?

휴고 보스도 안경류에서 이익을 벌어들이고 있다. 그는 그래픽디자이너 빌

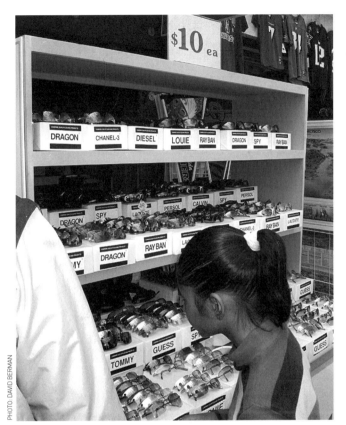

PHOTO: DAVID BERMAN

캘리포니아 샌프란시스코의 선창가에서 수상쩍은 선글라스 고르기

터 헤크와 손잡고 디자인한 겁나는 걸작, 나치 친위대 제복과 히틀러 청소년단의 갈색 셔츠를 포함하여[1] 입이 다물어지지 않는 고급 남성복 만드는 법은 알지만 광학 쪽으로는 좀 약한 듯하다.

노티카 직원 중에도 시력 전문가가 있을 것 같지는 않지만, 이 기업도 쉬운 돈벌이의 잠재력은 볼 줄 아는 것 같다. 그러니 유명 브랜드들이 사람들이 그저 상표만 살 수 있어도

행복해한다는 사실을 발견하고서 놀랐을 것 같은가? 브랜드를 무분별하게 상품화하는 기업들은 자기네 브랜드가 적정 가치를 인정받을 수 있었던 원천인 품질을 희석시킴으로써 브랜드 자산가치를 타협한다.[67]

브랜드 이해도

「애드버스터」 잡지 설립자 칼리 라슨은 북미 사람들 대다수가 식물은 10종밖에 알아보지 못하지만 기업 브랜드는 1,000종을 인식한다고 말한다.[68] 말하기 부끄럽지만 내가 잘 아는 조류는 큰어치blue jay, 홍관조cardinals, 꾀꼬리orioles로, 메이저리그 야구팬으로 자라다 보니 그렇게 됐다.[69] 평균 미국인이 매일 마주치는 광고용 시각 메시지는 3,000개가 넘는다1971년에는 560개였다.[70]

"우리 시대에는 로고가 국제어에 가장 가까운 언어가 되었다. 영어보다 훨씬 많은 곳에서 통하고 이해되고 있으니 말이다." 나오미 클라인

2002년에 나는 로고들의 일부를 배열한 이 이미지를 요르단 암만의 디자이너들에게 보여주었다. 각 로고의 원래 모양에서 아주 일부만 잘라냈고 원래 색깔도 뺐다. 이 설명이 끝나기도 전에 청중들이 18개 로고 가운데 17개의 브랜드 이름을 정확하게 외쳤다.

가장 놀랐던 것은 페덱스 로고다. 페덱스 로고를 잘라낸 저 부분은

무슨 브랜드인지 아시겠는가?

I'd rather learn Hangul, the best alphabet on Earth!

차라리 지구상 최고의 알파벳, 한글을 배우련다!

그저 세계에서 가장 흔한 서체로 쓰인 글자 'Fe'다. 그렇다면 산세리프체의 'Feel'이나 'Feminine'이나 'Ferret'이라는 단어로 시작하는 문장을 볼 때마다 우리의 잠재의식 속에는 하늘이 두 쪽 나도 소포는 반드시 다음날 아침에 도착할 것이라는 생각이 떠오른다는 뜻인가?

결국 이 모든 광고비를 지불하는 것은 소비자들이다. 코카콜라 한 병에 들어가는 시럽의 비용은 0.05센트다. 미국에서 한 브랜드를 성공적으로 출시하는 평균 비용은 3천만 달러로 추정된다.[72] 한편, 글로벌 광고비 지출의 성장 속도가 세계경제 성장 속도의 3분의 1을 앞지르고 있다.[73]

메시지 하나의 가치는 얼마일까?

우리 뇌 속의 공간을 값으로 따지면 얼마일까? 물론 우리 뇌는 값을

당신에게서도 농구 선수 같은
향기가 날 수 있습니다.

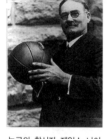

농구의 창시자 제임스 나이
스미스[75]. 그는 성장기를 우
리 집에서 50킬로미터도 안
떨어진 곳에서 보냈는데, 에
이전트를 두었다면 수백
만장자가 되었을 것이다.

매길 수 없을 정도로 소중하다. 어쩌면 우주에서 가장 매혹적이고 소중한 것일지도 모른다. 그러나 보험 설계사들이 사람의 생명에 무정하게 현금 가치를 매기듯이 사람의 뇌 속에 있는 작은 공간의 가치를 계산할 수 있을까? 1990년대에 한 사건이 이를 가능하게 만들었으니…

1995년에 마이클 조던은 농구를 하지 않았다. 세계에서 가장 성공한 초대형 브랜드였던 조던은 시카고 불스를 이끌고 3시즌 연속 우승한 뒤 농구에서 은퇴하고 어린 시절 꿈이었던 메이저리그 야구 선수가 되었다. 결과는 좋지 않았다. 조던이 농구로 돌아온다는 소문이 돌기 시작해서 직접 기자회견을 열기까지 11일 동안 조던의 5대 후원 기업의 시가총액이 30~80억 달러 뛰었다.[74] 이것이 우리가 마이클 조던의 경력 변화를 아는 것에 대해 매겨진 가격으로, 지구상의 인구 한 사람당 50센트인 셈이다.

그 돈은 어디 있는가? 어딘가 은행에 얌전히 모셔져 있지는 않다. 이것이 마음점유율, 즉 우리 머릿속을 차지하고 있는 몫이다. 주식시장은 조던이 시카고 경기장의 마루 위로 다시 슬램덩크를 내리꽂을

PHOTO: DAVID BERMAN

학생들이 베이징 올림픽에 쓰일 그래픽디자인 작업을 하고 있다. 2006년 중국 중앙미술학원.

것이라는 사실을 아는 뇌 하나당 50센트라는 가치를 배당한 것이다.

　2008년 8월로 건너와 보면, 중국이 올림픽에 4백억 달러 이상 지출해 세계에서 세 번째로 큰 구매력을 보유한 브랜드로 자리매김하면서 전 세계 TV 시청자들의 머릿속에 강한 인상을 남겼다. 한 사람당 약 6달러의 염가임을 따져보면 이런 형태의 침공은 분명 전통적인 전쟁보다 저렴한 것만은 분명하다. 어쩌면 지금은 이것이 전통적 전쟁이 되었는지도 모르겠지만….

　나에게 중국이라는 브랜드 이미지가 바뀐 것은 2006년에 친구인 샤오용 교수가 중국 최고의 디자인 학교 교정 안자락을 보여줬을 때였다. 교수와 학생으로 이루어진 샤오용의 디자인팀이 깃발, 메달, 길찾기 표지판 등등 2008년 베이징 올림픽의 전체 모습을 부지런히

빚고 있었다. 나는 학생들이 런던이나 로스앤젤레스에 있는 세계 최고 수준의 디자인 대행회사의 작품을 능가할 식별 시스템을 마무르는 것을 보고 감명받았다. 오래전부터 중국의 행정체계에 대해 갖고 있던 부정적인 편견이 나도 모르게 수정되었다.

1988년에 필립모리스는 기업의 근간이었던 담배에서 업종을 다각화하겠다는 필사적인 의지로 크래프트푸드를 사들였는데, 당시로서는 미국 역사상 석유 이외 부문에서 최대 규모의 인수였다. 필립모리스는 본래 시장 가치의 세 배인 129억 달러 이상을 지불했는데, 크래프트푸드의 브랜드 가치에 대한 평가였다. 브랜드 마케팅으로 발생하는 가치의 의미가 영원히 바뀐 것이다.[76]

나는 오슬로에서 디자인 윤리에 대한 강연을 마친 뒤 내가 좋아하는 스칸디나비아 과자인 짠 감초를 찾아다녔다. 노르웨이 그래픽디자

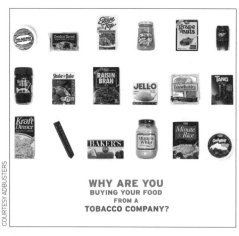

WHY ARE YOU
BUYING YOUR FOOD
FROM A
TOBACCO COMPANY?

COURTESY ADBUSTERS

"먹을 것을 왜 담배회사에서 삽니까?"
필립모리스는 크래프트와 제너럴푸드를 합쳤고 2000년에는 나비스코를 인수했다.

이너와 삽화가 연합GRAFILL 회장 얀 네스테는 대신 자랑스러운 얼굴로 프레야 멜케스요콜라데 초콜릿바를 건넸다. 우리는 그 유명한 노랑 포장지를 뒤집어 보다가 프레야가 지금은 크래프트사 소유라는 사실을 발견했다. 노르웨이에서 가장 사랑받는 캔디 브랜드를 미국의 담배 회사가 인수한 것이다.

오늘날 브랜드 가치는 일반적으로 인정된 회계 원칙gaap에 포함되며, 국제표준화기구가 브랜드 가치의 국제 표준을 정립한다.

글로벌 브랜드 마케팅 2.0

앞서 마이클 조던과 한 사람당 50센트짜리 소문에 대해 이야기했던 것 기억하시는지? 지구 전체 인구 67억 중에서 조던의 목표 고객은 극히 일부인 까닭에 목표 고객 1인당 실제 메시지의 가치는 훨씬 더 크다. 아니, 정말 그럴까? 이 계산에 전 세계 인구를 포함시키는 것이 정당할까? 광고 메시지의 전달 범위는 1995년 이후로 급격히 확장되었다. 2003년에 NBA의 상품이 미국 이외 지역으로 6억 달러어치 이상 팔려나갔다.[77] 지구 역사상 최고 빠른 속도로 시각 메시지가 확산될 수 있게 된 것은 인터넷의 공이다. 비즈니스 거장 톰 피터스의 말에 따르면, 라디오가 미국의 1,500만 가정을 뚫고 들어가는 데 37년이 걸렸는데, 인터넷은 4년 만에 같은 지점에 도달했다.

많은 사람들이 그러듯이 나도 인터넷으로 인해 누구나 참여할 수 있는 경쟁이 활발해졌을 것이라고 생각한다. 인터넷이 시장 진입비

용을 낮추었기 때문이다. 그런데 인터넷이 과학기술 전문잡지 「와이어드」의 크리스 앤더슨이 '롱테일'이라고 부르는 현상, 즉 온라인 서점이 오프라인 서점보다 훨씬 더 많은 책을 보유할 수 있는 상황을 만들어냈지만, 상위 기업의 시장 집중도는 더 낮아지는 것 같지 않다.

아닌 게 아니라 지금 시대는 통신비용이 떨어져 특정 브랜드의 판촉에 집중하는 것이 쉬워졌다. 미국의 JBA네트워크는 8천 달러에 이메일 1천만 통 발송 서비스를 제공하는데, 한 시간에 10만 건 이상의 메시지를 보내는 셈이다. **정보와 상품을 새로운 시장으로 보내는 능력이 지금보다 저렴하고 즉각적인 때는 없었다.** 뿐만 아니라 신경 구조와 사람의 행동양태 연구가 왕성해지면서 메시지가 사람들의 행동에 영향을 미치는 방식이 갈수록 정교해지고 있다.

"20세기의 과학적 발견을 제어할 지혜와 이해를 얻느냐 아니냐가 21세기가 맞닥뜨린 가장 심오한 과제가 될 것이다." 칼 세이건(1934~1996)

인터넷이 만인을 방송인으로 만들고 만인을 소비자로 만들고 만인을 잠재적 폭발물 제조자로 만들수록 우리에게는 부모와 교사의 지도가… 원칙이 더욱 절실해진다. 과소비와

거짓말의 세계화는 누가 뭐래도 파괴적이다. 세계화는 우리가 지지하든 반대하든 이미 멈출 수 없는 흐름이다. 하지만 세계화에는 신흥 국가들이 단 10년이면 미국이 200년 걸려 도달한 지점에 이르게 할 수 있는 위력이 있다. 그렇게 빠른 발전으로 문화적 다양성이 심각한 위협을 받게 되는 것도 피할 수 없는 일이다. 그 문화를 보호하는 한 가지 방법은 전문가로서 절제되고 윤리적인 규범 안에서 표현하는 것이다. 그러한 표현은 무서운 속도로 이루어지는 세계화 이면의 부정적 영향으로부터 문화가 면역성을 키우도록 도울 것이다.

"지속가능한 세계화를 위해서는 문화와 환경을 보호하기 위해 필요한 필터를 우리 스스로 제어할 수 있어야 하며, 모두를 획일화하는 것이 아니라 저마다가 가진 장점을 살릴 길을 찾아야 한다."

토머스 프리드만

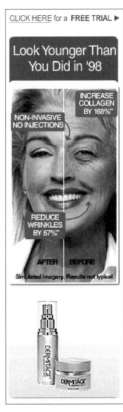

"98년도보다 젊어 보이고 싶다면"
쌍방향 광고는 충동적이고 즉각적인 욕구 충족 행위를 한층 더 부추긴다. 이 광고는 세로줄을 좌우로 끌어 옮길 수 있다.

▶
문화 보존에 그토록 열심이라면 어째서 이 미국 출판사가 캐나다식의 철자법을 포기하게 만드는 것을 그냥 내버려두는지?

If you're so big on preserving culture, why let this American publisher force you to abandon Canadian spelling?

Willkommen
in Dachau
Frauenhoferstraße

독일 다카우 기차역, 2007년

"어떻게 사느냐보다 무엇을 가졌느냐를 지향하는 것이
더 나은 것처럼 보이는 생활양식은 잘못된 것이다."

교황 요한 바로오 2세(1920-2005)

5. 진실이 있는 곳: 미끄러운 비탈길

스티브 만의 말을 쉽게 풀어 설명하자면, 눈은 사람의 뇌로 전송되는
최대의 대역폭이며, 그래픽디자이너는 그 안으로 들어갈 것을 디자인
하는 데 시간을 보내는 사람이다.[78] 그 힘을 사람들을 속이기 위해서

발휘할 때, 기발하게 다듬어진 메시지와
이미지는 거짓말이 된다. 우리에게는 이
힘을 함부로 쓰지 않을 책임이 있다.

브랜드화와 광고는 태생적으로 사람
들을 현혹시키는 일인가? 천만의 말씀
이다. **대부분의 광고는 진실하다.** 나는
기발한 브랜드화와 광고를 아주 좋아한
다. 훌륭한 광고는 가격을 억제하며
건강한 경쟁을 조장하고 기술혁신
을 증진하고 즐거움까지 선사한다.
광고는 인류 문화의 일부이며, 최초
의 '동굴 세놓음' 간판이 세워진 이

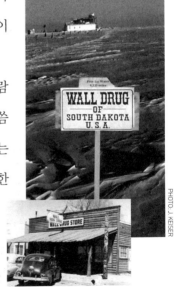

PHOTO: J. KEISER

위: "사우스폴의 월 약방 광고판: 공짜로
얼음물을 드립니다. 9,333마일(약 1만 5천 킬
로미터)만 가면 나옵니다."
아래: 월 약방, 1949년

베이루트의 왈리드 아지는 세련된 표현으로 성적인 상품의 판매를 높이는 하나의 사례로 소개했다. 아랍 최대의 광고계 잡지「ArabAd아랍광고」의 발행인인 아지는 청중이 어떤 사람들인지 잘 이해하고 있었다. 우리가 만난 곳은 바레인의 한 회의장인데, 바레인에서는 여성 상품화 이미지가 금지되어 있다.

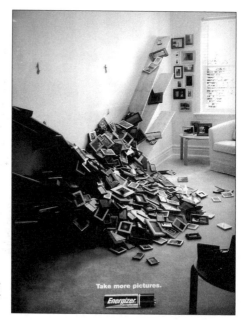

백문이 불여일견인즉, 보는 이의 머릿속에서 완성되는 생각이 구구절절 말로 하는 것보다 여운이 더 긴 경우가 많다.

2005년 현재 적십자는 적수정으로 확대되어 모든 주요 종교권이 참여할 수 있게 되었다.

국제양모사무국의 인증 마크. 1964년 프란체스코 세룰리오 디자인

when it rains it pours®

"비가 와도 솔솔 쏟아져요."
모튼 소금소녀

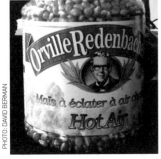

이윤율 800~3,000퍼센트

래로 제품이나 주장, 최초의 행동을 선택하기 위해 필요한 정보를 얻는 데 도움이 되어왔다. 나는 심지어 널리고 널린 '월 약방' 간판을 보고 또 봐도 묘한 향수에 젖는 사람이다. 사우스다코타의 월에 있는 이 약방은 미국 전국의 주 경계 구간에 수천수만 킬로미터에 이르는 광고판을 세우는 데 매년 약 40만 달러를 들인다.

가치 있는 조직과 상품, 주장을 효과적이고 긍정적으로 브랜드화한 멋진 예도 많다. 1863년 이래로 적십자 같은 국제적 브랜드는 사회를 위해 봉사해왔다. 전 세계 어디가 되었든 도움이나 음식, 긴급한 대피소가 필요한 사람들은 인도주의의 상징인 이 붉은 십자가를 찾아 달려가면 된다는 것을 안다.

울마크는 아주 쓸모 있는 브랜드다. 살까 말까 생각하는 재킷이 모직이라는 것을 알려주며, 어느 정도의 품질을 보장한다.

모든 소금은 습도가 높아도 뭉치지 않고 잘 뿌려지는 제품임을 유쾌하고 기발한 문구로 보여준다. 명확하고 유용하고 기억하기 쉽다.[79]

오빌 레덴바커는 생산에 비용이 거의 들지 않는 팝콘을 상품화하여 상품 가격과, 옥수수를 원래 크기보다 약간 뻥튀기한 것의 인지가치 사이의 어마어마한 격차로 성공을 거두었다. 이 사람이 1,000퍼센트 이상 이익 낼 방법을 찾아냈고 우리에게 더 많은 섬유질의 소비를 권장했다는 사실에는 전혀 기분 나쁠 것이 없다. 오빌은 어떤 기발한 광고 대행회사가 만들어낸 인물인가? 아니다. 오빌은 실존 인물이었다. 1907년 인디애나에서 태어난 그는 12살 때 처음 옥수수를 재배했고, 대학 시절까지 옥수수 농사를 멈춘 적이 없다. 그는 나중에 경쾌하고 폭신한 갖가지 맛의 팝콘을 개발했으며, 1995년에 자택의 거품 목욕탕에서 평화롭게 꼬르륵했다.

이번엔 세계에서 가장 많이 팔리는 술을 살펴보자.[80] 베일리스 오리지널 아이리시 크림의 조제법이 얼마나 오래되었을 것이라고 생각하는가? 상표의 켈트 이미지 덕분에 몇백 년의 전통을 간직한 것 같은 느낌을 준다.

사실 베일리스 조제법은 1974년에 런던의 한 회의실에서 발명되었다. 아일랜드의 우유 시장에 일시적인 공급 과잉이 발생하면서 어떻게 하면 젊은 여성들에게 80도짜리 위스키를 마시게 할 것인가 하는 문제로 발전한 것이다.[81] 베일리스의 '가문 이름'은 회의실 창문으로 내다보이는 한 호텔 이름에서 가져온 것이고, 오늘날 이 베일리스의

신화는 130여 개국에서 판매되고
있다. 베일리스에 들어가는 우유
는 아일랜드 우유 총생산량의 4퍼
센트를 웃돈다.

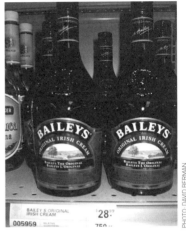

그렇다면 브랜드에 강한 메시지를 엮어넣는 것이 무슨 잘못인가?

물건을 파는 사람들은 종종 고객
의 잠재의식에 영향을 미칠 방법
을 모색하면서 만들어낸 이미지
에다가 고객의 추억을 건드릴 만
한 요소를 결합한다.

　이런 종류의 활동이 얼마나 강력
한가? 스코틀랜드 출신의 뛰어난
디자인 교수이자 현재 브라이튼
대학 부총장인 브루스 브라운은
나에게 그래픽디자인을 '기억을
디자인하는 것'으로 생각하라고

오늘날 130여 개국에서 베일리스 신화가 팔리고 있다.

가르쳤다.[82] 신문지는 광고를 24시간 싣고 있다가 분리수거함으로 들어
가고 말지만, 만약 디자이너의 작업이 성공했다면, 그 광고가 전달한
이미지와 의도는 우리의 머릿속에 잠복하여 욕망과 기회가 적절히 만

좋은 일

라발 케네디와 나는 처음 만난 지 5분 만에 각자 캐나다와 오스트레일리아의 문제를 절박하기 위해 일하는 이야기를 주고받았다. 라발은 알버타의 모니씨 대학 감사도 오스트레일리아의 국가 정체성과 국가 디자인을 연구하고 있다. 그는 오스트레일리아의 국가 정체성 안에 원주민 문화가 너무나 인정받지 못한다는 사실에 충격을 받았고, 바로 그 문제가 다른 대륙들의 토착 문화 생존에 위험이 되고 있음을 깨달았다. 그 결과, 세계 각 지역의 디자이너들이 자기 지역의 토착 디자인을 — 그 역사뿐 아니라 살아 진화하는 모습을 — 학습하고 보존하고 탐구하는 지구촌 네트워크, 인디고INDIGO가 탄생했다. 라발은 2008년 현재 세계그래픽디자인단체협의회의 회장 당선자이다. "언론이 그릇된 소설가의 영화감독, 디자이너에게는 사회적 의제에 반응하기보다는 앞서서 이끌어갈 능력이 있다."

나는 순간 우리의 의식 속으로 뛰어들 준비를 하고 있다.

심리학자 하워드 가드너가 말하듯이 사람의 생각의 기본 단위는 상징이다. 모든 동물 가운데 상징을 만드는 것은 사람뿐이다. 많은 상징이 정보를 알리기 위해서뿐만 아니라 속이기 위해서도 만들어진다. 상징은 이성과 기억의 기초 단위이니, 의도적으로 사람을 현혹시키려는 상징을 주입하는 것은 비윤리적이며, 또 잔인한 일이다. 그렇게 주입된 의미가 터무니없는 것이었다고 분류해낸 뒤로도 우리의 기억 속에는 오랫동안 그 상징들이 남아 있기 때문이다. 뿐만 아니라 사람은 자신의 첫인상에 부합하지 않는 사실에는 자신을 선택적으로 노출시키는 것으로 알려져 있다.

기억을 디자인한다

그러면 브랜드 광고에 의해서 만들어진 기억은 얼마나 질긴가? 이미지가 어느 정도까지 오래가는지 보여주는 예를 하나 보자. 1981년에 프록터앤드갬블의 등록상표가 사탄 숭배와 관계 있다는 거짓 소문이 등장했다. 그들은 그 소문을 잠재우려는 헛수고로 4년을 좌절한 끝에 결국 모든 포장에서 그 상표를 제거했다. 5년이

비누세제 제조회사 프록터앤드 갬블의 로고. 1985년 전까지.

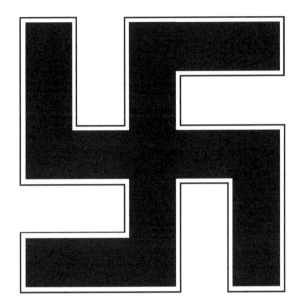

지난 1990년에도 프록터앤드갬블은 여전히 그 상표의 악마 같은 과거에 대해 묻는 전화를 하루에 350통씩 받고 있다.[83]

심란한 일이 되겠지만, 제조된 기억의 끈질긴 영향을 보여주는 예를 하나 살펴보자.

비극적이게도 나치당의 만자 표장 사용은 어쩌면 20세기의 가장 효과적인 브랜드 홍보전이었을지도 모른다.

히틀러의 당은 이 유명한 상징을 변용했다. 만자는 다양한 문화권에서 수천 년 동안 사용해왔지만, 안타깝게도 어느 누구도 자신의 고유 상징으로 만들지 않았다.

비틀린 선 두 줄을 교차시킨 이 단순한 배열이 상징하는 체제는 1940년대에 패망했지만 서양 국가들의 많은 사람을 움츠리게 하는

힘은 오늘날까지도 사그라들지 않고 있다. 서양에서는 백 년 전만 해도 별 의미가 없던 하나의 상징에다 정체성을 표시하는 브랜드가 결합함으로써 그 안에 많은 의미가 영구 각인된 것이다.

그렇다면 파괴적인 것이든 아니든, 사람들의 머릿속에 남아 있는 상징과 그것에 연관된 생각의 잠재력은 무엇인가? 20세기는 이러한 이념의 설득력에 의해 움직여왔으며, 그 결과 인류 문명 사상 가장 빠르고 광범위한 살상과 사회 봉기의 급류에 휘말렸다.[84]

지난 100년 동안 건물 붕괴로 죽은 사람이 몇 명일까? 그 수를 같은 시기에 치밀하게 기획된 선전선동과 그칠 줄 모르는 악의적인 거짓말로 인해 살해된 수천만 명과 비교해보라.

오늘날 선진국에서 상업적 건물을 건설할 때는 공인 건축가가 설계도를 승인해야 한다고 주장한다. 현명한 조치다. 하나의 사회로서

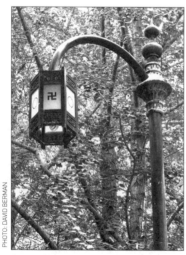

PHOTO: DAVID BERMAN

한국 석굴암 앞길의 조명

중국 베이징의 한 상점 앞

같은 상징이라도 선善의 힘으로 사용할 수 있다. 반나치 단체 에그지트Exit가 내보낸 이 광고의 만자 상징은 신나치 젊은이를 출구로 나오게 만드는 전략을 구사하여 유럽의 청소년들을 증오의 미로에서 빠져나오게 하려는 의도로 사용되었다.

우리는 현재 우리가 앉아 있는 건물이 당장 무너질 수도 있다는 잠재 위험을 인식해야 한다. 나는 우리 문명이 충분히 성숙하여 시각 디자이너들이 그릇된 기억을 제조할 수 있으며 그들의 시각적 거짓말이 녹아내리는 강철만큼이나 위험하다는 사실을 인식할 날이 머지않아 올 것이라고 믿는다.

다만, 오늘날 세계에서는 가장 강력하고 가장 큰 거짓말 기계가 나치도, 그 어떤 정당도, 나아가 알케에다도 아니다.

캐나다에서는 맥주 시장의 0.5퍼센트만 점유해도 성공한 브랜드가 된다.[85] 병 포장 디자인은 최대한 역겨운 것으로 고르더라도, 먹히는 틈새시장이 있는 한, 성공한다. 충격요법 하나만으로도 0.5퍼센트 넘게 팔린다는 것을 아는데, 디자이너가 맥주병에 만卍자 표장을 붙

이겠다는 소형 양조업자를 거든다 한들 누가 말리겠는가?

머릿속에 맴도는 기억이 인터넷 포르노의 성적 이미지가 되었든, 콜롬비아의 14세 소녀에게 열다섯 살의 생일_{가톨릭 전통에서는 15세 생일에 성}인식을 한다[86] 선물로 유방 확대 수술을 요구하게 만들 이상적인 미인상이 되었든, 브라질 아마존 지대의 농민 여성이 먹을 것이 아닌 에이본 화장품을 사는 모습이든,[87] 토요일 오전의 폭력적인 만화가 되었든, 잊혀지지 않는 이미지 디자인은 강력한 무기이다.

답은 어디 있는가?

그 답은 우리가 수용 가능한 선을 어디에, 얼마나 빨리 그리느냐에 달려 있다. 그 선을 시장이 긋게 놔두면, 디자인의 직업적인 덕목에

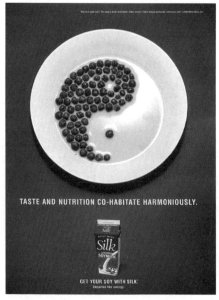

두유를 팔기 위해 성스러운 것을 팔아치운다.
"맛과 영양의 조화로운 공존."

도 문제가 생길 수 있다. 직업 규범을 엄격하게 세우는 것이 사회의 지배적인 도덕성에게 너그러운 처분을 받는 것보다는 나은 일일 것이다.

누가 두유 광고주한테 우리의 아침 식사 습관을 바꾸기 위해 동양 종교에서 가장 신성한 상징을 써도 된다고 했는가? 보통은 상표법의 가장 열렬한 지지자일 큰 기업들이 수천 년의 문화 활동을 통해 확립된 어떤 상징의 의미를 훔쳐

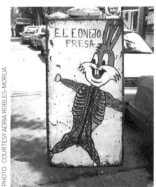

맥도날드: "활력 있는 쇠고기로 더 활력 있게"

동물이 자기를 먹어달라고 비는 광고판을 보면 속이 메슥거린다. 우리의 생활이 실제 도살장과 멀리 떨어져 있는 까닭에 동물들이 자기가 죽는 일에 가담하는 음식산업의 광고가 기괴하게도 사람들 입맛 돋우는 일에 사용되는 것이다.

디자인에는 넘기 힘든 경계선을 넘나드는 감성과 설득력이 있다. 내가 처음 활립 슈어라봐 우연히 마주친 것은 디자이너들로 꽉 차 있던 제프 브로노의 한 식당이었다. 그때 슈어라는 패배나즈 아예 리란 대학 소속이었는데, 놀라울 정도로 다양한 국적의 디자이너들과 디자인 교육 전략을 교류하고 있었다. 현재 도하의 카타르 슈어라는 교수인 슈어라의 강로 인도되고 있다. 그의 알음 울음 기면, "우리가 저마다 누가, 혹은 어떻게, 우주를 창조했다고 믿건 간에 그 창조자가 굉장한 디자이너라는 사실만큼은 부정하지 못할 겁니다. 기쁨은 우리가 이 위대한 디자이너을 따라하려 드는 것 같다는 생각이 들어요. 우리 모두가 그 디자이너에서 없어지는 이 빛날 한 일부분들은 맡고있는 채 합니다."

쓰는 것은 이율배반이다.

시리얼 판매에 기독교의 십자가를 사용했다면 사정이 달랐을까? 얼마나 걸려야 사람들이 상징이 가진 힘과 잠재적 영향력을 인정할까? 아마도 누군가는 이미 그랬던 것 같지만.

덴마크의 한 신문이 예언자 무함마드를 묘사한 만화를 실었다가 폭동이 일어난 적이 있었다. 그때 한 캐나다 기자로부터 〈율란드-포스텐Jyllands-Posten〉에 그런 그림을 내보낼 권리가 있다고 생각하느냐는 질문을 받았다. 나는 당연히 있다고 대답했다.[88] 그러나 이 말을 덧붙였다. 할 수 있는 일이라고 해서 꼭 해야 하는 것은 아니라고. 바로 이런 경우에 필요한 것이 직업윤리다. "해를 끼쳐서는 안 된다"의사의 윤리 규범인 히포크라테스 선서의 한 항목으로 알려져 있다-옮긴이는 탁월한 모토다.

편리한 거리 두기

캐나다 서부에 와본 사람이라면 아래 사진의 모호크 주유소 광고판이 하도 자주 나와 그것이 한 원주민을 만화로 그린 것이라는 생각조차 들지 않을 것이다. 만약 높은 검정 모자에 얼굴 양옆으로 꼰 수염을 늘어뜨린 초정통파 유대인을 로고로 만든 유대인 주유소였다면 어땠을까?

모호크인은 자부심 강한 캐나다 원주민 부족인데, 모호크를 주유소 체인 이름으로 정한 사람들이 누굴 해칠 마음으로 그런 것은 아니었을 것이고 구단 이름을 아틀란타 브레이브스원래는 한 아메리카 원주민 부족

이 전시를 칭하는 명칭이다—옮긴이나 워싱
턴 레드스킨북미 원주민을 경멸적으로 부
르는 이름—옮긴이으로 지은 스포츠
구단주들도 그런 의도는 아니었
을 것이라고 믿지만, 그런 식의
상표화는 아예 고려조차 해서는
안 될 일이다.

폰티악이라는 이름의 차 역시
한 원주민 부족의 자부심을 자
동차 생산으로 전이한 사례인

모호크 주유소 간판. 캐나다 서스캐처원 주 새스커툰.

데, 얼마나 완전하게 전이되었는지 이 이름을 들었을 때 상표의 뿌리
를 생각하는 사람은 거의 없다. 우리는 종종 어떤 집단을 총체적으로
이해하려는 노력 없이 자기가 마음에 드는 부분만 분리해내곤 한다.
안타깝게도 이것이 통념을 강화하며 우리를 현실에서 멀어지게 만든
다. 지난 50년 동안 캐나다 원주민과 다른 캐나다인들의 건강과 생활
수준의 격차는 꾸준히 벌어져왔다.[89] 우리는 어떻게 이렇게 무감각할
수 있을까? 이 단순하고 반짝이는 이미지들이 신경 쓰기 골치 아픈
진짜 그림으로부터 우리를 밀어내버리는 데 일조하는 것인가?

> "가능하다 ≠ 바람직하다"
>
> 테리 어윈

글로벌 환상과 지역적 현실의 만남. 홍콩 네이션 거리, 2006년

"광고를 보면 그 나라의 이상을 알 수 있다."

<div align="right">노먼 더글라스(1868~1952)</div>

6. 와인, 여자, 물 장사

상품을 더 많이 파는 데 기여하고 싶은 디자이너들이 가장 많이 쓰는 방법은 섹시한 육체를 상품과 결합시키는 교묘하고 현혹적인 짝짓기다. 아래, 50여 년 전 『라이프』 잡지에 전면으로 실렸던 광고를 보자.

이 '장난기 어린' 디자인은 1952년 미국에서 어떤 것이 받아들여졌는가를 보여준다. 지금 같으면 미국 최대의 커피 브랜드가 이런 광고를 만든다는 것도, 미국에서 가장 많이 팔리는 잡지가 이 광고를 찍는다는 것도, 있을 수 없는 일로 받아들여질 것이다.

그저 당시의 사고방식을 반영하는 것일 뿐이라고 지나쳐 버릴 수도 있겠다. 하지만 이 전면 광고가 1952년의 미국 남성들에게 아내를 구타하는 것이 괜찮으며 심지어는 칭찬받을 행동이라고 부추긴 것은 어느 정도까지 책임이 있을까?

오늘날 잡지에 실려도 괜

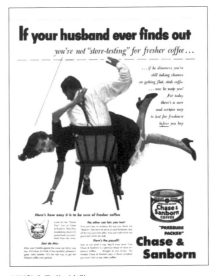

남편한테 들키는 날에는
신선한 커피를 시식만 하고 올 수는 없잖아요…

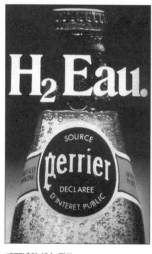

1975년의 생수 광고

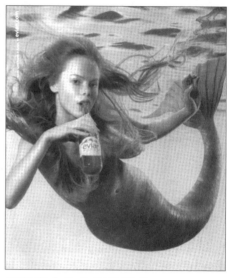

2004년 「Men's Health」에 실린 생수 광고

찮은 것으로 인정되는 광고 가운데 미디어에 대한 인식이 훨씬 높아진 50년 뒤에 비난받을 광고는 어떤 것일까? 광고는 계속해서 여성을 이용하고 있다. 덜 노골적인 광고도 늘고 있지만.

십대의 인어 소녀 생수병을 입에 물고 유혹하는 이 광고가 바다 건너 프랑스의 물을 실어 오기 위해 미국으로 하여금 원유 보유고를 열게 할지도 모르겠다. 그러나 수단이 목적을 정당화할까? 동시에, 우리가 딸들에게 주는, 여성의 몸을 이용한 메시지 안에는 어떤 불합리한 기대감을 심어놓은 것일까?

오늘날의 광고주들은 확실히 1990년대만큼 성차별 반대 운동가들의 저항에 신경 쓰지 않는다. 그때만 해도 서양에서는 그런 이미지

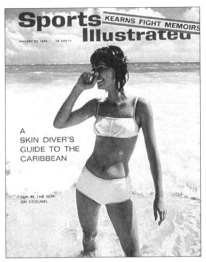

1964년 「Sports Illustrated」가 최초의 수영복 특집호를 발행하면서 비키니가 정당한 의류로 인정받았으며 모델업의 판도가 바뀌었다. 오늘날에는 극단적인 외양의 여성들이 패션 브랜드의 간판 노릇을 하고 있다.

표현이 여성 해방 운동의 물결 속에서 퇴색하는 듯했다. 나도 이 투쟁이 머잖아 승리로 끝날 것이라고 생각한 사람 중 하나였다. 여성을 '아가씨'라고 칭함으로써 은근히 여성의 권위를 갉아먹는 풍토를 바꾸는 데도 성공할 것이라고 생각했었고.

상투적 시각 표현 장르가 우리 사회에 받아들여지면서 상투적 이미지에 무언가를 겹쳐 표현하는 기법은 갈수록 독창성 없이 교묘해지는 경향이 있다. 어떤 특정 장치의 스펙트럼을 노골적인 것에서 미묘한 것까지 훑어 그 방식을 체계적으로 살펴본다면 무언가 설명이 될 수도 있을 것 같다. 여성의 신체를 이용하는 것이 워낙 친숙한 기법이니 몇 쪽에 걸쳐 그 방식들을 간략하게 탐구해볼까 한다.

여성의 몸을 사실상 상표로 쓰고 있는, 은근한 구석이라고는 없는 이미지에서…

폭력성이 내포된, 힘의 불균형과 재정의된 '진정한 사랑'이라는 괴이한 조합은 여성 모델의 엉덩이에 기업 로고로 나타났다.

라데온은 여성의 복부에 상표를 그려 넣는 것이 비디오카드하고 무슨 상관이라고 주장할지 모르겠지만, 적어도 회사 로고라도 정확하게 썼어야 하는 것 아니겠는가.

홍콩 길거리의 포스터들은 여성들 자신을 위한 브랜드 광고들이다.

PHOTO: DAVID BERMAN

나는 시애틀에서 열린 한 디자인 회의에서 내브라스카 오마하 출신 디자이너 에이미 젬들러를 처음 만났다. 그녀가 베이징에 AIGA 중국사무소를 개설하기 위해 팔랑팔랑에서 중국으로 옮길 때의 때얏다. 나는 그녀를 2006년에 방문했는데, 그녀는 디자인 교육을 지원하면서 서로 다른 학교에서 온 학생들의 작품 교류를 돕고 있었다. 베이징 사무소는 중국의 디자이너들에게 지속가능하고 윤리적인 디자인의 길을 소개하는 작업으로 '디자인 비즈니스와 윤리' 시리즈를 발부로 하는 동문 서적을 출간해왔다. 에이미는 중국인 이름 뉴온 중앙미술학원의 전임 강사로 산레리크 사회에서 사회적 책임까지 전방위로 가르치고 있다.

… 어떤 물건이 되었든 가리지 않고 뻔뻔하게 여성의 몸을 이용하는, 흔해 빠진 게으른 마케팅까지.

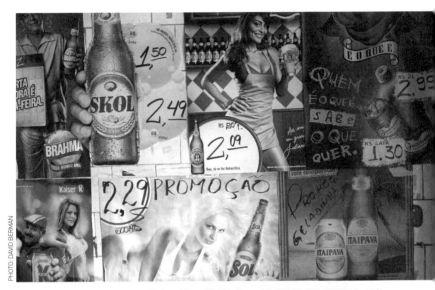

브라질은 만화 주인공을 주류 판매에 이용하는 것을 금지했다(만세!). 그러나 술집에서 맥주 매상 올리는 것은 여전히 여성의 일로 간주되고 있다.

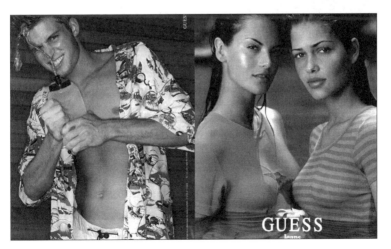

게스: 청바지는 어디에?

차가운 기술에 인간적 온기를 불어넣고 싶은 마음도 생길 것이다.

슬로베니아의 컴퓨터 잡지. 섹스로 컴퓨터 잡지 매상을 높이는 것은 미국만이 아니다.

이런 광고를 보면 진심으로 내가 디자이너인 것이 민망해질 때가 있다.

부다페스트의 버스 정거장. 볼 전화기도 많은데 거기에 사람 몸은 뭐 하러?

If all these pictures sell more books, are we guilty too?

이런 그림들 덕분에 책이 더 팔린다면, 우리도 유죄인가?

좋은 생각을 알리기 위해서라면 여자를 이용하는 것도 괜찮은가?

체코의 한 정치가가 성적 이미지를 활용하여 자신을 알리고 있다. 이것이 민주주의를 세계화하는 최선의 방법인가?

아니면 이것인가? 선거 후보를 젊음과 성적 매력를 보고 선택하는 것은 괜찮은가?

여론을 왜곡하기 위해서 인체를 왜곡하는 것은 괜찮은가?

프라하 라디오 수신기 광고의 도를 지나친 포토숍에서…

… 도쿄 장난감 광고의 극단적으로 긴 다리까지

때로는 누가 말하느냐 또는 어디서 말하느냐 같은 광고라도 부적절

하게 보이기도 한다.

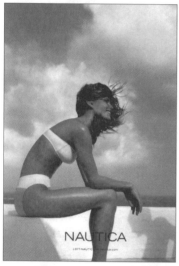

물론 파는 물건이 비키니라면 비키니 입은 여자를 보여주는 것이 당연하다. 그러나 이 광고는 남성의 건강 잡지에 등장했다. 남자들은 비키니를 사지 않으며, 여자가 노티카 상표를 남자에게 사주는 데 이용된다고 한다면 영리한 변명이 될 것이다. (그런데 저 그림자는 무슨 뜻인가? 광고 디자이너들은 저런 일이 우연히 생기도록 놔두는 사람들이 아닌데.)

비엔나의 바디샵 광고: 세계에서 둘째가는 이 화장품 회사는 자사의 핵심 가치를 '자아존중'으로 내세우고 있다.

이 조명 광고판은 청소년을 타깃으로 삼은 것으로, 보기에는 무난하다. 그러나 광고주가 덴마크 국유 기업인 철도청이라는 사실을 아는 순간….

미디어에 대한 사회 인식이 높아지면서 등장한 방식이 흔히 지난 세대의 스타일을 흉내내는 것이다. 지금은 금지된 고정관념이 다시 모습을 드러내면서 사회는 그런 이미지들이 통용되던 시절로 역행한다.

터키에서는 여자들이 정말로 옷을 이렇게 입는가? (그런데 낙타가 담배하고 무슨 상관인지?)

한 담배 회사의 광고. 보통은 진보적인 〈어트니 리더Utne Reader〉(정치·문화·환경 관련 지난 기사를 갈무리하여 비평하는 미국의 격월간 대안 매체—옮긴이)가 이상하게도 퇴폐미를 받아들였다.

두 발 벗고 드는 시중은 아니지만, 조용한 현모양처. 아무리 백패스 콘셉트라지만 이런 역행적인 모욕까지 정당화되지는 않는다.

지금은 쓰지 않는 기만적인 상표 광고를 의문의 여지가 있는 강력한 슬로건을 붙여 신흥 시장에다 재활용하는 것도 적절하지 못하다.

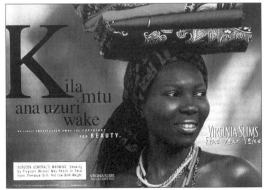

버지니아 슬림 브랜드는 70년대에 여성해방 운동의 메시지를 가져다가 ("참 먼 길을 왔어요, 아가씨"라는 문구로) 슬며시 체중 감량 희망을 보태 여성들을 담배 중독으로 유도한 것으로 유명했다. 이 광고에서는 부활한 버지니아 슬림이 아프리카 여성들에게 "자신의 목소리를 찾으세요"라는, 예전과 마찬가지로 비틀린 메시지를 보내고 있다.

남성을 똑같이 이용하는 거짓 균형은 해법이 아니다.

여기서 파는 것이 정말 안전인가?

이 베이루트의 광고판에는 여자 대신 남자를 내세웠다. 광고 문구를 번역하면 '언제나 자유'인데, 젊은 니코틴 중독자에게 이보다 더 맞는 말이 있을까.

해법은 생각하고 의식하고 토론하는 것이다.

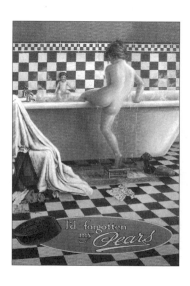

예전
1920년대 영국의 피어스 비누 광고: 피어스 비누가 추운 것도 무릅쓰고 욕조로 기어 올라갈 만큼 가치 있음을 보여주는 유쾌한 우화 혹은 어수룩하기 짝이 없는 어린이 포르노?

현재
이것이 이번 장에서 가장 노골적인 이미지인가? 포르노 행상꾼으로서 디자이너의 윤리 의식을 잠시 접어둔다면, 이 네덜란드의 플레이보이 사이트 개설을 알리는 광고는 발랄하게 창조적이다. 아마도 남자든 여자든 이 산업에 요구하는 것이 세련미는 아닐 테지만.

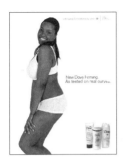

도브의 진정한 아름다움을 위한 광고는 확실히 하나의 해법이 될 것 같다. 이 광고는 비누를 진실하게 팔면서도 그 이상의 효과를 내고 있다. 자신의 브랜드가 변화의 동력임을 인식시킨 것이다. 그러나 이러한 '사실적인 굴곡' 사진도 마찬가지로 손질을 거치기는 했다. 사회적 실천 메시지로 가장한 광고 그 자체가 기만일까? 어쩌면 사회적 실천 자체가 광고의 한 형태일까?

해법은 모두를 존중하는 것이다. 해법은 우리가 가진 힘을 책임 있게, 신중하게 사용하는 것이다. 해법은 가장 시끄럽고 가장 큰 메시지가 건강한 행동을 촉구할 뿐만 아니라 그 메시지의 효과를 높이는 은유들이 기꺼이 받아들여지는 사회를 상상하는 것이다.

여기 발랄하고 메시지에 충실하며 품위 있는 광고의 모범이 있다. 사람들이 나체지만 외설적으로 느껴지지 않는다.

홍길동

나는 라케 클라트를 2003년 덴마크에서 열린 한 지속가능한 디자인 강의에서 만났는데, 그때 그녀는 덴마크국립디자인협회의 회장이면서 민간 부문에서 일하고 있었다. 우리는 행정적 개선과 국제 표준화기구의 승인만 있으면 전 세계의 디자인 단체들을 변화시킬 수 있을 것이라는 믿음을 공유한면서 한껏 들떠있었다. 라케는 현재 덴마크를 기반으로 하는 비영리 재단 인덱스INDEX의 회장이다. 디자이너, 기업, 단체, 협회 등으로 이루어진 인덱스의 글로벌 네트워크는 첨단 지식을 '더 나은 삶을 위한 디자인'이라는 도전에 적용하기 위한 공동 활동을 진행하고 있다. 덴마크 황실의 후원을 받는 인덱스는 세계 최대의 디자인상을 운영하는데, 상금이 무려 5천 유로다. "저는 문제에 맨달릴 능력이 있다면 그것을 실천할 책임도 있다고 믿습니다. 우리는 그것을 해낼 수 있는 자원과 경험, 재능을 가지고 있습니다. 그렇다면 마음 속에 어떤 부담감이 생깁니다. 그런데 마음에 부담을 느낄 때의 황홀감이란 이루 말할 수 없습니다. 저의 경우는 세계에 디자인을 알리러 가는 것이 즐거워집니다."

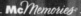

2007년에 맥도날드는 12세 이하 어린이를 대상으로 하는 마케팅을 중단하기로 합의했다.

"디자인은 모든 감각을 일깨운다."

삼성 이건희

7. 감각의 상실

그래픽디자인이 실제 상품보다 중요한 것이 되는 경우도 있다. 상품은 소비자들이 즐기는 기억 속 이미지의 아이콘이 된다. 브랜드가 품질을 입증하는 상표에서 실체 없는 이미지로 진화하면서 상품도 브랜드 인지를 위한 매개체가 된 것이다.

18세에서 24세의 남성에게 영향을 미치기 위해 주류 회사들이 기울이는 노력을 살펴보면, 그 기업들은 필시 브랜드화의 초월성을 발견했을 것이다. 마케팅 기획자들과 디자이너들은 남자들이 젊었을 때 마시던 맥주를 평생 마시게 될 가능성이 높다는 사실을 잘 안다.

상표가 없는 상태에서 유명 라거 맥주의 브랜드를 구분할 수 있는 사람은 드물다. 그렇기는커녕 맥주 제조업자

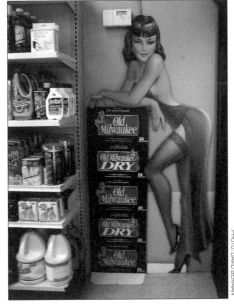

PHOTO: DAVID BERMAN

가짜 맥주 상자, 가짜 희망. 몬트리올의 동네 상점

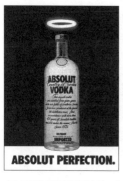 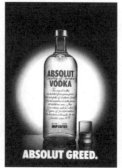 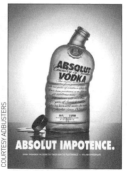

'이 중에서 어떤 것이 진짜 광고와 다를까?' 진짜 앱솔루트 광고와 패러디 광고를 가리기 어렵다.

들이 사람들이 특정 맥주 브랜드를 애용하는 것으로 자신에 대해서
알리고 싶어한다는 점을 이용한다고 봐야 한다. 술집에서 어떤 브랜
드를 고르느냐로 자신이 어떤 사람인지 과시하려 드는 경향 말이다.[90]

기업들은 어느 회사 물건인지 구별이 잘 안 되는 상품일수록 광고
에 악착같이 매달리는 경향이 있다. 생수와 알코올 같은 것이 그렇
고, 나아가서는 정치인도 있다. 실질적인 차이가 없을 때는 마케팅
기획자들이 차이점을 제조한다. 앱솔루트 보드카는 눈을 즐겁게 하
는 매력적인 광고로 버번의 본토에서 버번을 압도하고 미국의 보드
카 시장을 석권한 것으로 유명하다. 화학적으로 보자면 전통 보드카
가 아닌 모든 맑은 보드카는 전부 본질적으로 동일하다 – 아버지가
평생직장이었던 [캐나다]국립연구위원회의 실험실에서 직접 보여준
바 있다. 경쟁 업체들이 더 고품질의 술을 만들 수 없다는 것을 아는
앱솔루트는 대신 이 유명한 광고를 만들어냈다. 그 광고를 통해 어떤
특정 목표 고객층이 무조건 자부심을 느낄 상품이 되었다.

기업과 광고는 우리 모두가 세상을 보는 방식을 바꾼다. 남녀노소를 불문하고. 여행을 하다 보면 북미에 와본 적 없는 사람들에게 거기가 광고나 연속극 혹은 할리우드 영화에서 보는 것과는 다른 곳이라고 해명해야 하는 경우가 많다. 북미는 코카콜라, 말보로, KFC가 아니라고. 우리는 모든 상품을 다 합친 것보다도 서로 다르고, 다양하고, 훌륭하여 자부심을 느낄 수 있는 곳이라고. 우리는 우리의 정부와 유산, 우리의 역사가 자랑스럽고, 우리가 이루어온 혁신이 자랑스럽다고. 그러나 그렇게 자랑스러워해서는 안 될 것 또한 많다고….

아이들에게 흡연과 마약을 가르치는 광고: 어디까지 갈 로고?

만화 캐릭터 조 카멜이 등장하기 전인 1980년대에는 카멜 담배의 미국 십대 담배 시장 점유율이 1퍼센트였다. 조가 퇴출될 무렵인 1997년, 카멜은 이 시장의 32퍼센트를 점유했으며,[91] 6세 이상 어린이의 90퍼센트가 조를 알았다미키마우스를 아는 어린이보다 많다.[92] 이 광고가 청소년을 겨냥했다는 데 토를 달 수 있겠는가?

아래 광고에는 상표도, 제품 사진도, 소비자에게 갈 혜택 약속도 없다. 그럼에도 말보로 브랜드의 인상이 얼마나 강하면 굳이 타이포그래퍼가 아니어도 서체[93]만 봐도 무슨 브랜드인지 안다.

COURTESY ADBUSTERS

세계 최장수 광고.[94] 1954년에 태어난 이 그림은 슬프지만 대다수 흡연자들보다 오래 살 것이다.

필립모리스 인터내셔널은 한해에 7천6백억 개비 이상을 생산한다.[95]
지구상의 모든 남자, 모든 할머니, 모든 어린이 1인당 거의 여섯 갑에
해당하는 수치다. 이제 거대 담배 기업이 불기와 빨기 장치를 사용하
는 그 소녀에게 담배도 빨아보라고 설득하려 들지나 않을까 두렵다.

어린이에게 거짓말하는 것은 특히 더 가증스럽다.[96] 자기네 탐욕
장애를 충족하기 위하여 아직까지 치아 요정을 믿는 어린 인구를 상
대로 조리 있게 속임수를 쓰는 행위는 비겁한 짓이 아니면 비열한
짓, 둘 중 하나다. 그럼에도 미국의 광고주들은 청소년 시장을 겨냥
한 광고에 연간 120억 달러 이상을 쓰고 있다.[97]

맥도날드는 오래전에 그들의 M 로고를 모든 어린이의 알파벳으로
만들기 위한 작업에 착수했는데, 구체적으로 6세 미만 어린이를 타
깃으로 삼은 장기 마케팅 계획이었다. 한 세대 후, 미국인의 평균 체
중이 4.5킬로그램 이상 늘었다. 미국인의 식비 가운데 42퍼센트캐나다
는 27퍼센트가 외식비라는 사실을 생각해보자. 오늘날 미국의 도시에서

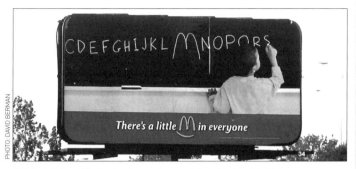

PHOTO: DAVID BERMAN

'1천억 개 판매 돌파.'[98] 맥도날드의 M 로고는 1962년에 짐 신들러가 디자인했다.

나오는 고형 폐기물의 5분의 1이 음식물 포장이며[99] 매년 미국인의 32만 5천 명이 비만으로 사망한다. 이는 알코올, 마약, 화재, 교통사고 사망 건수를 다 합친 것보다도 많은 수다.[100]

아무것도 모르는 다섯 살짜리 어린이를 대상으로 삼은 맥도날드의 마케팅은 약탈이었다. 전형적인 미국 어린이가 1년 동안 TV에서 보는 음식 광고는 1만 건으로[101], 갈수록 폭력성이 심해지는 TV 프로그램 곳곳에 뿌려 넣음으로써 어린이들에게 브랜드를 인식시키고 있다. 말하자면 거의 모든 만화 프로그램이 하나의 제품군에 관한 것이다. 미국의 어린이들은 세계에서 가장 가난한 인구 5억 명의 생활비보다 많은 용돈을 쓰고 있으며[102], 미국의 6세 미만 어린이 세 명 가운데 한 명이 자신의 방에 텔레비전 수상기가 있다.

출
처 1989년, 베티랑 광고회사 경영인 트레버 파블드는 요하네스버그 어쩌의 한 흑촌 축제에서 금수 팜피에 아이들이 노는 히전목마가 붙어 있는 것을 보았다. 1994년 트레버는 그 장치를 다시 디자인하여 대용량 물 탱크와 공이 메시지를 위한 4편 게시판을 추가했다. 오늘날 남아프리카의 학교내 마을에 1,000개 대의 놀이펌프PlayPump가 기부되었다. 2010년까지는 아프리카 동부와 남부의 10개 국가 1천한 명의 인구가 어린이들이 뛰놀면서 퍼올린 깨끗한 식수 혜택을 받게 된다.

"시청자의 지적 능력을 얕잡아보는 태도가 거짓 말하는 그래픽을 낳는다… 훌륭한 그래픽은 진실을 말하는 것에서 시작된다." 에드워드 R. 터프트

어린이에게 세계가 거짓 욕구로 가득한 곳이라고 믿게 만들어야 한다는 것은 지독히도 잔인한 일이다. 당신이라면 당신 아이들한테 거짓말하는 사람을 집으로 초대하겠는가? 당연히 안 할 것이다. 그런데 어째서 우리에게 아이들 속이는 것을 도와달라는 사람들을 디자인 회사며 광고 대행사로 초대하는가?

2003년에 빌보드 20위에 오른 노래 ― 이 리스트는 청소년층이 주도하는 팝 문화에 심하게 치우쳐 있다 ― 111곡 가운데 43곡이 가사에 상표 이름이 나온다는 사실을 생각해보라.[103]

어린이들이 광고가 다 진실만을 말하는 것이 아니라는 것을 알아차리는 나이는 여덟 살 무렵이다.[104] 어린이가 몇 살이 되면 치아 요정을 위해 베개 밑에 빠진 이를 넣는 일을 그만하게 될까? 어린이들은 산타클로스가 없다는 증거를 보고도 몇 년 동안은 있다는 믿음을 버리지

PHOTO: DAVID BERMAN

성 상품화와 유명 연예인들이 유년기의 본 모습을 바꿔놓고 있다.

마이크로소프트 메신저MSN를 이용하는 어린이들은 대화창 테두리에서 위 사진과 같은 데이트 상대를 구하는 광고를 몇 시간씩 뚫어지게 바라본다. 저 광고를 한번만 클릭하면 이미 알몸일 적극적인 여성과의 채팅이 시작된다.

않는다. 뿐만 아니라 평생을 붙어다니는 더 교묘한 속임수도 있다.

북미의 어린이들은 10세가 되면 어느 정도 거짓말의 작동 방식을 익힌다. 일련의 면역성이 생겨 어떤 것이든 쉽사리 믿지 않고 둔감하게 대응하는 태도를 키우면서 일찌감치 어린아이의 감수성을 잃는 것이다. 서양의 나쁜 생활방식을 큰 인구 집단이 급속하게 받아들일 때 위험은 더 크다. 과소비와 낭비, 대외 의존성을 증식시킬 뿐만 아니라 거대한 변화의 시기에 사회에 안정감을 부여해 줄 문화를 훼손하게 된다.

청소년들에게 광고 메시지를 쏟아붓는 것이 더 비윤리적인 이유는 십대는 청소년들이 필

COURTESY ADBUSTERS

생각에 잠기는 시간

사적으로 자신의 정체성을 찾고 세우는 시기라서 매사에 너무 쉽게 영향을 받기 때문이다. 오늘날의 청소년들은 자신에게 불리하게 사용되는 술책은 기가 막히게 알아차리지만, 그럼에도 여전히 제물이 되곤 한다.

우리는 더 잘할 수 있다. 캐나다의 퀘벡 주와 스웨덴과 노르웨이에서는 어린이를 겨냥한 텔레비전 광고를 법으로 금하고 있다.[105]

어린이가 고등학교에 진학할 즈음이면 이미 사회화되어 쏟아지는 광고 폭탄에도 더 이상 놀라지 않는다. 나는 최근에 모교를 찾아갔다가 구내 식당에서 전국 체인 피자 광고를 발견했다. 학교 운영 기금 마련에 곤란을 겪던 미국의 가난한 지역의 교장 8천 명은 무료로 텔레비전 수상기를 제공받는 대가로 교실에서 광고 딸린 채널원뉴스(미국 전역의 중학교와 고등학교에 위성으로 방송되는 12분짜리 뉴스 프로그램–옮긴이)를 어린이들에게 보게 하라는 요구에 동의했다. 이 프로그램은 책상에 앉아 있는 어린이들에게 패스트푸드와 초콜릿바, 스포츠 음료를 소비하도록 가르친다. 그런가 하면 미국의 초등학교 13퍼센트가 구내에서 패스트푸드 체인점 운영을 허가하고 있다.[106]

그리고 이 아이들이 커서 대학생이 된다. 이런 윤리적 문제 제기에도 마음이 움직이지 않는다면, 과격파들이 저항력 없는 청소년들에게 낮은 자존감을 자신의 정체성으로 받아들이게 만드는 국가에 혼란과 열등감, 감수성 박탈을 수출할 때 어떤 지정학적인 효과가 있을지를 생각하라. 2002년 10월에 나는 요르단의 디자인 학생들에게 광

고가 쏟아붓는 성공과 아름다움, 권력의 상징인 외국의 아이콘들이 미치는 영향에 관한 윤리 세미나를 하기 위해 버스를 탔다. 눈에 띄는 대로 세어보니 암만에 서 있는 다섯 개 광고판 중 네 개의 모델이 서양인이었다. 이곳의 청소년들에게 성공과 매력의 조건, 사랑받고 존경받기 위해 필요한 것이 무엇인지를 규정하는 이 이미지들을 보고 따라하라고 부추기는 것이다.

학생들 사이에는 열등감이 널리 자리잡고 있었다. 한 학생은 이렇게 말한다. "우린 우리가 뒤처졌고 저 사람들만 못하다는 걸 알아요." 이런 믿음에 평생을 따라다니는 저런 광고 이미지의 집중 공세가 얼마나 영향을 미치는 것일까? 이

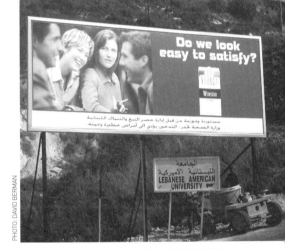

레바논의 비블로스에 등장한 만족 못한 유럽인들과 영국인들

런 식의 마케팅은 기만적인 이미지가 보편적인 문화 속에서 자라지 않은 어린이의 무방비 상태를 노리듯 상대적으로 순진한 제3세계를 파고든다. 요르단의 청소년들이 훌륭하게 시각적 거짓말의 제물로 자라지 않기를….

우리 내면의 어린아이

애너는 민주화 이전의 폴란드에서 캐나다로 이민온 디자이너인데, 내가 운영하는 디자인 스튜디오에서 일한 적이 있다. 하루는 애너가 집에서 퍼블리셔 클리어링 하우스 투기성 광고를 싣고 할인된 가격에 잡지구독 권이나 살림 잡화를 제공하는 웹 마케팅 회사— 옮긴이의 투자정보 안내 서신을 받

마카오는 도박이 불법인 10억여 중국인들을 위한 국외 도박 피난지로 변신하고 있다. 나는 한 공간에 기중기가 그렇게 많이 서 있는 것은 처음 보았다.

았는데, 온갖 요란한 문구로 그녀가 방금 어떻게 1백만 달러가 넘는 돈을 벌었는지를 알려주는 내용이었다. 애너는 당연히 흥분해서 방방 뛰다가 집에 온 캐나다인 동료의 낯부끄러운 설명에 정신이 바짝 들었다. 아니, 그건 여기 북미 사람들이라면 누구라도 넘어가지 않을 터무니없는 사기일 뿐이다. 사회에 거짓말이 넘쳐나 더 이상 눈길도 끌지 못한다. 이 둔감함이 우리 사회에 어떤 비용을 치르게 만들까? **그리고 우리가 그 대가로 받는 것은 무엇인가?**

어른이 되면 습관에서 벗어나기가 불가능다는 것을 심심찮게 깨닫는데, 이른 나이에 생긴 습관은 더더욱 그렇다. 광고주들은 우리의

심리적인 취약함을 이용하여 우리 안에는 물건 사는 것으로 충족되는 거짓 욕구가 있다고 믿게 만든다. 좋은 디자인이란 상품의 좋은 점을 알려주는 것이지, 구매자의 '모자란' 점이나 약한 부분을 공격하는 것이 아니다.

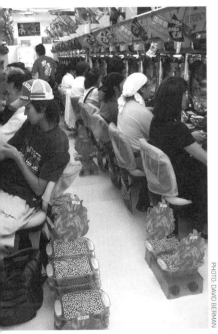

도쿄: 우리 자녀들이 시간과 소득을 이런 식으로 소비하기를 바라는가? 태고의 수렵채집 본능을 습관적 쇼핑을 통해 발휘하는 것도 이 못지않게 강력하다.

슬롯머신은 탐욕이 심약한 정신을 이긴다는 것을 증명해주는 영리한 산업 디자인이다. 이 장치는 사람의 의사결정 구조 – 야생의 포유동물한테는 훌륭하게 작용하지만 인공적인 도시 환경에는 위험하리 만큼 부족한 구조 – 안에 존재하는 미묘한 약점들을 결합시킬 뿐만 아니라 엄청나게 확대한다. 그 효과는 섬뜩할 정도로 만족스러운 결과가 돌아온다는 기대감 때문에 더욱 확대되며, 그래서 많은 사람이 무시하지 못하는 것이다. 그 결과로 나타나는 판단 능력의 붕괴는 많은 개인과 가정의 꿈과 희망을 짓밟으며 빈곤과 범죄를 낳는다. 여기서 더 심각한 문제는 우리가 이를 용인함으로써 정부들이 이 불순한 수익이라는 발암 물질에 중독되는 것이다. 그리하여 정부는 안전한 오락 문화를 위해 규제에 나서

기는커녕 역누진성 도박 과세를 즐기면서, 정부가 상황에 잘 대처하고 있음을 암시하는 소책자나 안내전화 따위에 예산을 책정하는 것이 전부다.

쇼핑은 도박보다 더 교묘하다. 나의 구매 결정들이 합리적이었다고 믿든 그렇지 않든 머릿속에는 다섯 살 때부터 들었던 정든 라디오 광고 음악이 아직까지 남아 맴도니까 말이다.

서브프라임 주택담보대출 광고가 성공할 수 있었던 씨앗도 이와 비슷하게 수십 년 전에 심어진 것이다. 우리는 어려서부터 은행이 돈 모으는 법을 가르쳐준다고, 돈이 생기면 마음 내키는 대로 함부로 모험할 것이 아니라 신중하게 은행을 믿고 따르라고, 배워왔다.

냄새의 상식

후각을 포기하면 옳고 그름을 식별하는 능력도 잃을까?

우리는 광고 속에 등장하는 향수와 섹스의 연관성에 너무나 익숙해져서 더는 그 조합이 부자연스럽다는 생각이 들지 않는다. 십대인 내 조카들은 지금 액스 향수를 쓴다. 그 아이들이 자기네가 왜 그러는지 아는지는 모르겠다. 이들은 가짜 페로몬 뿌리는 것으로 아니면 그냥 구매하는 것으로 열정적인 애정 표현과 할리우드적인 사나이다움을 얻게 될 것이라고 훈련받고 있다. 서양에서는 향수와 성적인 이미지가 어찌나 붙어 다니는지 개개인의 감정적, 육체적 애정 표현 방식까지 광고주들이 정해주는 듯하다.

매슬로(1908–1970, 인간 욕구의 계층 이론으로 유명한 미국 심리학자—옮긴이)라면 어떻게 할까?

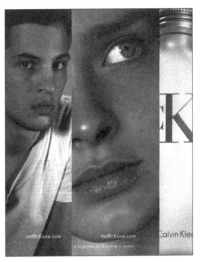

캘빈클라인은 허구의 인물을 창조하는 것에서 그치지 않고 그들에게 이메일 주소도 주었다.

"향수류가 언제 금기, 미약, 비법에서 빌 블라스와 크리스티앙 디오르와 랄프 로렌이 됐지?"

톰 로빈스의 소설 『지터버그 향수』

이 청소년들이 인쇄물이나 텔레비전 또는 인터넷에서 보고 익숙해진 이미지 없이 성을 경험하는 것이 가능할까 모르겠다. 영화 〈해리포터〉를 보면서 책으로 읽을 때 상상했던 모습을 그리기 어려운 것만큼이나 힘든 일일 것이다. 책을 먼저 읽었다면 말이다.

그들의 첫 키스가 코닥의 이미지가 되어야 할까? 우리의 친밀한 순간이 우리만의 것이면 안 되는가? 나는 사랑을 나눌 때 캘빈클라인

을 생각하고 싶지 않다. 당신은 그런가? 사람의 후각과 짝짓기 행동의 자연스러운, 진화적 연관성이 강력한 탐욕에 의해 끔찍하게 왜곡되어왔다. 이 상호작용이 빚어내는 사회적 대차대조표에서는 우리 사회가 흑자를 보지 못하는 것 같다.

우리 안의 우유부단함을 꼬드겨 자기에게 가장 유리한 것도 아니고 **우리 종에도 최선의 이익이 아닌 행동을 선택하게 만들 강력한 장치를 창조하겠다**고 달려드는 이 모든 에너지와 동기는 어디서 나오는 것인가?

자원에 대한 탐욕. 권력에 대한 탐욕. 어떤 한 사람 혹은 한 가족이 실제로 이용하는 것보다 더 많은 자원과 권력. 한

white picket fence 하얀 울타리

우리는 균형 잡힌 삶을 살 수 있다. 그러나 오드콜로뉴는 우리에게 균형을 허락하지 않는다. 디즈니의 미키 에이즈너는 '브랜드화 경험'이라는 말을 만들고, 이를 우리가 찾아내야 할 것으로 묘사했다.

마디로 유감스러운 도착이다. 그런 탐욕을 밀어붙이게 만드는 충동은 모든 포유류한테서 나타나는 건강한 본능으로, 제 힘을 타협할 줄 모르는 자연환경 앞에서 뒤로 물러서는 건강한 제어 능력과 함께 발현되어왔다. 그러나 진화는 한 종이 출현해서 정해진 한계를 뚫고 지나가도록 준비되지 않았다. 주어진 자원을 재배치하여 이 충동을 그렇게 광활하게 지속적으로 과잉 충족시키는 방법을 알아낸 종 말이다. 그 유감스러운 결과가 이미 가진 것을 즐기는 것보다는 더 많은 것을 찾아다니는 데 매달리는 사회, 무엇을 하는가보다 무엇을 획득할 수 있는가로 성공을 재는 사회다.

광고와 디자인은 청소년이 행동하고 생각하는 방식을 변화시킨다.

당신은 정말로 디자이너로서 최고의 시기를 청소년들 마음속에 자신이 불완전하다는 비참한 느낌을 심으면서 보내고 싶은가? 중독을 부추기면서? 꿈과 희망을 파괴하면서? 어쩌면 생각하는 방식에 변화가 필요한 것은 디자이너들일지도 모르겠다.

아직 시간이 있을 때 그저 배를 돌리도록 돕는 것만으

"당신은 자신의 생각만큼 깨끗하다고 자신합니까?"
자부심에 과감하게 의문을 제기하는 걸출한 타이포그래피.

"gre

탐욕은 바닥 없는 구덩이다."

코너 오버스트

로 끝내지는 말자. 스스로에게 묻자. 누가 키를 잡고 있는지, 우리는 왜 그들에게 앞서 이끌도록 놔두는지를. 우리가 탄 배가 하나의 위대한 철학적 통찰에 의해서 움직이는지, 아니면 그저 어떤 포유동물의 자연스러운 경향에 납치되어 이성이나 가치를 지나쳐 인위적으로 확장되고 있는지를.

앞서가는 사람들에게는 반드시 숨은 동기가 있다.

눈에 잘 띄는 힘 *Those who lead always have ulterior motives.*

디자이너들과 광고 기획자들은 우리가 항해를 돕겠다고 나서도 될 만큼 윤리적인가?

사회는 현명해서 뛰어난 능력과 책임을 전문가 집단에 부여한다. 디자이너들은 아래의 세 영역에서 과도하게 큰 영향력을 발휘한다.

- 광고 수용 집단의 행동에 영향을 미치기 위한 메시지를 선택하고 만들고 전달하는 방식
- 사람들을 시각적으로 묘사하고 표현하는 방식
- 디자인에 쓰이는 원재료이 책에 들어간 종이 따위를 소비하는 방식

디자이너들은 사회가 우리를 완전히 믿고 그런 책임을 맡길 수 있게끔 행동하는가?

한때 내가 신경 쓰는 것은 타이포그래피가 얼마나 잘 되었느냐뿐이었다. 그러던 어느 날, 문구가 의뢰인의 전략에 부합하지 못한다면

제목의 글자 간격을 아무리 완벽하
게 배열했다 한들 내 노력은 무의미
하다는 것을 깨달았다. 그러나 더 큰
문제가 떠올랐다. 그 메시지가 지속
가능한 세계라는 더 큰 전략에 역효
과가 된다면 나의 노력은 무책임한
것이라고.

『The Many Faces of David Berman데이
비드 버먼의 수많은 얼굴』 활자체 카탈로그.
데이비드 버먼 타이포그래픽스, 1989년

내가 지금까지 이 메시지를 분명히
전달했기를 바란다. 우리 시대의 가
장 큰 문제는 환경이라는 사실. 과소
비는 환경을 파괴의 길로 몰아가고
과소비의 가장 강력한 연료는 규모와 수준이 점점 더 성장하는 제3세계 인구를 포함한
모두에게 더, 더 많이 소비하라고 설득하는 기발한 시각적인 주장들
이다. 디자이너로서, 디자인 소비자로서 우리의 영향력은 거대하다.
우리는 책임을 져야 한다.

왜 책임을 져야 하는가?

왜냐면, 할 수 있기 때문이다.

"큰 힘에는 큰 책임이 따른단다."

스파이더맨의 삼촌 벤

'A급' 새끼 고양이, 잔지바르의 시장

Marlboro

FI...

Marlboro

20 CLASS A CIGARETTES

PHOTO: DAVID BERMAN

the design
convenient truths

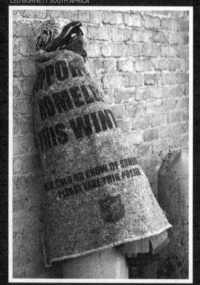

이중으로 활용되는 구세군 포스터. 벽에서 떼어내면
노숙자가 담요로 쓸 수 있다.

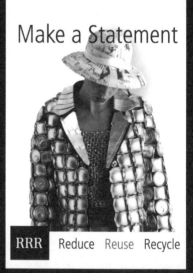

"목소리를 내라 – 절약하라, 재활용하라, 재생하라"
디자이너가 음료 깡통, 신문지, 그밖의 '쓰레기'로만
만든 의상

solution:

디자인의 해법 : 편리한 진실

DAVID BERMAN / CHRISTIAN JENSEN

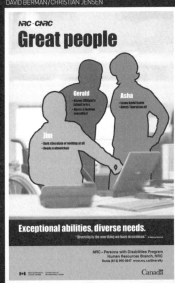

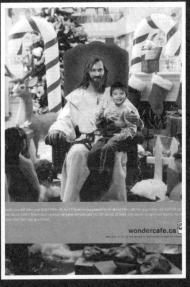

"위인들−예외적 능력, 다양한 욕구"
직장의 유머가 다양성을 고양한다: 모두가 속한
곳을 디자인하라.

기독교는 크리스마스를 되찾기 위해 싸우고 있다: 예수
그리스도라면 무엇을 디자인했을까?

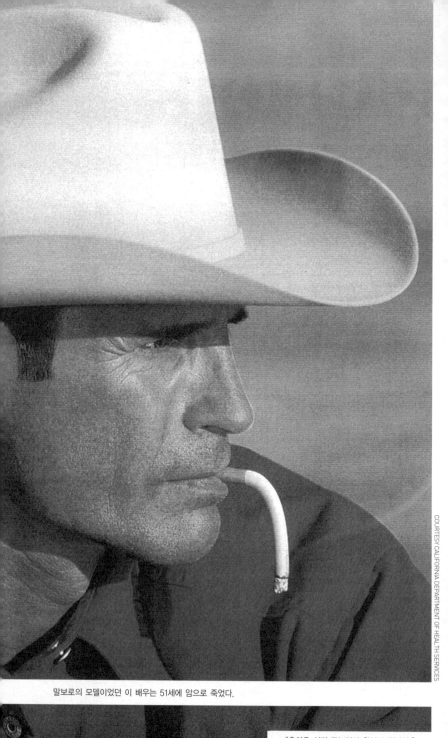

말보로의 모델이었던 이 배우는 51세에 암으로 죽었다.

"흡연은 성적 무능력의 원인이 됩니다."

> "문제가 생길 때 갖고 있던 사고방식으로는
> 문제를 해결할 수 없다."
>
> 알베르트 아인슈타인(1879-1955)

8. 왜 지금이 완벽한 시기인가

아직 이 책을 읽고 있는 분이라면 변화에 관해서 논의해야 할 윤리적 문제가 많다는 데 동의할 것이다. 이제는 어째서 지금이 책임 있는 디자인을 실천하기에 더없이 좋은 – 또는 이익이 더 많은 – 시기인지 생각해보자.

무슨 서체를 가장 좋아하세요? *Century Oldstyle (BUT DON'T TELL ERIK)* 센추리 올드스타일이죠(하지만 에릭한테는 비밀로 해주세요).

내가 디자인 회사를 시작하던 20여 년 전에는 미술학교를 다녔거나 인쇄소를 구경해본 사람이 아니라면 서체가 뭔지 아는 경우가 드물었다. 내가 꼬마였을 때는 저마다 좋아하는 색깔이 있었다. 요즘에는 내 딸이나 그 친구들한테 각자 좋아하는 서체가 있을 뿐만 아니라, 우리 어머니까지도 작은 대문자와 자간 조정 같은 것을 아시더라!

15년 전만 해도 「비즈니스위크」나 「타임」, 「리포

트 온 비즈니스」 같은 잡지에서
디자인이나 브랜딩, 브랜드 정체
성 같은 것을 커버스토리로 본다
는 것은 상상도 하지 못할 일이었
다. 애플사가 아이포드와 아이폰
의 디자인 성공으로 회사를 소생
시켰을 뿐만 아니라 이제는 IBM

PHOTO: DAVID BERMAN

1998년에 팬톤 색상표를 아는 것은 디자이
너들뿐이었다. 2008년, 이 일본 상점에서
는 팬톤 색상표를 주제로 디자인한 휴대전
화를 팔고 있다.

보다 가치가 높은 기업이 되면서 큰 기업들은 디자인이 코닥의 최고
경영자 조지 피셔의 말마따나 사업 전략에서 필수 요소가 되었다는
것을 실감하고 있다.[107]

대차대조표에 브랜드 가치가 드러나는 기업이 갈수록 늘고 있다.

New Mercury Cougar. Imagine yourself in a Mercury.

디자이너와 그들이 하는 일
이 오늘날만큼 소중하게 평
가받은 적은 없으며, 이것
은 우리에게 디자인을 통해
변화에 기여할 기회와 더불어
의무를 주고 있다.

윤리적 디자인은 돈이 되
는 디자인이기도 하다. 고
객들에게 나중에 이루어질
약속을 함으로써 고객과 디

자이너, 양쪽 다 장기적으로 더 많은 돈을 벌게 된다는 뜻이다. 차 덮개에 반라의 모델들을 앉혀 놓은 광고 사진으로 이 차를 사면 섹스 기회가 더 많아질 것이라고 암시하는 방식으로 접근한다면, 어쩌면 차 한 대를 팔 가능성이 높아질 수도 있다. 하지만 결국 현실은 그 약속에 미치지 못할 것이고, 다음번에 그 고객은 다른 브랜드를 찾아갈 것이다.

몇 시간씩 다른 차는 한 대도 보이지 않는 미지의 개방도로를 달릴 수 있다는, 차를 장난감처럼 여기는 광고로 머큐리 쿠페를 판다면, 고객은 분명히 실망할 것이다.

맞다. 지위 상징으로서의 가치 하나만 갖고도 팔 수 있는 것이 자동차다. 하지만 자동차는 도구지 장난감이 아니다. 미국에서는 지난 100년 동안 자동차 사고로 사망한 사람이 미국이 참전했던 모든 전쟁의 사망자 수보다 많다.[108]

윤리적인 디자인과 광고는 가장 효과적인 마케팅이 될 수 있다. 훌륭한 제품을 즐거움과 정보를 주는 명확한 메시지로 전달하여 실제로 그 제품이 필요한 소비자에게 가도록 해주는 일은 수지가 맞으면서도 지속가능한 사업이다. 반면에 사람을 현혹하는 광고

는 쓰레기와 실망을 낳음으로써 브랜드와 사람에게 해를 입힐 수 있다.

역사를 살펴보면 이 진리가 광범위하게 확인된다. 1970년대에서 시작해보면, 미국의 자동차 제조업체들이 해마다 유행을 바꾸는 닳고 닳은 전략을 토대로 차 뽑아내기에 정신없는 동안 일본 업체들은 더 좋은 차 설계에 바빴다. 그들은 가격 억제라는 헨리 포드의 전설적인 생산 철학을 미국인 윌리엄 에드워즈 데밍의 부단한 개선 철학으로 대체했는데, 이 철학은 소량을 생산하여 테스트한 뒤 설계를 부

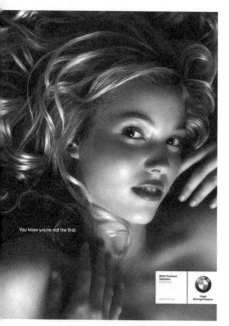

You know you're not the first.

"당신이 처음이 아니란 거, 아시죠?" 이 중고
차 광고는 불쾌감 부문에서 일등상 감이다.

분 개량하면서 품질을 개선해야 한다고 강조한다. 일본 업체들의 차는 15년이 못 가서 미국인들의 조롱 대상에서 선호 대상으로 바뀌었다. 그 결과, 도요타와 혼다는 미국에서 가장 많이 팔리는 차량 순위표에서 공동 4위를 차지한다.[109] 더 놀라운 것은 미국인들이 그들의 설계에 지갑을 열어 높은 점수를 주었다는 사실인데, 그들의 높은 품질에 3천 달러 이상을 더 지불하는 쪽을 택한 것이

다.[110] 달리 말하면, 미국인들 사이에 더 좋은 디자인, 오래가는 디자인의 가치를 인정하는 문화가 자리 잡았다는 얘기다. 앞으로 몇 년만

지나면 그들은 하이브리드 자동차이 역시 일본 기업들이 주도하고 있다를 갖기 위해 다시 프리미엄을 지불하려 들 텐데, 우리의 연약한 지구에도 좋은 일이다.

자동차 업계의 마케팅 달인이라면 누구라도 한 사람에게 새 차를 한 대 파는 것보다는 평생에 걸쳐 여러 대를 파는 것이 더 큰 이익이라는 데 동의할 것이다. 그래서 그들은 도요타를 한 대 사라고 설득하는 대신 영리하게도 도요타 브랜드가 한결같이 내세우는, 좋은 품질 알아보는 법을 가르친다. 도요타가 소비자가 원하는 것에 걸맞는 브랜드라고 생각하게 되면 소비자들은 도요타 브랜드 자체를 신뢰하게 된다. 이 방식이 통하기 위해서는 확실하게 탁월한 특징을 갖추었고, 소비자에게 적합한 제품이 필요하다.

접근법 #1: "자, 여기 당신을 위한 차가 있다. 날렵한 외모, 강력한 연비, 높은 안전도를 갖춘 차. 우리가 디자인에 얼마나 정성을 기울였는가 보라. 얼마나 운전하기 편안하고 기분 좋은지 느껴보시라. 당신의 가족이 얼마나 안전할지 상상해보라. 당신이 오래도록 원하던 모든 것이 이 자동차에 들어 있다면, 우리 캐뇨네로를 사시라. 당신에게 필요한 것을 합리적인 가격에 제공한다." 내가 저 차를 산다면 만족할 가능성이 높다. 한 달만이 아니라 오랫동안. 나는 열렬한 충성파가 될 것이고 어쩌면 앞으로 남은 인생 내내 십 년에 한 번씩 캐뇨네로를 사게 될 것이다.

접근법 #2: "이 차를 사면 당신은 정말로 부자가 될 것이다. 이 차

공익도 재미있을 수 있다.

를 사면 사람들이 당신을 실제보다 더 똑똑하다고 생각할 것이다. 이 차를 사면 섹스할 기회가 훨씬 더 많아질 것이다." 우리는 사람의 뇌가 어떻게 돌아가는지 안다. 내가 좋아하는 섹시한 연예인이 차 옆에 있는 사진을 보여주거나 차가 사실은 해서는 안 될 어떤 재미난 일을 하는 장면을 보여주면 내가 나의 원래 모습보다 더 멋진 나의 장래를 상상하고 싶어하는 나의 욕망을 성공적으로 파고들 수 있다. 그때 광고가 나에게 팔려고 하는 것은 환상이지 차가 아니다. 뿐만 아니라 나에게 필요하지 않은 물건을 사게끔 현혹할 수도 있다. 그 물건이 훌륭한 상품일 수도 있지만 임자 아닌 사람한테 들어간 것이다. 내가 10년 뒤에 캐뉴네로를 또 살까? 십중팔구는 아닐 것이다. 왜냐면 어느 시점에 이르면 불만이 생길 것이고, 어쩌면 속았다는, 사기당했다는 생각을 할 수도 있다. 그러면 다음번에는—당신 회사의 다음 모델이 내 필요에 얼마나 부합하거나에 상관없이—이성과 분노로 무장한 채 다른 곳을 찾을 것이다. 하지만 정직하게 접근했다면 당장이든 아니면 언젠가 적절한 시기에 나의 변함없는 요구사항을 충족시켰을 것이고 그 브랜드에 대한 변치 않는 충성심을 얻었을 것이다. 게다가 내 친구들에게도 추천할 것이고.

연기와 거울

자, 그러면 자동차는 더 좋은 디자인을 할 수 있고 그 장점을 적합한 구매자에게 홍보할 수 있다. 하지만 장점이라고는 없는 담배 같은 상품의 경우에는 외국이라고 '더 좋은' 담배를 내놓을 기업은 없다. 오히려 담배를 비롯한 여타 백해무익한 상품들의 경쟁 상대는 교육 수준 높은 대중이다. 여기가 바로 디자이너들의 창조적 능력이 기여할 수 있는 지점이다. 우리에게는 수백만 대중에게 정확하고 명료하며 유익한 메시지를 전달할 능력이 있다.

사회의 교육 수준이 높아질수록 거대 담배 회사들은 자기네 상품의 해악이 덜 알려진 시장, 약탈적인 광고 전략에 대한 방어가 약한 시장으로 불을 켜고 달려든다. 그리하여 서양에서는 더 이상 허용되지 않는 전략을 무지막지하게 밀어붙일 수 있는 제3세계에 방대한 마케팅이 집중되는 것이다.

대문짝만 한 간판, 기발하디 기발한 광고, 단번에 눈길을 사로잡는 문구가 건강한 행동을 홍보하는 사회의 가능성을 또 한 번 상상해보자. 우리의 자녀가 자라기를 바라는 곳이 그런 사회 아닌가? 우리가 그것을 선택할 수 있는 때는 지금이다.

전달자를 쏘[지 말]라

2000년 7월, 플로리다의 한 법원은 담배 회사에 배상금으

좋은 디자인은 지금 링크는 삶의 질에 기여하는 기업들을 위해 일하는 남아메리카 회사 블루프린트 디자인의 크리에이티브 디렉터다. "기술과 시스템, 정보, 공기와 환경은, 현재의 상황이 어떻든, 인간 조건을 개선하는 데 이용하는 것이 디자인의 역할이다." 광고의 작업 중에서 내가 가장 좋아하는 것은 남아프리카공화국 SABS 디자인연구소와 함께한 프로젝트인데, 2005년 4월 블루프린트는 러스텐버그 교외 서울 지역의 지속가능한 교통수단인 '인디디자인'을 홍보하고 관리했다, 누수 동안 전세계 디자이너 70명이 남아프리카의 마을 주민들과 함께 동물이 끄는 수레, 대안 교통, 통신 수단에 조언을 두고 축박한 교통 상황이 해당 방안을 모색했다, 그 결과 19개의 우수한 제안이 채택되었고, 거기서 나온 모델과 지원을 그 마을 지역의 성장에 기부하여 중소기업의 성장에 밀거름이 되었다.

로 1천4백50억 달러를 지급하라고
지시했는데, 사상 최고 액수의 손해
배상금이었다. 이전의 세계 기록은
엑슨모빌사에 부과된 50억 달러로,
1989년 태평양 생태계를 파괴한 엑

슨 발데스 호의 알래스카 해안 기름 유출 사고에 대한 벌금이다.

　두 중재안 모두 항소 과정에서 그대로 지켜지지 못했다.[111] 그럼에도
25년 전에 버지니아 회사의 담배 연기 자욱한 중역실에서 누군가 미
래에 그런 규모의 벌금을 내게 될 일을 우려했다면 정신나간 소리 하
지 말라고 비웃음만 샀을 것이다. 플로리다 법원에 그런 판결을 내리
게 만든 그 범죄에서 디자이너들의 책임은 어디까지일까? 그 광고와
포장지 디자이너들도 파괴적인 행동을 촉진한 죄가 있지 않을까? 니

코틴의 중독성과 흡연을 부추기
는 수법의 심리 기제를 전략으
로 운용한 것이 그들인데.

　담배 회사가 고소당할 때 그
들을 위해 일한 광고 대행회사
와 아트디렉터와 디자이너도 같
이 고소당하는 날은 언제일까?
시각적 거짓말을 생각해낸 디자
이너들은 이익을 위해 어린이의

코카콜라의 빨강색이 거대 담배 회사의 갈색 자리를
메워준다.

수명 단축을 겨냥한 영상을 만들어놓고 자기네는 "그저 시키는 대로 했을 뿐"이라고 주장해서는 안 된다. 아이히만과 밀로셰비치한테 용납되지 않는 변명이 디자이너들한테 용납될 수는 없다.

사회적 책임은 디자인에도 좋은 일이다. 그것이 직업을 지켜줄 것이기 때문이다. 1990년대 후반의 회계사들이나 2008년의 금융업계에 무슨 일이 있었는지 생각해보라. 그들의 직업적 행동은 사회가 허용하는 범위를 벗어났으며, 두 업계 다 그때 손상된 평판을 회복하지 못하고 있다. 윤리적 해법을 제시하지 못하는 직업은 성공을 위해서 거짓말한다는 비난을 받을 것이며, 그래야 마땅하다. 디자이너 여러분, 그때 거짓말을 했나, 아니면 지금 하고 있는가?

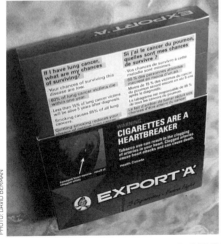

캐나다에서 선구적으로 시행한 시각 이미지 경고문은 맨해튼 현대미술관에 전시되기도 했다. 캐나다의 담배에는 경고문만이 아니라 금연 지침도 들어 있다.

사람을 위한 디자인, 사람에 의한 디자인

내가 한 일 중에서 가장 자랑스러운 것은 캐나다의 담배 규제 프로그램인데, 외국으로 나가 강연할 때마다 2000년 이래 캐나다의 담배갑에 인쇄된 그림 샘플로 많은 청중에게 충격을 안기곤 했다.

캐나다에서는 모든 담배갑에 병든 폐 사진과 사망률 도표, 그밖에 소비자가 어디에 불을 붙이는가를 보여주는 선

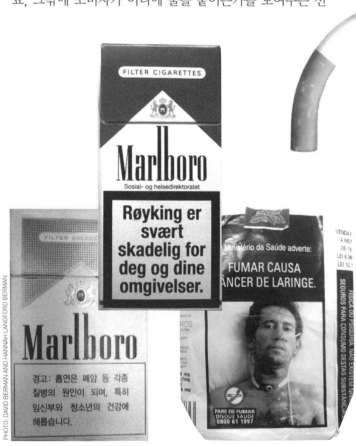

나는 캐나다그래픽디자인협회의 전불위원에서 노비 스코샤의 디자이너 브랜더 샌드슨과 처음 일했다. 브랜더는 하던 일을 접장 중단하고 커뮤니케이션 디자인 분야의 국제단체인 세계그래픽디자인단체 협의회(Icograda)의 전무이사 일을 수락하고 온트리올의 Icograda의 새 본부(현재는 선물 및 실내 디자인제체로 운작되는 쓰여 세계디자인연맹까지 한것에 모여 있다를 설립하는데 여러 디자인의 모든 사례를 만들어나가고 있다. "나는 디자이너들이란 하나 브랜더, Icograde는 "디자인을 통해 인류의 생태의 이익을 위해 최선"을 추구한다. 우리는 함께 녹색 행사와 지속가능한 지구를 위한 디자인의 모든 사례를 만들어나가고 있다. "나는 디자이너들이란 표 마가릿 미드의 상상력에 불을 지핀 "소수의 헌신적인 시민들"이 될 것이라고 군게 믿는다. 이 소수가 수적인 면에서도, 전투적인 변화를 위한 헌신도 면에서도 성장하고 있다.

명한 그림 부착을 의무사항으로 규정하고 있다. 이 포장법은 캐나다의 엄격한 담배 광고 규제와 더불어 사회가 더는 못 참는다! 발언하는, 세계에서 가장 강력한 사례로 꼽힌다. 이 포장법이 시행된 뒤로 6년 만에 흡연율이 떨어졌음을 보여주는 공중 보건 연구에 의해 캐나다의 담배 마케팅 규제를 지지하는 일반적인 인식이 옳았던 것으

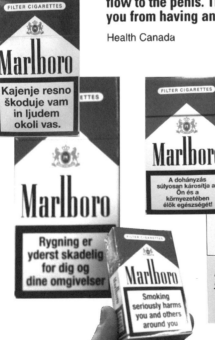

WARNING

TOBACCO USE CAN MAKE YOU IMPOTENT

Cigarettes may cause sexual impotence due to decreased blood flow to the penis. This can prevent you from having an erection.

Health Canada

경고
담배는 당신을 성적 무능자로 만들 수 있습니다.

담배는 음경의 혈액 순환 저하로 인해 발기를 방해하여 성불능을 야기할 수 있습니다.

캐나다 보건국

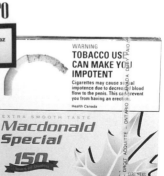

로 입증되었다.[112]

담배갑 정면에 흡연 반대 경고 이미지를 넣은 캐나다의 예는 10년 전만 해도 터무니없다는 소리를 들었지만 지금은 전 세계적으로 도입되고 있다. 유럽연합 소속 국가들, 브라질, 오스트레일리아에서 담배 포장에 비슷한 유형의 이미지가 등장했으며, 뉴욕 시에서는 학교 90미터 반경 이내에 담배 광고를 법으로 금지하고 있다.

캐나다와 오스트레일리아는 2008년에 모든 주와 도시에서 상점의 담배 진열을 일체 금지했다. 왜? 담배를 매장에 진열하는 방식이 흡연을 유도하는 데 효과적이기 때문이며, 다른 광고 방식과 마찬가지로 금지해야 한다.

물론 영리한 담배 마케팅 기획자들은 법적 제약의 구덩이 속에서도 불 지필 궁리를 멈추지 않을 것이다. 유럽에서는 카멜 담배 광고판이 금지되자 카멜 상표의 성냥이 등장했다. 브랜드가 실제 상품보다도 중요하다는 것을 날카롭게 간파한 담배업체의 끄나풀들은 1990년대에 카멜 음악회, 카멜 시계, 카멜 라이터, 카멜 만화책, 카멜 성냥, 카멜 탐험 여행을 만들어냈다. 독일에서는 실제로 카멜 부츠가 전체 남성 신발 판매의 7.5퍼센트를 차지하는 기염을 토했다.[113] EU 는 2001년까지 상점 앞쪽만이 아닌 일체의 담배 광고를 금지했으며, 거기에는 '브랜드 확대스포츠와 문화 행사 후원 등'도 포함된다. 그러자 기이한 현상이 일어났다. 담배회사들이 자신들의 사업적인 무능함을 증

명하기 위해 변호사를 고용해야 했고, 그렇게 만들어진 변호사팀들
은 광고 투자가 담배 판매에 아무런 효과를 내지 못했음을 증명하느
라 동분서주해야 했다.

그러는 사이 광고에 대한 제약이 약한 곳에서 우리 아들딸의 폐를
노리는 전쟁이 불을 뿜고 있다.

인도의 최대 담배 제조사인 인도담배회사ITC는 정부와 협력하고 있

캐나다 온타리오 주의 편의점 도나스
익스프레스가 주법에 따라 담배를 보
이지 않게 판매하고 있다.

어린이에게 판매하는 담배 모양 초콜릿. 몬트리올의 상점에서는
이제 진짜 담배를 진열할 수 없다.

다. 십억 인구를 대상으로
한 지속적인 담배 판촉이
국익에 도움이 되지 않지만

PHOTO: DAVID BERMAN

그렇다고 하나의 산업 자체를 해체할 수는 없어 생각해낸 것이 브랜드를 건강하게 확대하는 사업이다. ITC는 담배 상표를 다른 상품에 써서 슬그머니 담배를 광고하는 방법 대신 성공한 상표를 다른 상품에 어떻게 이용할 것인지 진지하게 연구하고 있다. 그들은 담배 사업

캐나다에서는 현재 담배 회사의 이런 후원 방식을 금지한다.

"기어를 언제 바꿔야 하는지, 아시겠지요?"
말보로맨의 아들?

탄자니아 다르에스살람에서 만난 뜻밖의 말보로 패러디 포스터 **"봅, 나 암에 걸렸다네."**

은 내버리고 그 브랜드의 자산 가치를 보존하기 위해서 인도에서 가장 가치 있는 담배 상표인 윌스네이비컷을 담배 아닌 상품으로 전환하고 있다. ITC는 또한 주요 브랜드인 골드플레이크의 제품과 포장 공장을 축하카드 브랜드로, 그 공급망은 2천 개소의 축하카드 직판장으로 전환할 것이다. 그럼으로써 그들은 본래의 브랜드 가치와 포장 분야의 전문성을 포기하는 것이 아니라 생일을 축하하는 데에 활용하는 것이다.

표현의 자유

사람들에게 자기 자신만이 아니라 주변 사람들에게까지 해를 입힐 시각적 메시지를 제한하는 것이 표현의 자유를 부당하게 제한하는 가? 담배 회사가 돈 벌 권리를 부당하게 제한하는가? 담배 같은 중독성 있는 상품 광고를 법으로 규제하는 것은 속도 제한, 안전벨트, 주간 운전 시 전조등 켜기로 사회를 보호하기 위한 규칙을 정하는 것만

금연 공항, 프랑크푸르트

큼이나 이성적인 조치다.

거대 담배회사를 상대로 한 영웅적 싸움은 승전보를 울리고 있다. 도시면 도시, 나라면 나라, 어디라 할 것 없이 전부가. 도쿄 아키하바라 전자 상가의 거리에서는 아예 흡연을 할 수 없

다. 미국의 140개 대학은 흡연을 철저히 금지하고 있다. 1960년대 랠프 네이더의 자동차 안전 캠페인네이더는 1965년 저서 『Unsafe at Any Speed어떤 속도에서도 안전하지 않다』를 통해 자동차 제조사들이 비용을 핑계로 안전장치의 도입을 꺼린다는 사

머리 위로 기어 올라간 전쟁: 러시아는 2002년에 독주의 게시판 광고와 TV 광고를 금지했다. 그리하여 사진 콘테스트 '스톨리치나야 이야기'가 열렸지만, 모스크바 사람들은 이것이 보드카를 팔기 위한 행사라는 것을 안다. 토머스 라이머는 말한다. "뭘 파는 건지 아리송한 광고라면, 그건 보드카라는 뜻이다."

실을 고발하여 소비자 저항운동을 일으켰으며, 이는 자동차 안전규제의 법제화로 이어졌다-옮긴이 으로 승리를 거둔 우리가 거꾸로 돌아가는 일은 없을 것이다. 담배 산업 감시 모델은 어린이 비만처럼 개인과 기업과 정부, 공동의 이해와 관심이 필요한 여타의 위협 요소로 확대되고 있다.

안전한 담배

그런데 더 좋은 담배를 디자인하는 것은 가능한 일이었다. 캐나다에서는 담배가 서서히 자살하는 합법적인 방법이라는 점 이외에도 연간 4천 건의 가정 화재를 일으키며 그로 인한 재산 피해가 5천만 달러가 넘는다.[114] 아니, 적어도 캐나다가 '화재안전' 담배 불을 붙였더라도 일정 시간 피우지 않으면 저절로 꺼지도록 설계된 담배-옮긴이 의 도입을 주장한 세계 최초의 국가가 되기 전까지는 그랬다. 담배회사들이 더 천천히 따라서 안전하게 더 낮은 온도에서 타는 1932년의 자동소화 담배 디자인에 동의하는 데 70년 이상이 걸렸다 그런데 왜 그 기업들의 동의가 필요했지?. 미국에서는 뉴욕 주가 2004년에 화재안전 담배를 법으로 의무화했으며, 37개 주가 그 뒤를 따랐다.[115]

눈먼 정의

아마도 가장 큰 희망의 증거는 시각적 독해력이 높아지고 있다는 점일 것이다. 우리는 시각적 독해력이 높은 사회로 진화하고 있다. 디자이너들은 컴퓨터 출판과 인터넷이 누구라도 마음만 먹으면 비참할

정도로 많은 서체가 들어 있는 책을 출판할 수 있는 문화를 만들었다 는 사실, 바로 그 문화가 그림 갖고 거짓말하는 것이 잘못임을 규정 하며 법으로 금지할 옹알이 어휘를 가진 사회를 만들었다.

법을 이용하기 쉽게 만드는 것은 민주주의의 질을 높이기 위한, 소 통의 과제다. 모든 사람이 동등하게 법을 이용할 수 있는 나라를 상 상해 보라. 캐나다의 법무부와 공동으로 법을 명료한 언어와 명료한 디자인으로 다시 쓰고 다시 디자인하는 프로젝트를 진행하면서 우리 는 모든 사람이 지면으로나 온라인으로 변호사의 도움 없이 이해하

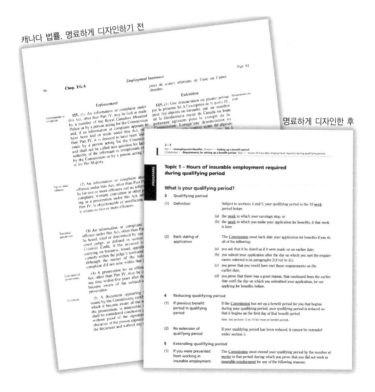

캐나다 법률, 명료하게 디자인하기 전

명료하게 디자인한 후

고 이용할 수 있는 법률을 구상했다. 이 작업을 하면서 우리
는 정보를 시각화한다는 것은 새로운 정보를 밝히는 것이라
는 에드워드 터프트[116]의 주장과 일치하는 놀라운 예를 찾아
냈다. 우리는 고용보험법 안에 순서도를 넣어 조항에 대한
설명과 찾아보기에 편의를 기했다. 순서도를 개발하는 과정
에서 우리는 입법자들이 다루지 않고 넘어간 논리의 한 분
기를 찾아냈다. 명료한 언어와 명료한 디자인을 적용한다고
해서 법의 의미가 바뀌는 것은 아니라는 것이 그 프로젝트
의 신조였는데, 어찌된 노릇이었을까?

연쇄 효과

점점 높아지는 시각적 독해력과 소비자들의 문제의식과 협
력 기술이 연쇄효과를 일으키면서 디자인을 하나의 해법으
로 받아들이기에 완벽한 시기가 되었다. '모든 아이들에게
노트북을One Laptop Per Child' 재단의 이사인 MIT의 네그로폰
테 교수는 지구상에서 40억 명에게 인터넷은 여전히 소문일
뿐임을 일깨워주었지만,[117] 변화는 시작되었고 지금보다 희
망이 실현되기 좋은 상황은 없었다… 적어도, 그래 보인다.

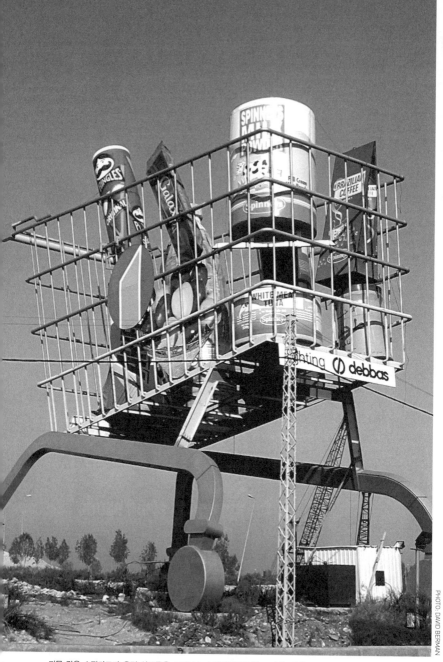

괴물 같은 쇼핑카트가 유명 상표들을 스피니스 슈퍼마켓으로 밀고 간다. 베이루트로 가는 고속도로 옆길

"나는 사람이 부유해질수록
더 정직해지는 것을 본 적이 없다."

토머스 제퍼슨(1743~1826)

9. 거짓말하는 법, 진실을 말하는 법

우리 사회의 법전은 문자로 이루어져 있다. 우리는 말로 이루어진 거짓말을 알아보도록 훈련받았다. 기본으로 하는 법전을 사용한다. 아무리 미묘하고 두루뭉술하게 빗댄 말이라도 정치가의 입에서 나온 것이라면 오래도록 사람들 입에 오르내리며 심하면 이력이 끝장나기도 한다.

그러나 시각적 독해력은 상대적으로 낮은 까닭에 교묘하게 꿴 이미지들이 하나의 시각적 거짓말을 만들어낸다는 사실은 그렇게 두드러지지 않는다. 어떤 문장을 이미지들로 만든다면 그 문장이 사실 그대로가 아니라 해도 비난받지 않을 가능성이 높다. 말로 한 거짓말은 명예훼손이나 사기 관련 법으로 처벌할 수 있지만, 교묘한 시각적인 거짓말은 그렇지 않은 경우가 많다. 그리고 너무나 많은 창조적 거짓말쟁이들이 유유히 자신의 일을 지속한다.

잘 만든 시각적 거짓말이 말로만 이루어진 거짓말보다 훨씬 힘이 셀 수 있는데, 왜냐면 이미지는 잠재의식을 자극하여 본능적인 반응을 일으키기 때문이다. 교묘한 이미지는 사람들에게 자기가 조종당

하고 있다는 것조차 느끼지 못하게 만들 수 있다.

사람은 실시간 패턴 인식에 능하다. 즉 우리의 뇌는 눈으로 입력된 정보를, 자기가 의식하기도 전에, 쉴 새 없이 편집한다. 우리 뇌에 장착된 스테디캠이 입력되는 정보를 우리가 그 과정을 인식하지 못한 상태에서도 끊임없이 편집하는 것이다. 이것을 직접 보고 싶다면, 어깨에 비디오카메라를 얹고 녹화 단추를 누른 뒤 스무 걸음을 걷는다. 실제로 녹화된 영상 속의 덜컹거리고 흔들거리는 모습이 자기가 생각한 부드러운 동작과 얼마나 다른지 비교해 보라. 그래서 거친 도로를 달리는 버스에서 책을 읽으면 멀미가 나는 것이다. 뇌 속의 스테디캠에 입력되는 정보가 과다하여 그만 끄라고 요구하는 것이다. 우리는 뇌 속에서 벌어지는 날 감각 자료가 광범위하게 처리되는 과정을 전혀 인식하지 못한다.

스팸메일을 처치하느라 발생하는 생산성 손실을 돈으로 환산하면 연간 수십억 달러에 이른다. 우리는 모두 스팸메일을 적극적으로 증오하는데, 왜냐면 그것을 의식하고 있기 때문이다. 스팸메일

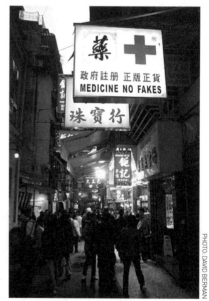

마카오 약국 간판의 적십자

은 그 무더기에서 빠져나오는 일이 짜증날 뿐만 아니라 우리가 집중해야 할 중요한 일에서 주의를 흐트러뜨린다. 하지만 우리의 무의식이 광고 스팸에 시달림으로써 발생하는 연간 손실은 얼마나 되겠는가? 원치 않는 과잉 정보가 불쾌감보다는 만성 스트레스, 목적 없는 쇼핑, 곁눈질 하는 습관을 유발하는 상황 말이다.

단 몇 백년 전의 문명을 상상해 보자. 그때는 며칠을 돌아다녀도 광고에 의해 생각이 중단되는 일은 없었을 것이다. 그러나 지금은 병실에 입원하거나 오지로 카누를 타러 가지 않는 한 하룻밤도 광고 없이 보내기 어렵다.

사람은 진화 과정에서 밀림에서 살아남기 위해 엄청난 양의 정보를 처리하고 자신이 이미 아는 것에 비추어 중요한 정보를 수집하는 능력을 갖추었다.

이것을 해보자. 다음 문장을 소리 내어 딱 한 번만 읽는다. 그러면서 F자가 몇 번 나오는지 센다. 준비 되었는가? 시작!

FEDEX FORMS ARE THE RESULT OF YEARS OF CUSTOMER FEEDBACK COMBINED WITH THE EXPERIENCE OF MANY DESIGNERS.

F자를 몇 번 세었는가?

여섯 번 다 세었다면, 영어가 당신의 모국어가 아닐 것이다. 로마자를 쓰는 문화권에서 성장하지 않은 사람이라면 세기가 더 쉬웠을

것이다. 이 문장을 어린이에게 보여준다면 대개는 당신보다 높은 점수를 받을 것이다.

문장을 읽는 것처럼 간단한 상황에서도 버젓이 있는 것을 보지 못하고 넘어가는데, 우리가 문화적, 경험적 필터 때문에 놓치는 것이 얼마나 많을지 생각해 보라. 그러니 우리가 스스로 생각하는 정보 처리 능력과 실제 처리 능력 사이의 빈틈을 이용해서 우리를 조종하기란 얼마나 쉽겠는가?

문장을 읽고 있다면 중간에 멈추고 생각할 수 있다. "이제 그만 읽고 싶다." 하지만 이미지의 집중공세에 노출된 상황이라면?

예를 들어 고속도로를 타고 가거나 인터넷을 돌아다니다 보면 시야에 수많은 시각 메시지가 들어온다. 광고판이든 배

PHOTO COURTESY CLEARWAY MINNESOTA

도움이 될까 방해가 될까? 캐나다 보건국 같으면 이 광고가 사람들에게 흡연을 연상시킨다고 말할 것이다.

너 광고든 우리가 무심코 주목해주기를 바라며 가는 길 곳곳에 맥락 없는 메시지를 의도적으로 던져두는 것이다. 영화 속에 배치된 상품이나, 실은 아침 식사용 시리얼이나 장난감을 파는 것이지만 게임으로 위장하여 어린이들을 현혹하는 인터넷 광고용 게임adver-game 같은 것은 더더욱 교묘하다. 우리에게 접근하는 모든 시각 정보를 사전에 걸러내는 것은 한마디로 불가능하다. 동시다발적으로 쏟아져 들어오는 수많은 정보 중에서 딱 하나에 집중하겠다고 마음을 먹더라도,

눈 깜박하는 순간이면 이미 그 이미지가 기억에 새겨져 있다. 게다가 그렇게 쏟아진 이미지의 너무 많은 부분이 편집되지 않은 채로 우리 잠재의식에 달라붙어 우리의 감정과 판단력에 무시무시한 힘을 행사한다.

산 속에서는, 아니 도로 표지판과 경고 표지판이 곳곳에 나타나는 고속도로에서라도, 이런 작용은 전부 생존에 도움이 된다. 왜냐면 그런 추가 입력 사항들이 전부 사실이어서 쓸모 있기 때문이다. 하지만 캐나다의 어린이와 십대 청소년에게 가장 인기 있는 웹사이트의 94퍼센터가 광고를 싣는다는 사실을 생각해야 한다.[118] 나는 우리 사회가 시각 독해력이 높아질수록 소비자의 선택을 기만적으로 조종하기 위한 과도한 시각 이미지의 남용을 거부할 것이라고 믿는다. 그런 날이 오기 전까지는, 디자이너들이 이런 고의적인 기만에 가담하는 것은 직업과 영혼을 스스로 갉아먹는 행위다.

나에게 좀 가볍게 살라고 말하는 사람들이 있다. 성인이라면 누구나 자기가 광고에 반응할 것인지 말 것인지 판단할 능력과 책임이 있다고. 솔직히 우리가 켈로그의 건포도 시리얼 한 상자에 건포도가 두 주걱씩 들어 있다고 믿을 만큼 멍청하다면, 속을 만하니 속는 거라고 단언하고 싶은 마음도 든다. 아닌 게 아니라, 만약 우리가 생각해야 할 다른 일이 없고 몸이 100퍼센트 완벽하게 건강하고 마음이 쉽사리 흔들리지 않고 스트레스 없이 산다면, 그리고 이런 광고들이 정직한 메시지를 담고 하나씩 차례차례 온다면, 마주치는 모든 광고

를 하나씩 찬찬히 살펴보자고 작정할 수도 있을 것이다. 그러나 산더미 같은 스팸메일을 삭제하는 일이 그렇듯이, 우리는 광고의 홍수에 지쳐 있으며, 그것이 광고의 의도이기도 하다.

소비자 영웅들, 기업 영웅들

피터 시몬스가 유럽 여행을 마치고 몬트리올로 돌아와 보니 문제가 기다리고 있었다. 서류함에 그가 운영하는 의류점 라매종 시몬스의 2008년 가을 청소년 여성복 신상품 카탈로그와 함께, 이 연령대의 소비자들을 끌기 위해 거식증의 위험을 불사하고라도 너무 마른 모델을 쓴다는 사실에 분노한 소비자들의 메시지 300통도 들어 있었다. 그에게 가장 큰 타격이 된 것은 폭식증을 앓던 자매가 자살했다는 한 여성의 이야기였다. 그 다음날 피터가 내게 이야기하기를 한 15분만에 카탈로그를 철회하기로 결정했다고 한다. 그는 괜히 나무만

홍은 알
나는 마빈 클라인스기와 함께 국제 우주정거장 로고 관련 프로젝트를 진행하면서 전 세계 디자이너들의 협력을 강조하는 그의 철학에서 같은 영향을 받았다. 마빈은 나이프라카에서 태어나고, 1972년에 디자인 사무소 펜타그램 런던을 공동 설립했다. 그는 1993년에 그 유명한 회사를 그만둔 뒤 뗌마크에서 작가이자 강사 겸 교육가로서 왕성하게 활동하면서 지난 15년 동안 전 세계 디자이너들에게 지구적 책임의 중요성을 역설해왔다. 클라인스기는 Icograda의 회장을 역임하면서 많은 공익 프로젝트에 관여해왔다. 이마는 가장 주목할 만한 프로젝트는 사회제지와 순집고 만든 '세상을 바꾸는 생각Ideas That Matter' 프로그램일 것이다. 사메지는 1999년 이래로 매년 100만 달러를 들여 공익 캠페인을 선정해서 이행해오고 있다.

더 낭비할 것이 아니라 이번 시즌에는 아예 카탈로그 없이 가겠다고 했다.

이것이야말로 일상생활의 이야기, 문제에 안주하지 않고 목소리를 내는 사람들과, 경제적인 손실을 감수하고 진심으로 반성을 실천하는 윤리적 사업가의 이야기이다. 그들에게는 앞으로 무엇이 달라질까? "우리는 우리 기업의 가치관을 잊고, 불필요한 폐해를 끼치고 있었습니다. 우리는 앞으로의 모델에 대한 체질량지수 정책을 세웠습니다. 우리는 고객들에게 실망감을 안겼습니다. 앞으로는 그런 일이 없을 겁니다." 우리에게는 더 많은 피터가 필요하다.

실시간 윤리

한번 상상해 보자. 당신은 프로 디자이너인데, 일로 인해서 발생한 윤리적 문제로 씨름하고 있다. 고객이 찾아와 말한다. "우리 창고에 부품이 잔뜩 쌓여 있어서 싸게 처분해야겠는데, 당신이 이런저런 식으로 속임수를 좀 써서 재고를 싹 치워줬으면 좋겠다. 되도록이면 빨리." 속임수 말고도 좋은 방법은 있게 마련이다. 당사자와 제3자에게 바람직한 결과를 가져다줄 창조적이고도 윤리적인 해결책은 찾아보면 대개는 나온다.

당사자라면 직접 구매자와 판매자들_{주문을 의뢰한 고객, 디자인 회사, 그 고객의 고객}이다. 거래 제3자_{외부효과 기억하시는가?}는 직업, 사회, 환경이다.

업무에서 발생하는 문제에 윤리적이고 지속가능하며 전략적으로 대

응하는 것이 좋은 디자인이다. 당신은 그 부품 제조사로 돌아가 이렇게 말할 수 있을 것이다. "우리가 이런 하얀 [실은 그렇게 하얗지 않은] 거짓말을 해서 물건을 팔 수도 있겠지만 장기적으로 보면 사실을 얘기하고 물건을 팔 때 더 큰 이익을 낼 수 있을 것입니다. 뿐만 아니라 우리는 고객님의 회사만이 아니라 우리 회사와 우리 사회, 나아가 지구의 환경에까지 기여할 장기적으로 지속가능한 해법을 디자인할 수 있습니다." 우리가 목표 소비자들에게 판촉할 적절한 방법을 찾지 못한다면, 아마도 목표 대상을 잘못 잡은 것일 수도 있다. 그리고 적절한 소비자 대상을 찾을 수 없다면, 제품의 디자인을 다시 해야 한다는 뜻이다.

정치에서는 당선되면 사회를 어떻게 개선하겠다는 설득력 있는 대안을 제시하는 것보다 상대방을 비방하는 것이 승리하기 더 쉬운 방법일 수도 있지만, 그렇다고 그것이 옳은 방법이 되는 것은 아니다. 이전투구식 선거전은 유권자들과 민주 사회 전체로부터 합리적인 선택의 기회를 빼앗는 행위이다. 이와 마찬가지로, 제품의 사소한 특징만 부각시키는 것은 소비자가 적절한 정보를 미처 취하지 못하여 훌륭한 물건이 꼭 필요한 사람의 손에 들어갈 기회를 박탈하는 행위가 될 수 있다.

맞다. 조금 더 머리를 싸매고 생각해야 할 것이다. 창조적으로 사고해야만 하는 상황에서 더 많은 혁신이 만들어지는 것은 결코 우연이 아니다.

맞다. 전략에 더 많은 시간을 투자해야 한다는 뜻이다. 문제 없다. 나는 아직껏 전략에 너무 많은 시간을 투자해서 망가졌다는 디자인 프로젝트를 본 적이 없다. 그런 시간은 반드시 나중에 절약되는 시간

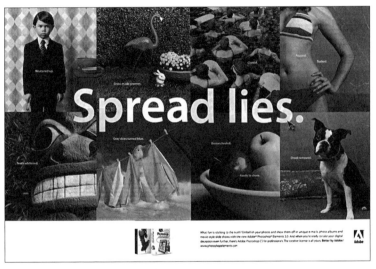

"거짓말을 퍼뜨리세요." 스스로를 조롱하는 어도비의 광고 문구.
'포토샵'은 흔히 쓰이는 일반 동사가 되었다.

으로 벌충이 되며, 물론 결과도 더 좋게 나온다. 고객이 "전략은 이미 세워졌으니 당신들은 와서 제작만 하시오" 하고 나온다면, 역으로 고객과의 전략 회의를 제안하고 거기서 당신의 의견을 제시하라.

논의와 공방이 끝나면, 당신은 고객에게 그저 "좋습니다. 당신이 세워놓은 계획 안에서 주어진 역할을 하게 되어 기쁩니다" 하고 순순히 응하는 사람보다 훨씬 더 유용한 존재가 되어 있을 것이다. 아니라고 말하는 대신 더 발전된 내용으로 예, 하자는 것이다. 고객에게

그런 방식으로 서비스한다면, 시간이 지나면 눈앞의 이익만 챙기는 믿지 못할 고객들은 사라지고 당신이 정말로 원하는 고객들은 끝까지 남을 것이다.

"하지만 그랬다가는…"

고용주가 당신에게 윤리적으로 거북한 일을 맡긴다고 해서 직장을 그만둘 필요는 없다. 다른 프로젝트를 하게 해달라고 정중하게 요청할 수 있다. 불편한 것이 선거 후보든 메시지든 상품이든, 디자이너에게는 자신의 도덕 원칙에 위배되는 임무를 거절할 선택권과 용기가 있어야 한다. 자영업자든 디자인 회사 직원이든 마찬가지다. 윤리강령 같은 것에 서명해두면 아니오라고 말하기가 아주 쉬울 것이다. "제가 도와드리면 좋겠지만 저의 직업윤리강령에 어긋날 것 같습니다. 물론 자격증을 잃어서는 안 되고요. 이해해주시리라 믿습니다."

내가 운영하는 회사의 디자이너들은 언제든 충분한 이유를 제시하고 주어진 일을 사양할 수 있다. 예를 들어, 우리 회사가 어떤 정치 프로젝트를 하게 되었는데, 그 프로젝트의 목표가 자신의 정치적 신념에 위배되는 디자이너가 있다면 그 프로젝트를 거절할 수 있다. 디자이너를 고용한 사람이라면, 이런 선택권을 인적 자원 관리 정책으로 정해두라… 문제가 발생하기 전에.

결국 자신의 고객혹은 상관이 바로 자신에게 걸맞은 상대인 셈이다.

"디자인은 문화를 창조한다. 문화는 가치관을
형성한다. 가치관은 미래를 결정한다. 그러므로
디자인은 우리 자녀들이 살게 될 세계에 책임이 있다."

로버트 L. 피터스

COURTESY RUSSELL BELL AND WALLPAPER

디자이너
윌리엄 워런, 영국

작품
한 사람의 생애 끝까지 가도록 디자인된 견고한 합판 장식장. 그리하여 시간이 다하면, 장을 해체해서 관으로 조립한다. 이 변신을 설명해주는 동판은 뒤집어서 중요 일자를 새겨넣을 수도 있다. 워런의 설명에 따르면 "한마디로, 미래에 관으로 쓸 수 있는 장식장이다. 사람은 누구나 언젠가 다 죽을 것이고, 모두에게는 관이 필요하다. 그러니 자기 관은 자기가 오랜 세월 소유하고 아꼈던 물건으로 만들어 가뜩이나 슬프고 힘든 가족들에게 관까지 고르는 [그리고 지불하는] 일을 덜어주면 좋지 않겠나?"

배경
워런은 런던에서 가구와 각종 상품 디자인 스튜디오를 운영한다. 그는 '인생 장식장'을 직접 제작하여 판매하며(350파운드), 하비타트, 퍼브스&퍼브스, 일본의 트리코 같은 디자인 제조회사 일도 한다.

Figure 1 Figure 2 Figure 3

Figure 4 Figure 5 Figure 6

윌리엄 워런의 '인생 장식장' : 끝까지 재활용

"쓰레기는 디자인 결함이다."

케이트 크렙스

10. 어떻게 좋은 일을 하느냐가 우리가 좋은 일을 하는 방법이어야 한다

나는 우리의 환경을 보존하여 미래 세대들이 우리만큼 손쉽게 필요를 충족할 수 있게 하는 것이 더 나은 문명을 디자인하는 데 가장 큰 숙제임을 강력히 주장해왔다. 지금까지는 우리의 최종 결과물이 지구의 지속가능성에 어떤 영향을 미칠지를 논의했다. 하지만 과정도 생산품만큼 영향을 미친다. 특히나 창조적인 산업에서는 과정이 결과물에 영향을 미치는데, 왜냐면 우리가 일하는 방식이 창조 과정에 영향을 미치기 때문이다.

조금 심오하게 옮겨볼까? 만약 디자이너가 당신이 누구인지를 말해준다면, 당신이 만드는 것은 당신이 어떻게 생각하느냐를 보여준다.

우리의 창조 능력이 우리를 고객의

PHOTO: DAVID BERMAN

랜드필은 무슨 일인가 일어나기를 기다리고 있다.
매립 쓰레기 대기물

눈에 혁신가로 보이게 만든다. 공정에 관한 한 우리가 여론 선도자다. 그러니 다음에 고객 보고회 때 쓰고 버리는 볼펜을 꺼낸다면 이 문제를 생각하라. 볼펜이 제2차 세계대전 직후 시장에 나왔을 때는

한 자루 가격이 쓰고 버리기 힘든 120달러였다오늘날 달러 가치로. 하지만 지금은 오늘이 끝나기 전에 1천4백만 자루 이상의 빅BIC 볼펜이 오대륙에 팔려 나갈 것이다.[119] 대략 지구상의 모든 사람이 1년에 한 자루씩 사는 셈이다. 그것도 빅 볼펜만 봤을 때 얘기다. 중국은 이런 볼펜을 매년 10억 달러어치 이상을 수출한다그리고 2008년에 중국은 이 상품의 세계 최대 소비국이 되었다.[120] 다 쓴 볼펜들은 어디로 가는가? 쓰레기 매립지로 간다. 그리고 거기서 분해되는 데 200년에서 400년이 걸린다. 사람 손에 사용되는 시간은 6개월에서 12개월인데.

거기서 끝이 아니다. BIC사는 유해성 생산 공정 폐기물의 13퍼센트와 비유해성 생산 공정 폐기물의 29퍼센트도 쓰레기 매립지로 간다고 밝혔다.[121] 우리가 소비하는 상품은 소비 빙산의 일각일 뿐이다. 우리 손에 들려 있는 물건은 보통 제조 과정에서 소비된 재료의 10퍼센트밖에 되지 않는다는 뜻이다.[122]

그러니 재활용이 도움이 되기는 하지만 쓰레기 매립지를 피하는 것이 아니라 연기하는 것일 뿐이다. 우리가 재활용만 해결책으로 여긴다면 허구한 날 저지방 감자칩이나 무설탕 탄산음료를 먹으면서 그것만 하면 건강해질 것이라고 믿는 소비자가 될 수밖에 없다.

그러니 받아 적으라. 다음번 보고회에서는 쓰고 버리는 것이 아닌 멋진 펜으로 더 좋은 인상을 남기도록 하라. 쓰는 이의 개성과 취향을 보여줄 파커 심 교체용 펜은 품질 보증 기간이 50년이다. 그러나 내가 제일 좋아하는 것은 피셔 스페이스 펜이다. 작고 우아한 것이 물 속에서도 쓸 수 있다니!

별것도 아닌 펜 한 자루 갖고 얘기가 꽤나 복잡하고 무거운 것 같은데, 그게 요점이다. 직업이 직업이니만큼 우리는 어떤 물건이라도 그냥 넘기지 않고 그 선택에 담긴 의미를 숙고해야 한다.

so... I need a refillable Sharpie? yup.

> 그러니까… 나한테 심을 교체해 쓰는 샤피(이 책의 표지 모델─옮긴이)가 필요하다고? 아무렴.

제2의 천성: 지속가능한 디자인 실천

우리는 구체적인 작업종이 없는 교정 작업 등에서 지속가능한 디자인을 실천해야 할 뿐만 아니라 어떤 사무실에서든 응용할 수 있는 녹색 업무 처리 절차종이 없는 명세서 등도 고민해야 한다.

인쇄업은 지구에 쓰레기를 세 번째로 많이 버리는 산업이다. 게다가 우편물의 절반 가까이가 개봉도 되지 않은 채 쓰레기통에 버려진다.

지속가능한 디자인 실천 방안은 아주 빠르게 그리고 긍정적으로 변화하고 있다. 이렇게 움직이는 과녁을 설명하겠다고 종이에다 식물성 잉크를 들여가며 책으로 쓴다는 것은 현명하지 못한 행동이다. 게다가 '폐기물 마일폐기물이 재활용되기까지 이동하는 거리와 탄소 배출량─옮긴이'까지 따지자면… 대신 이번 장 끝 부분에 소개한 온라인 링크를 타고 가보면 구체적인 실천 사례의 일부를 볼 수 있을 것이다.

> "개구리는 자기가 사는 못의 물을
> 다 마셔 없애지 않는다."
>
> 불교 경구

변하지 않는 것은 다음 세 가지 복음이다.

■ 지속가능한 디자인 실천은, 익숙해지고 나면, 지금 당신이 하는 것보다 시간이 더 들지 않는다.

■ 지속가능한 디자인은, 모든 것을 고려해 보면, 당신과 고객 모두의 돈을 절약해 줄 것이다.

■ 한꺼번에 다 하려 들지 말라. 다음 프로젝트에 한 가지를 실천한다. 그래서 능숙해지면 그다음 프로젝트에 다른 것을 실천하고,

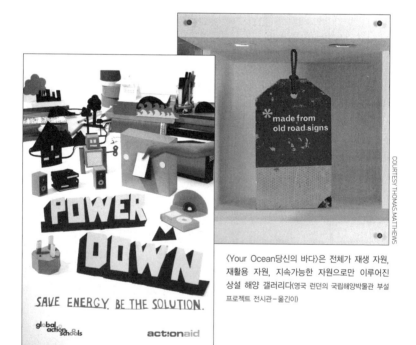

〈Your Ocean당신의 바다〉은 전체가 재생 자원, 재활용 자원, 지속가능한 자원으로만 이루어진 상설 해양 갤러리다(영국 런던의 국립해양박물관 부설 프로젝트 전시관—옮긴이)

COURTESY THOMAS MATTHEWS

영국 초등학교의 기후변화 홍보 포스터

계속 그런 식으로 한다. 이왕 질렸을 테니, 넷째 진리도 소개하련다. 지속

가능한 디자인의 실천이 머잖아 표준이 될 것이다. 지금 배워두지 않으면 뒤처질 것

이다.

예를 들면 이런 것을 다음 계획에 시도해볼 수 있을 것이

다. 프로젝트 전체를 탄소중립탄소를 배출하는 양만큼 그에 상응하는 조치

를 취해 실질 배출량을 0으로 만든다는 뜻―옮긴이으로 하기 위한 비용을 충

당할 항목 옵션을 포함시키는 것이다더 좋은 것은, 아예 디자인 단계부

터 탄소 배출을 줄이는 것이 되겠지만.

지속가능한 디자인의 구체적인 실천 방안을 아직 알지 못

한다면, 찾아서 배우라.

가장 중요한 것은 디자이너들이, 다른 업종도 마찬가지겠

지만, 3대 기본 요소, 즉 사람, 지구, 이익을 중심축으로 하

는 결산 기법을 숙지하는 것이다. 지금은 이것이 총비용회

계에서 주로 사용하는 방식이 되었는데, 재무 성과만 평가

하던 전통적인 회계보고를 기업이 사회와 환경에 기여한 성

과까지 포함하는 방식으로 확대한 것이다. 앞으로 우리는

이 3대 기본 요소를 사업 계획서에 넣어야 할 뿐만 아니라

매 프로젝트의 성공도 이를 평가하여 측정해야 할 것이다.

지속가능한 실천에 대해 배운 뒤에는 그런 아이디어를 모

든 프로젝트와 공정에 주입함으로써 제2의 천성으로 몸에

야 후워크 한 디자인 회의에서 지속가능한 디자인에 관한 기조연설을 맡은 런던의 디자인 회사 thomas.matthews의 사피 토마스와 행사 전날 저녁을 먹다가 두 가지 사실을 발견했다. 우리 두 사람 다 누군가들의 시민운동으로거는 사실, 그리고 회의 행사장을 위한 비행기 여행에 소요되는 막대한 경비 때문에 양심의 가책을 느껴 지속가능한 원칙을 도대 체 어떻게 실천해야 할지 갈피를 못 잡고 있다는 사실. 그녀는 회의 때문에 크리스티브 전날 저녁을 심란해했다. 소피와 크리스티브 매튜스는 지속가능한 디자인 전문 회사를 함께 운영하고 있다. 소피에게 우리가 여행에 소요되는 막대한 경비 때문에 양심의 가책을 느낀다고 털어놓자, 그녀가 현재 진행 중인 일을 세상 에 내놓는 일에 참여해달라는 제안을 받아들였다. 당시의 조짐으로 볼 때, 재생, 재활용이었지만, 점차 이제는 규모가 커지고 상황을 다룩 심각해졌다. 그녀의 현재 지속가능 디자인은 런던 디자인 축제London Design Festival 때 지속가능 때 전시하는 어떤 디자인 대회에서도 얼 수 있는 형태로 구성된다.

배게 하라.

자신의 환경을 재사용이 가능하고 잘 디자인된, 지속가능한 물건과 공정으로 둘러싸기 위해 노력하라.

어떻게 해야 하는지 요령을 터득했다면 그 요령과 습관을 직접 실천을 통해 퍼뜨리기 위해 노력할 것이며, 어쩌면 자신의 지역에서 어디까지 받아들여질지 모험을 해볼 수도 있겠다.

*www.davidberman.com/dogood*에서 지금 당장 응용할 수 있는 지속가능한 실천 모델을 개발하는 디자인 공동체의 늘푸른 자원과 단체의 목록을 확인할 수 있다.

지속가능한 디자인을 얻기 위한 여덟 가지 비결

1

프로젝트를 시작할 때면 우선 전략을 작성하되,
평가가 가능한 목표에는 '3대 기본 축'을 포함시켜라.

2

디자이너를 (가능하다면 자격증 있는 사람으로) 선택하라.
사회적 책임과 최소의 공익적 기준을 실천한 디자이너,
새로운 경향을 지속적으로 알려줄 수 있는 디자이너로.

3

지속적으로 사용할 수 있는 디자인의 상품을 계획하라
(신속한 전달이 중요한 내용이라면 전자공학적 배포를 고려한다).

4

이미 있는 것을 재사용하거나 재사용할 수 있는 결과물이 나올 수 있는
(아니면 적어도 재활용할 수 있는) 친환경 재료로 시작하는 해법을 고려하라.

5

탄소 배출을 피할 수 없는 프로젝트라면 반드시 보완책을 마련하라.

6

당신의 자녀나 가까운 친구들에게 만들어주었을 때
마음이 편안할 것이라고 확신할 수 없는 물건이라면, 다시 디자인하라.

7

자신이 개발한 훌륭한 공정을 세상에 알려라.
모범을 보이며, 그에 합당한 인정을 받으라.

8

좋은 디자인만 하지 말고, 좋은 일을 하라.

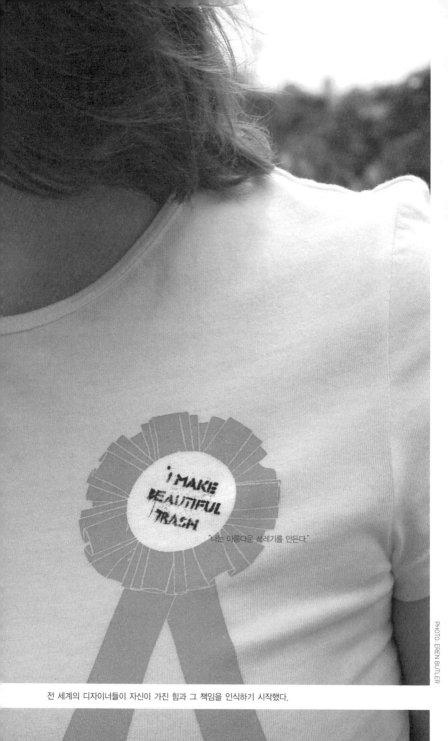

I MAKE BEAUTIFUL TRASH

"나는 아름다운 쓰레기를 만든다."

전 세계의 디자이너들이 자신이 가진 힘과 그 책임을 인식하기 시작했다.

> "생각이 군대보다 힘세다. 원칙이 기병보다
> 전차보다 더 많이 승리를 거두었다."

윌리엄 밀러 팩스톤(1824-1904)

11. 직업적 기후 변화

이 책 곳곳에 디자인계에서 세계의 변화에 기여하고 있는 개인들 이

야기를 소개했다. 당신도 하지 않겠는가?

당신이 우리 세계에 어떤 특별한 흔적을 남기지 못할 이유는 없다.

그저 하겠다고 마음만 먹으면 되는 일이다. 역사상 가장 위대한 디자

이너일 필요는 없다. 나도 일류는 아니며, 이 책에서 내가 칭송한 사

람들 대부분도 마찬가지다 친구

들, 미안해이!

아인슈타인의 뇌는 보통 사
람들보다 조금 컸을지 모르겠
고 마이클 조던은 확실히 키
가 컸다. 하지만 세계에 특별
한 유산을 남긴 사람들 대부
분은 우리와 같은 사람들이
특별한 일을 하겠다고 결단한
것뿐이다. 특별하게 행동하기

PHOTO. DAVID BERMAN

뉴욕 현대미술관 전시 작품.
마이클 레이코위츠의 〈paraSITE〉. 이동식 노숙자 보호
막. 폐기물로 제작했으며, 인근 건물의 통풍구에서 나오
는 바람으로 부풀린다.

위해 무슨 청신호나 허가 같은 것이 있어야겠다면, 내가 이 자리를 빌려 당신에게 특별해질 것을 허가하는 바이다.

디자인계에서는 또한 조직적으로 변화를 추구하는 흐름이 일어나고 있다. 그렇다. 항상 시작은 한 사람이다. 이번 장에서는 전 세계적으로 좋은 일 실천이 힘을 얻어가는 가운데 디자이너 그룹들이 어떤 희망을 성취해 가는가를 보여주고자 한다.

중요한 일 먼저

디자이너들의 재능은 물건 파는 것 이상의 것을 지향해야 한다는 발

부록 A에서 전문을 읽을 수 있다.

A manifesto

We, the undersigned, are graphic designers, photographers and students who have been brought up in a world in which the techniques and apparatus of advertising have persistently been presented to us as the most lucrative, effective and desirable means of using our talents. We have been bombarded with publications devoted to this belief, applauding the work of those who have flogged their skill and imagination to sell such things as:

cat food, stomach powders, detergent, hair restorer, striped toothpaste, aftershave lotion, beforeshave lotion, slimming diets, fattening diets, deodorants, fizzy water, cigarettes, roll-ons, pull-ons and slip-ons.

By far the greatest time and effort of those working in the advertising industry are wasted on these trivial purposes, which contribute little or nothing to our national prosperity.

In common with an increasing number of the general public, we have reached a saturation point at which the high pitched scream of consumer selling is no more than sheer noise. We think that there are other things more worth using our skill and experience on. There are signs for streets and buildings, books and periodicals, catalogues, instructional manuals, industrial photography, educational aids, films, television features, scientific and industrial publications and all the other media through which we promote our trade, our education, our culture and our greater awareness of the world.

We do not advocate the abolition of high pressure consumer advertising: this is not feasible. Nor do we want to take any of the fun out of life. But we are proposing a reversal of priorities in favour of the more useful and more lasting forms of communication. We hope that our

society will tire of gimmick merchants, status salesmen and hidden persuaders, and that the prior call on our skills will be for worthwhile purposes. With this in mind, we propose to share our experience and opinions, and to make them available to colleagues, students and others who may be interested.

Edward Wright
Geoffrey White
William Slack
Caroline Rawience
Ian McLaren
Sam Lambert
Ivor Kamlish
Gerald Jones
Bernard Higton
Brian Grimbly
John Garner
Ken Garland
Anthony Froshaug
Robin Fior
Germano Facetti
Ivan Dodd
Harriet Crowder
Anthony Clift
Gerry Cinamon
Robert Chapman
Ray Carpenter
Ken Briggs

Published by Ken Garland, 13 Oakley Sq, N.W.1
Printed by Goodwin Press Ltd. London N4

COURTESY KEN GARLAND

상은 새로운 것이 아니다. 1964년에 켄 갈런드가 런던에서 의식 있는 디자이너 22명이 서명한 〈중요한 일 먼저Fisrt Things First〉 선언문을 발표했다.

2005년에 런던 시내를 구경할 때였는데, 켄의 아내 완다가 런던 시청이었던 건물이 맥도날드로 바뀐 곳을 보여주었다. 가난한 나라들만 고유한 문화를 다른 것으로 갈아치우는 위험에 노출돼 있는 것이 아님을 그때 알았다.

나에게는 켄이 평범한 동시에 비범한 디자이너의 좋은 예다. 그날 저녁, 켄은 캠든에 있는 자택 겸 작업실에서 차를 대접하면서 이 일이 재미를 포기하자는 뜻은 아니었다고, 그저 우리가 가진 기술을 훨씬 고결한 방식으로 쓸 수 있을 것이라는 생각이었다고 회상했다.

부록 B에서 캐나다 강령의 주요 항목을 읽을 수 있다.

단결한 디자이너들, 책임을 실천하는 디자이너들

1983년에 디자인계의 세계 단체들Icograda, IFI, icsid[123]이 연대하여 "디자이너에게는 생태와 자연 환경에 이로운 행동을 할 직업적 책임이 있음을 받아들인다"고 선언했다.

2000년에 캐나다그래픽디자이너협회는 전 세계의 많은 문서에서 용기를 얻어 진보적인 전국 윤리강령을 채택했다. 나는 우리가 채택

한 강령이 우리가 이미 알고 있는 어떤 직업윤리보다도 진보했다는 사실에 자부심을 느낀다. 강령은 직업의식에는 사회와 환경에 대한 책임을 다하겠다는 약속도 포함됨을 분명히 했다.

세계 커뮤니케이션 디자인 분야 단체들의 협의체인 Icograda는 행동 규범을 확립하고자 하는 다른 나라의 디자인 협회에 캐나다 모델을 모범으로 소개한다.

2005년에 세계에서 가장 큰 전국적 디자이너 협회인 AIGA는 직업윤리 규정을 재공포할 때 우리 강령의 언어 표현을 채용했으며, 2008년에는 중국에서 디자인 교육에 사용하기 위해 중국어로 번역했다. 또한 같은 해 노르웨이에서는 처음으로 자국의 그래픽디자이너와 삽화작가 윤리 규범을 만들면서 캐나다의 강령을 토대로 삼았다.

그런가 하면 우크라이나에서 오스트레일리아, 이스라엘에서 브라질까지, 세계 많은 나라의 디자인 협회들이 환경과 사회적인 책임을 윤리 규범에 포함시키고 있다.

그래픽디자이너 자격증

나의 고향인 캐나다 온타리오 주에서는 1996년부터 그래픽디자이너가 되려면 자격증을 받아야 한다. 토론토의 디자이너 앨버트 응, 한 사람이 혼신을 바쳐 힘쓴 결과라고 해도 과언이 아니다. '공식 등록 그래픽디자이너' 'R.G.D.' 혹은 'Registered Graphic Designer' 는 '공인 간호사' 나 '의사', '변호사' 처럼 현재 법으로 보호받는 직함이다. 이렇게 된 것이 아

메리카 대륙에서는 최초, 세계에서는 두 번째다.

이 직함을 받기 위해서는 시험에 합격해야 하는데, 시험의 4분의 1이 직업적 행동 기준에 대한 지식을 평가하는 문항에 할애된다. 캐나다의 디자이너들은 이 자격증을 받기 위해 열심히 공부한 사람들이다. 온타리오 주의 디자인 학교들은 학생들이 졸업하면 이 시험에 통과할 수 있도록 교과 과정을 조정했다.

나는 이 협회의 초대 선출 회장으로서 디자이너들이 사회와 환경 문제에 기여하게 하는 세칙을 제정하는 데 공을 들였다. 〈디자이너 윤리 준칙Rules of Professional Conduct〉은 온타리오 주법이 정하는 자격증과도 연결되어 있다. 말하자면, 디자이너는 민원이 발생한 경우 고충처리 절차를 거쳐 직함을 잃을 수 있다는 뜻이다.

자격증은 예외를 인정하지 않는 선한 강제력이다. 이 제도는 디자인을 못하게 하려는 것이 아니다. 창조적인 능력을 제한하려는 것도 아니다. 다만 오늘날 사회가 디자이너에게 부여한

PHOTO: CYNTHIA HOFFOS

REGISTERED GRAPHIC DESIGNER
R.G.D.
ON 0289
Province of Ontario

1980년대에 디자이너 캐런 블럼코드 태니스 대쳐 로고위 수퍼마켓 체인의 포정치 디자인 같은 일을 하면서 린덴에서 판히 살고 있었다. 그러던 중 유독 물질로 만든 기체 과일을 자연 과일로 속여 사진 찍는 일을 맡았을 때 직업적 회의기에 자기가 할 하고 있는 것인가 하는 의문이 들었다. 그리하여 1991년에 멘마크 북부의 섬 질란드에서 환경 기준 농가에서 조가 지붕 농가의 재료, 혁신, 지속가능성을 위한 국제센터 International Centre for Creativity, Innovation and Sustainability를 설립했다. 그녀는 ICIS에서 많은 나라의 전문가들이 여러 분야를 넘나드는 강의, 토론, 논쟁, 그룹 작업을 이끄는 마스터클래스 시스템을 만들었다. 나는 2003년에 한 마스터클래스를 이끄는 특권을 누렸다. 그때 만났던 덴마크의 젊은 디자이너 그룹은 덴마크의 차세대 디자인 선업을 이끌어갈 면면의 태세를 갖춘 듯했다.

근본적인 역할을 받아들이자는 것이다. 이는 중요한 시각적 메시지 만드는 일을 그저 아무한테나 맡겨서는 안 된다는 사회적 인식을 확립하기 위해서도 크나큰 진전이다.

자격증이 디자인 구매자에게 일류 디자이너를 보장해주지는 않는다. 다만 최소한의 기준은 지켜질 것이다. 업무 수행 절차, 교육, 기술, 윤리 규범에 관한 한 최소한의 기준은 확고하게 지키는 디자이너를 구할 수 있다는 이야기다. 자격증은 기만적 설득과 착취를 선전하는 디자인이 사회에 입힐 피해를 막아줄 것이다. 건축가 자격증이 우리가 사는 건물이 무너지는 것을 막아줄 수 있는 것과 같은 이치다.

온타리오 주만 그런 것은 아니다. 스위스에서도 그래픽디자인 자격증 형태의 제도를 시행하며, 2008년에는 노르웨이도 자체적인 그래픽디자이너 자격증 제도를 만들었다. 캐나다에서도 온타리오 이외 지역의 디자이너들이 이 제도를 다른 주에도 정착시키기 위해 노력하고 있다.

나는 자격증 제도에 관해 미국, 헝가리, 체코, 콜롬비아에서 강연한 바 있는데, 왜냐면 자격증이 해법의 일부가 될 것이라고 굳게 믿기 때문이다. 당신이 사는 지역에서도 이 제도를 도입하기 위해 도움이 필요하다면, 우리가 함께 해낼 수 있을 것이다.

국제적 운동

주요 디자인 부문그래픽디자인, 산업디자인, 실내디자인의 국제단체들이 1999년

에 일본 디자이너 에쿠안 겐지의 제안을 살려 지구를 위한 사회적 책
임에 헌신할 연합 단체 '세계를 위한 디자인Design for the World'을 바르
셀로나디자인센터와 연대하여 결성했다. 이런 발상이다. 구조 전선
에서 일하는 NGO들유엔 난민고등판무관사무소, 국제적십자사, 국경없는 의사회 등을 만
나 아주 큰 어려움을 겪는 이들을 돕기 위해서 디자인이 어떻게 해야
하는지 정하는 것이다. 그러고는 자원한 디자이너들로 조를 짜고 사
회적 책임을 이행하기로 결정한 기업으로부터 재정 지원을 받는다.
이 운동이 그 잠재력을 다 발휘하기까지
는 아직 갈 길이 멀다.

콜롬비아에서는 디자이너 자격증 제도를 도입하기 위해
학생들이 자발적으로 활동하고 있다.

디자인 행사

디자이너들은 대중에게 디자인이란
장식이 아니라 전략임을 가르쳐야 한
다. 하지만 디자인계가 전략의 결과
와 지속가능성보다는 창조성을 높이
평가하는 디자인 대회나 디자인 상
에 매여 있는 까닭에 그런 시도는
늘 무위로 돌아간다.

노바스코샤에서 열린 캐나다 그

PHOTO: DAVID BERMAN

WWW.CORFIVALLE.COM.CO

PHOTO: DAVID BERMAN

다시 생각하기: 홍콩 디자인센터는 사회적 책임을 주제로 한 디자인 주간을 개최하면서 면 가방에 명확한 메시지를 담았다. 태양의 서커스가 사용한 텐트를 잘라 공연한 지역의 노동력으로 가방을 제작했다.

래픽디자이너협회의 이사회 도중에 조금 따분해진 빅토리아 출신 페기 케이디와 나는 난상토론을 시작했다. 최고의 창조성이나 전문 기술이 아니라 지역 사회에 가장 도움이 되는 결과에 상을 주는 디자인 대회는 어떨까? 내가 아는 페기는 행동하는 사람이었다. 1년 이내에 캐나다 그래픽디자이너협회 빅토리아 지부에서 '디자인은 사회를 생각한다Design Cares' 대회를 조직했다. 나는 개회사를 하러 갔다가 문을 여는 순간 전시실 분위기에 압도되고 말았다. 브리티시

PHOTOS: DAVID BERMAN

'디자인은 사회를 생각한다' 홍콩 전시회

'불평등은 중요한 문제다' 베이징 전시회

콜럼비아 주 빅토리아 시의 언론 매체들과 시민들이 전시실을 하나하나 돌며 디자인이 지역 사회에서, 병원에, 거리에, 바다와 하늘에, 어떤 좋은 일을 할 수 있는지, 감상에 몰두하고 있었다. 디자인은 중요한 일이었다. 더 말해 무엇하리. 이 행사는 엄청난 인기를 끈 나머지 세계 4대륙을 도는 순회 전시회로 발전했다.

사회를 생각하는 또 하나의 디자인 사례로, 이 세계에서 인간으로 살아가기 위한 조건에서 얼마나 큰 불균형이 존재하는지를 보여주는 '불평등은 중요한 문제다Inequality Matters'라는 거대한 포스터를 꼽을 수 있다. AIGA의 의뢰로 톰 가이스머가 디자인한 이 시리즈는 원래 2005년 세계정상회의세계에서 가장 많은 지도자들이 모이는 행사의 홍보 포스터로 제작되었다.

Icograda는 솔선수범하여 디자이너들에게 도움을 주고자 한다. 최근 그린 행사를 위한 세계 정책을 개발했다.

모두를 위한 디자인

"좋은 디자인은 쓰게 만들고, 나쁜 디자인은 못쓰게 만든다." 2004년 EIDD 스톡홀름 선언은 이렇게 공표한다. EIDD-'유럽 전체를 위한 디자인'은 20개국에 지부를 두고 있으며 디자인이 삶의 질을 개선하면서 아무도 소외시키지 않을 방법을 모색하는 데 전념하고 있다. EIDD의 회장인 스웨덴의 핀 페트렌은 '접근성 있다' 정도로는 충분하지 않다고 설명한다. 이 표현은 그저 모든 사람이 재료를 이용

할 수 있는 상태를 말할 뿐이라는 뜻이다. EIDD는 디자인은 최소한 연령, 문화, 능력과 상관없이 모든 사람에게 동등하게 오감의 자극과 편리함을 경험할 수 있게 해주어야 한다고 주장한다. 그들은 이를 설득하기 위해 모든 단위와 규모의 정부, 전문가, 기업을 만난다.

진정으로 모든 이를 포괄하는 디자인은 하나의 도덕적 당위로 끝나는 것이 아니다. 우리 대부분은 살면서 언젠가는 중대한 장애를 얻게 된다. 정보 기술에서 포장업에 관광까지, 모두를 위한 디자인은 그저 친절의 실천이 아닌, 장사가 되는 일이다.

> "모든 사람은 자신이 속한 지역의 문화생활에 자유로이
> 참여하며 예술을 향유하고 과학의 진보와 그 혜택을
> 누릴 권리를 가진다." 〈세계인권선언〉 제27조 1항. 1948년.

앞서 언급했듯이, 인터넷의 발전 과정에서 '접근성'은 상당히 일찍부터 하나의 동력으로 인식되었다. 웹의 창시자 팀 버너스-리의 주도로 MIT에서 출범한 월드와이드웹 컨소시엄은 최근2008년 12월 웹 컨텐츠 접근성 지침 2.0을 발표했다. 접근성은 인터넷이 장애가 있는 전 세계 수많은 사람들을 얼마나 자유롭게 해주는지가 확인되면서 1990년대 이래로 웹 기술에서 가장 중요한 요소로 자리잡아 왔다.

모든 사람을 위한 웹 접근성 구현에서 캐나다 연방정부는 속도와 깊이, 두 방면에서 모두 세계의 모범이 되고 있다. 내가 이 일에 참여했

다는 사실에 큰 자부심을 느끼고 있다. 간단히 말하자면, 연방정부의 웹사이트에는 장애와 어려움을 겪는 사람들이 이용할 수 없는 웹페이지를 허용하지 않는 것이다. 이 정책은 2002년부터 시행되고 있다.

중요한 일 다음 일

디자인 비평가 막스 브륀스마는 내용과 형식의 경계를 이어준다는 점에서 작가와 디자이너가 동족이라고 믿는다. "디자이너는 문화 중개인"이라고 브륀스마는 토리노 디자인 주간 중 한밤에 그랍파를 마시며 내게 말했다. 나는 그가 평생 해온 디자인 저술 가운데 가장 자랑하고 싶은 것은 무엇인지 물었다. 그는 의심할 바 없이 「Eye」 잡지 편집자로 있을 때 〈중요한 일 먼저〉 선언문 발표를 위해 칼리 라슨, 릭 포이너와 함께 작업한 일이라고 답했다. 그는 9년이 지난 지금까지도 〈중요한 일 먼저 2000〉에 관련한 이메일을 자주 받는다. 「애드버스터」 잡지가 2000년 판 〈중요한 일 먼저〉 선언문 발표를 주도했는데, 이번에는 켄을 위시하여 전 세계 디자이너들이 서명에 참여했다. 이 선언문은 「애드버스터」, 「AIGA저널」, 「블루프린트Blueprint」, 「에미그레Émigré」, 「아이Eye」, 「폼Form」, 「아이템Items」에 동시 발표되었다. 칼리는 최근 내게 이런 말을

했다. "2000년엔 세상이 그래도 괜찮아 보였지. 그러더니 심리적, 지정학적, 환경적 대격변이라는 삼중타를 얻어맞고서 디자이너들이 비로소 깨어나기 시작한 거야."

2000년 판 선언문은 "앞으로 어떤 10년도 우리에게 심각한 충격을 남기지 않고 지나가지는 못할 것"이라고 호소한다. 또 다른 10년이 거의 지나갔다. 이제 그 부름에 답할 때다.

거대한 변화

변화를 기다리는 일은 고통스러울 수 있다. 하지만 변화가 올 때는 때로 충격적인 속도로 도착하기도 한다. 재생지 활용이 예외가 아니라 표준이 되기까지는 15년이 걸리지 않았다. 유럽 일류 기업의 90퍼센트 그리고 미국 100대 기업 대다수가 기업의 사회적 책임 보고서를 발행하고 있다.[124] 오랜 기간 답답할 정도로 찔끔찔끔 채택되던 녹색 정책이 지금은 강박으로 느껴질 정도로 주류가 되었다.

기존 체제에 이의를 제기하고 싶은 많은 사람들에게 유일한 선택은 불의에 저항하거나 아니면 체제 밖에서 활동하

달라이라마의 캐나다 강연 때 행사 장소에서 배포한 엽서

아, 어쩌면 중국어판에는 그대로 실릴지도!

so: gonna keep this in the Chinese edition.?

디자인 소비자들:

사회 변화를 위해 뛰는 요원들을 위한 쇼핑 비결

'아무것도 사지 않는 날' 영국 개회 행사 때 언론의 주목을 끌기 위해 임시로 설치한 'No Shop'. 상점 포스터는 재활용 게시판에 실크프린트로 제작. 소비제일주의를 비트는 의미에서 쇼핑 관련 어휘—가게 정면, 판매 쿠폰, 영수증, 쇼핑백 따위—로 'No Shop' 상표를 만들었다.

는 것뿐이다. 그러나 소통 전문가로서 디자이너가 갈고 닦은 설득 능력, 그에게 주어지는 기회라면, 체제 내에서 변화를 이끌어냄으로써 훨씬 더 크고 오래 지속되는 영향을 미칠 수 있을 것이다.

명백한 것은 우리에게 필요한 변화가 모든 대륙에서 이미 시작되었다는 사실이다.

"그러나 나는 지금 무엇을 할 수 있는가?" 이렇게 묻는 사람도 있을 것이다. 그렇다면, 초심자를 위하여 책장을 넘기시라.

자신만의 사명을 정하라. **다시 생각하라.** 무엇이 필요한지 알고 나서 오래 사용할 수 있는 상품으로 구하라. 『요람에서 요람으로』를 읽으라. 오래가도록 설계된 물건을 요구하라. **일회용품을 피하라.** 품질 좋은 펜 하나를 들고 다니라. **젓가락을 들고 다니라.** 장바구니를 들고 다니라. **노래를 부르라.** 자신의 머리카락에 만족하라. **물건보다 생각을 선물하라.** 「애드버스터」 구독권을 선물하라. **패스트푸드를 적게 먹으라.** 고기를 적게 먹으라. **페트병 생수를 피하라.** 토산 맥주를 마시라. **단순한 오락거리를 찾으라.** 재미있게 살라. **당신은 이미 아름다운 사람이라는 사실을 기억하라**그리고 그렇다고 말하는 사람들의 말을 받아들이라. 패션 잡지를 피하라: 패션은 발톱 뽑힌 반란이요, 허약한 대용품이다. **단순한 것으로 즐거운 시간을 보내라.** 차를 공회전하지 말라와실라에서만 빼고. **민주주의가 없다면, 얻기 위해 싸우라.** 민주주의가 있다면, 지키기 위해 싸우라. **시각적 거짓말을 제어할 법, 꿈을 빼앗는 상품을 규제할 법을 만들 국회의원을 뽑으라.** 필요 이상의 물건을 없애며, 그런

뒤 얼마나 가볍게 느껴지는지 경험하라. **치밀한 계획으로 효율적인 소비 생활을 꾀하라. 기분이 좋아지기 위해서는 더 많이 소비해야 한다고 믿게 만드는 메시지는 모두 거부하라.** 쇼핑이 취미라면 더 지속 가능한 취미를 찾으라. **쇼핑이 취미라면 왜 그런지 알아내라.** 플라스틱으로 만들어진 물건을 피하라. 겉치레 산업이 낳은 유해 폐기물이다. **사실을 말하는 상품을 구매하라.** 디자이너가 기여한 가치가 보이지 않는 한 디자이너 상품을 거부하라. **시각적 거짓말에 조종당하지 말라.** 당신의 머릿속에 광고판을 심어넣으려고 하는 기업 앞에서 자신만의 정신 환경을 포기하지 말라. **너무 편해지지 말라.** 정신 바짝 차리고 살라. **진실을 요구하라.** 당신이 아는 진실을 세상에 알리라. **시각적 거짓말이 보이면 분명히 말하라.** 이 책에서 제시한 원칙을 다른 직업에 어떻게 적용할 수 있는지 궁리하라. 모범을 보이라. 가르치라. **행하라.** 세상과 나누라. **더 나은 미래를 디자인하며, 우리 모두가 그럴 수 있도록 도우라.**

"변화를 원한다면 스스로 그 변화가 되십시오."

마하트마 간디(1869~1948)

the do goo

실천할 시간은
당장이다.

긴급성

1

"나는 내 직업에
진실할 것이다."

약속

pledge

좋은 일 서약

2
"나는
스스로에게
진실할 것이다."

약속

3
"나는
일하는 시간의
적어도
10퍼센트를
세계를
치유하는
일을 돕는 데
쓸 것이다."

약속

"좋은 디자인만 하지 말고 좋은 일을 하라."

데이비드 버먼

상을 받은 성형수술 광고: 우리 코로는 충분하지 않단 말인가?

"우리가 할 수 없는 일이 없어진 지금,
이제 무엇을 하겠는가?" 브루스 마우

12. "어떤 직업이[나] 할 수 있는 일은 무엇인가?" 실천하는 것

모두에게: 이 마지막 장을 읽어주십시오. 디자이너가 아닌 분이라도 당신의 직업에 이 원칙들을 어떻게 적용할 수 있을까 궁리하십시오.

디자이너가 과소비 전파와 고삐 풀린 탐욕 추구에 동참하지 않는다면 어떤 일이 가능할까 상상해보자. 이런 조작 뒤에 숨은 강력한 기제를 디자인 전문가보다 더 잘 이해하는 사람들은 없으며, 우리에게는 긍정적인 변화를 일으킬 창조성과 설득력이 있다. 우리는 행동해야 하며 목소리를 내야 한다… 그리고 때로는 단순히 아니라고 말하기보다는 더 나은 예를 설계해야 한다.

우리 중에는 디자인을 순수하게 하나의 심미적 행위로 선택한 사람도 있다. 그저 아름다운 물건을 창조하거나 자신의 주위를 아름답게 디자인된 물건으로 채우는 것이 인생을 편안하게 해주고 충만함을 줄 수 있다는 것을 안다. 허나 그것은 창조적인 재능으로 얻을 수 있는 잠재적인 이득과 성취감의 표면일 뿐이다.

더 깊이 들어가야 한다. 우리는 디자이너라는 전문가가 행사하는 힘과 영향력, 다른 분야가 우리의 역할에 의존하는 비중을 인정해야 한다.

디자이너들이 내게 묻는다. "그러면 내가 뭘 할 수 있을까요?" 나

는 이렇게 답한다. 다음 세 항의 서약을 직업의식과 책임감, 시간으로써 받아들이십시오.

 "나는 내 직업에 진실할 것이다."

의사들은 2000년 동안 서약을 해왔다. 상상해 보라. 의사들이 히포크라테스 선서를 따르지 않고 성형수술로 부자가 될 생각에만 매달려 있다거나… 생명을 몇 주 연장해주는 대가로 그들의 전 재산을 받고는 죽어가는 사람을 마구 흔들어 제친다면 어떻게 되겠는가.

디자인 전문가들도 그들만의 서약을 만들었다. 윤리강령직업윤리 행동강령이나 윤리준칙으로 불리기도 한다을 지키는 지역 또는 전국 단위의 디자인 전문가 단체에 가입하라.

가입할 단체는 윤리강령에 사회적 책임의 실천면허, 저작권, 대회 등 많은 좋은 것을 명시한 곳이어야 한다. 그렇지 않을 경우에는 Icograda의 모델을 이용하거나 아니면 나에게 전화하라. 필요한 처방을 함께 찾아낼 수 있을 것이다.

아직까지 자신의 지역에 그런 단체가 없다면 스스로 시작하여우리가 도와드리겠다! Icograda의 후원회원이 되거나 가까운 지역에 있는 단체가령 AIGA의 대의원이 될 수 있다.

단체에 가입하면 직업윤리의 최소 기준을 준수하겠다는 공개 서약을 하게 되는데, 개인의 원칙과 직업 활동의 원칙을 결합한 내용이 된다. 개인적 서약은 스스로 정한 사명과 도덕 원칙, 신념의 형태로 스스로 지키기로 다짐하는 것이며 직업적 서약은 단체가 공표한 최소 행동 준칙을 지지한다고 약속하는 것이다. 직업 정신은 이 서약을 1년 365일, 하루도 빠짐없이 준수하는 것, 직업이 자신의 일부임을 인식하는 것을 의미한다.

[여기서 더 들어가고 싶다면, 디자인 분야의 특정 쟁점을 개별적으로 다루는 윤리 규범이 있다. 몇 가지 예를 소개하면,

- www.designcanchange.org : Design Can Change(디자인이 세상을 바꾼다) 서약
- www.designersaccord.org: 디자이너 협약
- www.no-spec.com에서 캐서린 몰리의 No-Spec(주먹구구식 계약 방식 거부) 사이트⋯ 또는 www.davidberman.com/dogood에서 더 긴 명단을 확인할 수 있다.

2 "나는 스스로에게 진실할 것이다."

자신이 옳다고 알고 있는 것을 길잡이로 삼으라.

사람들은 어떤 것이 좋은 일인지 내게 묻는다. 나로서는 하이브리드 SUV 차량이 답의 일부인지 문제의 일부인지를 답해줄 수 없다. 하지만 나는 모든 디자이너가 자신의 마음을 들여다보고 진실한 사

람으로 살겠다고 다짐하고 자신이 정한 원칙에 부합하는 일만 한다면, 90퍼센트는 된 것이라고 믿는다.

자신의 원칙을 명심하라. 원칙을 예외 없이 항상적으로 지키기 위해 노력하는 것도 ─ 세상의 의사나 판사 혹은 기술자들이 그래야 하는 것과 마찬가지로 ─ 디자이너를 직업으로 삼은 사람들이 해야 할 일에 속한다. 따라서 일과 관련하여 무엇이 옳고 무엇이 그른지 판단해야 할 상황이라면 다만 자신에게 물으라. "이것이 나 개인의 일이라면 어떻게 할까? 이 상품을 내 아이들에게 추천할 수 있을까? 내 딸 또는 나에게 가장 소중한 친구의 눈을 보면서 이 메시지를 말할 수 있을까? 내가 디자인한 상품을 떳떳하게 자랑할 수 있을까? 아니면 눈을 똑바로 보지 못하고 돌려버릴까?"

내가 모든 것에 답을 갖고 있지는 않다. 내가 아는 것은, 우리 한 사람 한 사람이 자신이 정한 원칙에 부합하지 않는 것이라면 어떤 것이든 하지 않거나 발언하지 않기로 한다면 변화를 일으키는 데 충분

"이것은 당신 인생이고,
매번 1분씩 단축되고 있다." 타일러 더든

하다는 것이다.

때로는 아니라고 말하는 것만으로도 큰 힘이 된다. 그러나 관계 있는 모든 이의 원칙에 부합하는 하나의 대안을 제안하는 것이 더 큰 힘을 발휘할 때도 많다. 우리 모두가 그렇게 한다면 우리에게 필요한 변화를 얻을 수 있을 것이다. 가져가는 것보다 많이 내놓는 사람, 해를 끼친 것보다 좋은 일을 더 많이 하는 사람이 될 것이다.

3 "나는 일하는 시간의 적어도 10퍼센트를 세계를 치유하는 일을 돕는 데 쓸 것이다."

나는 당신에게 회사를 팔아 치우라고 요구하는 것이 아니다. 일을 그만두라는 말이 아니다. 무료로 일해주라는 말이 아니다글쎄, 그럴 상황이 조금 있을지도 모르겠지만, 지금은 그 얘기가 아니다.

내가 주문하는 바는 다음과 같다…

기독교에서는 이것을 십일조라고 부른다. 이슬람교에도 비슷한 것이 있어 자카트라고 하며, 유대교는 마아세르라고 부른다. 중국에는 자선慈善이라는 개념이 있다.

시간이 곧 돈인 세상이니, 나는 일하는 시간의 10퍼센트를 세계를 개선하는 일에 바칠 것을 주문한다.

주 40시간 노동일 때 4시간을 할애한다는 뜻이다일주일 노동시간을 40시 간으로 쳤으니, 이만 하면 당신에게 휴식 시간도 충분히 배려했다고 본다. 일주일에 4시간을 공공의 이익을 위해 활동하는 단체나 기업 또는 정부를 위해 디자인 하는 것이다.

전 세계의 디자이너는 2백만 명에 육박한다.[125] 우리 한 사람 한 사람이 일하는 시간에서 단 10퍼센트만 할애한다면 무엇이 가능할지 상상해 보라. 일주일에 거의 8백만 시간이 더 정의롭고 더 지속가능한 세상을 위한 디자인, 문명을 더욱 세심하게 보살피는 디자인에 쓰이는 것이다.

"나는 매디슨 가에서 은퇴하면 오토바이를 타고 세계를 돌아다니는 비밀 복면 자경단을 조직하여 어둑한 달밤에 광고 포스터를 뜯고 다니는 일을 하련다."

데이비드 오길비(1911-1999), 오길비&매더 설립자

좋은 일 하면서 돈 벌자.

분명히 하자. 당신에게 무료로 일해주라는 이야기가 아니다. 내 말은 단지 일주일에 일하는 시간 중 4시간은 사회적으로 올바른 프로젝트에 쓰자는 것이다.

디자인 회사를 팔고 사회를 생각하는 사업에 헌신하면서 내가 아

는 것을 세상과 나누기로 결심했을 때, 나는 벌이가 줄어들 것을 각오했다. 그런데 놀랍게도 세계에 기여하는 일을 하는 고객하고만 일하는 것이 오히려 벌이가 더 좋았다. 그들의 상품과 서비스가 약속을 정직하게 이행하기 때문이 아닐까 짐작한다. 그런 고객들은 안정적이고 건강한 조직으로, 나의 윤리 규범도 존중해준다. 게다가 나의 경험으로는, 정직하게 일할 때 더 좋은 결과가 나온다.

때로는 로빈후드 같은 상황이 되기도 한다. 부자 고객이, 대개는 이들이 가장 까다로운 고객인데, 그 고객들이 덜 부자인 고객에게 사실상 보조금을 주고, 이 덜 부자인 고객이 우리에게 마감 시간에 덜 쫓기면서 더 창조적으로 일할 수 있게 해주는 것이다. 누이 좋고 매부 좋은, 건강한 이종교배 상황이다.

지금이다.

우리가 너무 늦었을까? 전혀 그렇지 않다. 지금이 완벽한 때다. 우리 사회의 시각적 독해력이 높아지고 네트워크 문화가 널리 자리잡고 있는 현재, 나는 우리가 배가 뒤집히는 것을 피하는 시나리오를 디자인할 수 있다고 믿는다. 15년 전에는 디자이너라고 하면 사람들이 물었다. "그게 뭡니까?" 지금은 웬만하면 알고 있다. 대신 사람들은 이렇게 묻는다. "디자이너란 정말 어떤 직업입니까? 사업가입니까? 장인입니까? 예술가입니까? 프로들입니까? 윤리적인 직업입니까?" 우리의 대답은 무엇이 될까? 지금이 바로 우리가 공표할 시기인 듯하다.

"우린 이러이러한 사람들입니다. 저러저러한 것은 분명히 우리가 아닙니다."

지금이 아니라면 언제일까? 나는 미국에서 가장 큰 디자인 학교 중한 곳인 리치몬드 – 담배 나라의 심장부 – 의 버지니아주립대학에서윤리에 관한 강연을 요청 받았다. 디자인 전공 학생들이 필수적으로참석해야 했던 그 강연은 어마어마하게 큰 교내 강당에서 열렸는데,나는 담배 산업에서 예시를 찾아가며 요점을 전달했다. 강연이 끝났을 때 나는 그대로 쫓겨날지 박수를 받을지 알 수 없었다. 질의응답이 끝난 뒤 한 학생이 와서 말했다. "정말 감사합니다. 제가 담배 회사 집안 출신인데요, 오늘 강연 듣기 전까지는 제가 담배 회사에서일하겠거니 생각하고 살았거든요."

나에게 변화에 기여하겠다고 다짐하는 젊은 디자이너들이 꽤 있다. 나중에, 성공을 거두어 업계에 발판을 다진 뒤에 하겠다고. 좀 더경륜 있는 디자이너들은 나를 몇 년 전에 만났더라면 얼마나 좋았겠느냐고 말한다. 지금은 주택 융자도 받았고 먹여 살릴 자식도 있다고. 그들은 '언젠가' 적절한 시기가 될 것이라고 말한다. 젊은 디자이너건 경륜 있는 디자이너건 내가 하는 이야기는 똑같다. 우리에게적절한 시기는 지금이다.

commit

실천하

"사람이 제대로 볼 수 있는 것은 오로지 가슴으로 볼 때뿐이다. 가장 중요한 것은 눈에는 보이지 않으니까." 〈어린 왕자〉

"우리가 결정해야 하는 것은 우리에게 주어진 시간에 무엇을 할 것인가 뿐이다." 간달프

'좋은 일' 서약을 받아들일 준비가 되었는가?

우리는 저마다 한 가지를 선택할 수 있다. 우리는 디자이너로서 황금기를 사람들에게 당신은 여기 어울리지 않는 사람이라고 믿게 만드는 일에 바칠 수 있다. 좋지 못한 냄새가 난다거나 유명하지 못하다거나 키가 크지 못하다거나 빨갛지 못하다거나 하얗지 못하다거나 부자가 못 된다거나 부드럽지 못하다거나… 그래서 어울리는 사람이 되기 위해서 해야 할 일은 제조된 욕구를 더 많은 물건을 구매함으로써 충족시키는 것뿐이라고.

아니면 우리는 모두가 여기 어울리는 사람임을, 저마다 힘을 합쳐 더 나은 세상을 만드는 데 중요한 몫을 해낼 사람들임을 기억할 수 있다.

좋은 일 강연을 해야 하다 보며 많은 청중이 저마다 일정 시간 세계를 개선하는 데 바치겠다고 약속한다. 앞서 새로 막대 "좋은 일"에서 ICIS 마스티뷸레스를 소개했던 것 기억하시는가? 그 과정 참여자들이 수

작인 우세로 나를 인도했다. 레베 바드 헤벤슨 마스티뷸레스 청서자들이 만든 그룹. '오늘날이 디자이너들Designers Of Today'의 공동 창업자 가운데 한 사람이다. DOT는 여러 분야의 디자이너 30명이 머리

가저 일하는 시간의 5퍼센트를 공식적으로 '꿀을 개선하기 위한 디자인' 에 기부하는 포럼을 만들었다. 예를 들어 DOT는 1년 총 노동시간의 5퍼센트를 매년 유니세프로 채공하는데, 이 동맹이 가지는 20만

달러가 넘는 셈이다. 그들은 맨아래에 있는 유니세프의 자구들 정보를 방문객들을 위한 배송 전시상을 위한 창서과슬 방문객들에게 전시되는 어린이들에게 권리를 기르침 때 주식에서 쓸 수 있는 놀이를 구성했다.

이 직업이 어떤 것이 될지는 지금의 우리한테 달려 있다.

디자인은 결코 뿌리 뽑히지 않을 유구한 역사가 없는, 아주 젊은 직업이다. 이제 겨우 시작한 것이다. 디자인의 역할은 기만을 통해 생각과 물건을 파는 것에 국한될 필요가 없다.

이 세상에 존재했던 전체 디자이너의 95퍼센트 이상이 현재 살아 있다.

우리 직업이 어떤 역할을 맡게 될지는 우리 모두한테 달려 있다. 우리 모두 안의 저 약한 아이에게 설탕물과 연기와 거울을 파는 직업이 될 것인가… 아니면 세계의 치유를 돕는 직업이 될 것인가?

그 선택은 사회의 일원으로서 책임과 명예를 존중하는 역할을 받아들이는 일이 될 것이다. 의사, 법률가, 기술자가 그렇듯이 말이다. 그럴 때 사회는 디자인의 힘, 희망 찬 미래에 디자이너들이 맡게 될 특별한 역할을 진실로 알아볼 것이다.

나는 우리가 가진 힘과, 그 힘에 따라오는 책임을 보여줌으로써 우리에게 주어진 재능을 발휘할 때 진정한 변화에 기여할 수 있다고 믿는다. 우리는 그렇게 할 수 있는 사람들이다. 그렇기에 해야만 한다.

우리 이전에 인류는 10만 세대쯤 살아왔을 것이고, 앞으로 적어도 그보다는 더 긴 세대가 이어지기를 희망한다. 혹시 왜 자신의 인생이 지금 왔는지 이상하게 생각해본 적 있는가? 인류사의 중대 전환점이 될 이 시기에? 나는 우리가 노력을 멈추지 않는다면 우리 자녀와 그들의 자녀가 지금 우리만큼 손쉽게 욕구를 충족할 수 있을 환경을 만

들 수 있다고 믿는다. 인류의 미래는 우리가 지금 생에 내리는 결정에 달려 있다.

우리의 첫 6천 년은 문명의 집단 유년기였다. 거기서부터 지금까지가 하나의 문명이다. 아닐 수도 있지만. 따라서 이 다윈 이후의 세계에서는, 모든 것이 우리한테 달렸다. 물건과 생각을 먼 거리, 먼 미래로 수송할 전문가인 상품 디자이너와 광고 디자이너한테. 우리가 만들어내는 것은 기발할 뿐만 아니라 지혜로워야 한다. 근사할 뿐만 아니라 지속가능한 인류의 미래에 부합하는 일이어야 한다.

인류의 문명이 생존하고 번영한다면, 지금으로부터 10만 년 뒤의 사람들이 이 문명의 '십대 시절'을 돌아볼 때 지금의 우리가 창조적 에너지를 사용한 방식… 우리가 널리 퍼뜨리기로 선택한 생각이 남긴 유산에 감동할 것이다.

그러니 잘 선택해야 한다. **좋은 디자인만 하지 말고, 좋은 일을 하라.**

여러분이 필요합니다.

좋은 일에 지금 서약하십시오.

www.davidberman.com/dogood으로 가십시오.

지금 행동하라.

진심을 담아 하는 말이다. 아직 '좋은 일'에 서약하지 않았다면, www.davidbermen.com/dogood을 방문하라. 그리고 지금 하라.

더 많이 읽고 더 많이 행동하라.

www.davidberman.com/dogood에 가면 추천 도서와 추천 웹사이트, 그리고 우리가 할 수 있는 더 많은 일을 확인할 수 있다.

부록 A

〈중요한 일 먼저〉 선언문

켄 갈런드, 1964년 런던

우리 서명자들은 그래픽디자이너, 사진가, 학생으로, 가진 재능은 광고 기법과 광고 장치에 쓰는 것이 가장 수지에 맞고 효과적이고 바람직한 행동인 것 같다고 끊임없이 생각하게 만드는 세계에서 성장했다. 우리는 이 믿음에 지면을 바쳐가며 고양이 먹이, 위장약, 세제, 발모제, 줄무늬 치약, 면도 후 로션, 면도 전 로션, 살빼는 식품, 살찌는 식품, 방취제, 소다수, 롤러식 화장품, 스웨터, 끈 없는 구두 같은 물건을 파는 데 재능과 상상력을 바친 사람들의 노력에 갈채를 보내는 출판물 홍수 속에서 살아왔다.

지금까지는 광고 산업에 종사하는 사람들의 피와 땀이 이런 사소한 목적에 허비되어 왔으며, 이는 국가의 번영에도 도움이 되지 않는다.

일반 대중의 규모가 커지면서 물건 파는 외침 소리가 순전한 소음으로 변해버린 현재, 우리의 인내심은 한계에 이르렀다. 우리는 우리의 기술과 경험을 더 가치 있는 것에 살릴 수 있다고 생각한다. 거리와 건물의 간판이 있고 책과 정기간행물, 카탈로그와 사용설명서, 산업 사진, 학습 교재, 그리고 영화, TV 프로그램, 과학 및 산업 출판물 등 우리가 우리의 직업과 우리의 교육, 우리의 문화, 세계에 대한 중요한 인식을 알릴 수 있는 매체들이 있다.

우리의 주장은 집요한 상품 광고를 다 없애자는 것이 아니다. 그런 일은 가능하지도 않다. 삶에서 재미를 다 포기하고 싶은 것도 아니다. 우리는 다만 더 유익하고 더 오래 지속되는 의사소통 형태에 우선순위를 둘 것을 제안하는 것이다. 우리는 우리 사회가 속임수 행상, 신분 장사꾼, 교묘하고 악랄한 상업 광고업자에 지치기를, 그리하여 우리 기술이 보다 가치 있는 목적에 쓰이게 되기를 희망한다. 이 점을 염두에 두고 우리의 경험과 견해를 세상과 나누며, 이를 동료와 학생, 그밖에 관심 있는 이들과 교류할 것을 제안하는 바이다.

부록 B

캐나다그래픽디자이너협회 〈윤리강령〉 발췌본

캐나다그래픽디자이너협회GDC의 〈윤리강령〉 가
운데 중요 부분을 소개한다. 이 조항들은 온타리오
공식등록 그래픽디자이너 협회의 〈디자이너 윤리준
칙〉에 그대로 반영되었으며, 따라서 온타리오 주법
과도 연결되어 있다.

사회와 환경에 대한 책임

31 회원은 그래픽디자인 업무나 교육에 종사하는 동안
 자신이 속한 지역 사회, 그리고 개인과 기업의 업무
 혹은 사생활 영역의 건강과 안전을 고의로 혹은 부주
 의하게 경시하는 어떠한 행동도 결코 하지 않을 것이
 다. 회원들은 사람을 시각적으로 표현하는 일, 자연 자
 원을 소비하는 일, 동물과 환경을 보호하는 일에 책임 있는 역할을 수행할 것이다.

32 회원은 다른 개인 혹은 단체의 인권 혹은 재산권을 그 사람 혹은 단체의 허락 없이 침해하거나 또는
 그런 침해와 관련된 행동을 의식적으로 행한 고객이나 고용주의 지시를 받아들이지 않을 것이다.

33 회원은 자신의 고객, 사회 또는 환경의 최선의 이익에 해가 될 의무사항이 수반되는 제조업체, 공
 급업체, 도급업체가 제공하는 상품이나 서비스를 이용하지 않을 것이다.

34 회원은 캐나다그래픽디자이너협회의 회원으로서 부적합한 지식이나 기술이나 분별력이 없는 행동,
 대중이나 자연환경을 소홀히 하는 행동을 하지 않을 것이다.

35 회원은 자신의 고객이나 고용주가 그럴 것을 허락하지 않는 한, 자신의 고객이나 고용주와 직접 계
 약하지 않을 것이다.

부록 C

AIGA의 〈디자이너의 직업윤리 규범〉 중에서

대중에 대한 디자이너의 책임

6.1 프로페셔널 디자이너는 결과적으로 대중에게 해가 될
프로젝트를 하지 않을 것이다.

6.2 프로페셔널 디자이너는 언제, 어떤 상황에서건 항상
진실을 전달할 것이며, 작품을 통해 거짓 주장도, 의도
적으로 잘못된 정보를 전하지도 않을 것이다. 프로페셔
널 디자이너는 어떤 형태의 커뮤니케이션 디자인이든
메시지를 명료하게 표현하며, 현혹적이고 기만적인 거짓
광고를 하지 않을 것이다.

6.3 프로페셔널 디자이너는 모든 관심자층의 품위를 존중할
것이며 개인별 차이를 존중할 것이다. 사람을 부정적으로
또는 비인간적으로 묘사하거나 일반화하는 것을 철저히
피할 것이다. 프로페셔널 디자이너는 타 문화의 가치와 타
인의 신념에 신중하기 위해 노력할 것이며, 상호 이해를 조
성하고 장려하는 공정하고 균형 잡힌 커뮤니케이션 디자인
을 위해 노력할 것이다.

사회와 환경에 대한 디자이너의 책임

7.1 프로페셔널 디자이너는 디자인 업무나 교육에 종사하는 동안 자신이 속한 지역 사회, 그리고 개인
과 기업의 업무 혹은 사생활 영역의 건강과 안전을 고의로 혹은 부주의하게 경시하는 어떠한 행동
도 결코 하지 않을 것이다. 프로페셔널 디자이너는 사람을 시각적으로 표현하는 일, 자연 자원을
소비하는 일, 동물과 환경을 보호하는 일에 책임 있는 역할을 수행할 것이다.

7.2 프로페셔널 디자이너는 고객이나 고용주가 다른 개인 혹은 단체의 인권이나 재산권을 그 사람 혹
은 단체의 허락 없이 침해하거나 또는 그런 침해와 관련된 행동을 의식적으로 행했음을 아는 상태
에서는 그 지시를 받아들이지 않을 것이다.

7.3 프로페셔널 디자이너는 자신의 고객, 사회 또는 환경의 최선의 이익에 현실적으로 해가 될 의무사
항이 수반됨을 아는 상태에서는 그 제조업체, 공급업체, 도급업체가 제공하는 상품이나 서비스를
이용하지 않을 것이다.

7.4 프로페셔널 디자이너는 인종, 성별, 연령, 종교, 출신 국가, 성적 지향성, 장애를 근거로 한 차별을
행하거나 용납하지 않을 것이다.

7.5 프로페셔널 디자이너는 표현의 자유, 집회결사의 자유, 열린 생각의 교류 원칙을 이해하며 지지하
기 위해 노력할 것이며, 그 원칙에 따라 행동할 것이다.

부록 D

노르웨이와 중국으로 가는 길

좋다. 우선, 여기까지 읽어주신 것 감사하다. 아니, 내 말은, 누가 부록까지 읽는가 말이다.

그라필 윤리 지침Grafills Etiske Retningslinjer은 영문 번역이 없다. 노르웨이어로 읽고 싶다면, www.grafill.no에서 찾을 수 있다.

노르웨이와 얼마나 많은 작은 실천이 세계에 의미 있는 변화를 만들어낼 수 있는가 하는 이야기가 나왔으니… 내가 여러분께 그 여자친구에게 했던 약속이 어떻게 되었는지 나중에 이야기하겠다고 약속했었다. 시작한다…

기억하시는지…. 우리가 마지막으로 만났던 데이비드는 스쿠터를 타고 어떤 회의에 가는 길이었다. 그는 순진하게도 캐나다그래픽디자이너협회에 규정을 개정해야 한다고, 직업윤리에 세부적으로는 성차별 조항을, 전체적으로는 사회적 책임 주제를 넣어야 한다고 요구할 생각이었다.

그래픽디자인 동네가 단정치untidy 못하다는 것을 새삼 깨달은 나는 스쿠터를 바이워드 시장에 세워놓고 협회의 오타와 지회 연례 총회 장소에 들어갔다. 총회 말미에 지회장 메리 앤 마루스카는 내게 '다른 용건'이 있는지 물었다. 나는 일어나서 소심하게 페미니즘과 생태주의와 디자이너의 의무에 대한 내 선언문을 읽었다. 맨 처음으로, 시내에서 가장 큰 광고회사의 사장이 우리 디자이너들은 그저 고객의 주문에 따르는 것이고, 그러니 그 내용은 디자이너들의 잘못이 아니라고 대응했다. 많은 사람이 고개를 끄덕였고, 잠시 나의 추구가 거기서 끝나는 것처럼 보였다.

그러자 그의 아내와 사업 파트너가 의견을 밝혔다. 그녀는 여기에 뭔가 생각할 문제가 있는 것 같다고 말했다. 우리가 참여할지 말지 선택하는 것이 우리한테 달려 있는 것이 아니냐면서, 그녀는 이 문제로 한동안 골머리를 앓아왔지만 한 번도 겉으로 말한 적은 없다고. 다른 디자이너들이 동조하며 열띤 논쟁이 45분 동안 이어졌다.

한편 메리 앤은 나를 옆으로 데려가 내가 바꾸어야 하는 것은 〈윤리강령〉임을 설명했다. 그 작업은 국가 차원에서 이루어져야 하며 그 출발점은 지회가 되어야 한다고. 메리 앤은 탁월한 인재 기용가였다!

그 이듬해 나는 지회의 부지회장이 되었고 메리 앤은 협회 중앙의 이사가 되었다.

메리 앤은 회장이 되자 내 생각을 살릴 기회가 될 것이라면서 나를 상냥하게 구슬러 마니토바의 로버트 L. 피터스(나중에 Icograda의 회장이 된다)와 함께 〈윤리강령〉 전국 위원회를 조직하는 일을 맡겼다. 그렇게 해서 초안 작업이 시작되었다. 1998년, 캐나다 전역에서 모여든 캐나다그래픽디자이너협회의 헌신적인 활동가들의 도움에 힘입어 캐나다의 디자이너들이 사회와 환경에 책임이 있음을 명시하는 〈윤리강령〉의 초안을 완성했다.

그러는 동안 온타리오에서는 디자이너 자격증 제도가 시행되었다. 토론토에서 열린 한 회의에서 앨

버트 응과 로드 내시가 온타리오 등록 그래픽디자이너 협회의 초대 선출 이사장 후보로 나설 의사가 있는지 물었다. "말도 안 되죠." 지금 협회 부회장인데다, 다른 좋은 프로젝트를 진행하는 것도 많은 판국에, 그 일을 하고 싶을 리가 있는가. 그러자 하는 말이, 이사장이 되면 스위스를 제외하고 세계 최초가 되는 공인 그래픽디자이너 협회의 규약을 내가 만들 수 있고, 거기에는 자연스럽게 〈디자이너 윤리준칙〉이 포함될 텐데, 그러면 내가 제안한 항목들을 포함시킬 수 있을 것이라는 것이다. 흠… 그렇다면, 좋다. 나는 동의하고 1997년부터 1999년까지 이사장으로 활동했다.

1999년에 그 〈디자이너 윤리준칙〉이 온타리오에서 정식으로 심의받고, 주법으로 받아들여졌다. 2000년에는 거의 동일한 문항이 캐나다그래픽디자이너협회에 의해서 전국적으로 채택되었다. 2001년에는 세계 디자인 단체인 Icograda가 직업윤리 규범을 제정하고자 하는 다른 나라의 전국 단체들에게 캐나다의 규범을 모범으로 제시했다.

한편 캐나다그래픽디자이너협회는 윤리 강령과 디자이너 자격증을 위한 나의 활동을 인정하여 특별 회원 자격을 부여했는데, 이로 인해 나를 주목하게 된 Icograda 회장 머빈 쿨란스키는 내게 이 세계 단체 이사진에 합류할 것을 요청했다.

2005년 5월 Icograda 세계 본부를 캐나다 몬트리올에 설치하는 개막식 행사 때 Icograda 간사들이 같은 해에 노르웨이와 덴마크에서 열리는 Era 05 세계디자인대회에서 윤리에 관한 연설을 해달라고 부탁했다. 그들은 캐나다표 디자인 직업 정신에 대해서 알고 싶어했다.

오슬로 연설 때 나는 노르웨이의 디자이너들에게 하나의 과제를 던졌다. 윤리 강령을 제정하는 것, 그리고 그것을 정부가 지원하는 자격증 제도에 관철시키는 것을 고려하라는 제안이었다. 그리고 몇 사람이(알다시피, 모든 시작은 그 '몇 사람'이다) 나의 제안을 아주 진지하게 받아들였다. 그해에 그들은 캐나다 강령을 토대로 작업하는 문제로 내게 연락을 해왔다. 그로부터 얼마 뒤인 2006년 홍콩에서 열린 회의에서 AIGA의 사무총장 리처드 그레페가 AIGA의 개정판 〈디자이너의 직업윤리 규범〉에 캐나다 강령의 조항들을 적용하는 작업을 같이 해줄 수 있는지 물었다.

2008년 초에는 노르웨이의 디자이너와 삽화가 협회인 그라필Grafill이 자격증 제도를 도입했으며, 상당 부분 우리 캐나다의 해법을 기초로 삼은 규범도 제정했다. 그래서 나는 이 일을 시작한 주로부터 정확히 20년 만인 2008년 5월, 오슬로—그라필의 새 윤리 규범이 발표된 곳—에서 열린 첫 등록 그래픽디자이너 대회에서 자랑스러운 마음으로 연설할 수 있었다. 그 내용은 이 책에서 여러분에게 해온 이야기와 크게 다르지 않다.

한 디자인 대회의 어두컴컴한 청중석에 앉아 이 원고를 서둘러 마무리지으면서 앞으로 어떻게 세계를 변화시키겠는지 포부를 밝히는 놀라운 능력의 새 세대 디자이너들의 이야기를 듣고 있는데, 리처드 그레페의 이메일이 도

착했다. AIGA의 중국 사무소가 우리의 〈디자이너의 직업윤리 규범〉 개정판을 50만 명이 넘는 중국의 디자인 학생들을 위한 규범으로 삼기로 결정했다는 소식이었다.

그러니, 한 사람의 힘으로는 변화를 일으킬 수 없다는 생각일랑은 아예 접어두시길.

한 사람: 디자인이 자신의 세계에 어떤 영향을 미치는지 마음을 썼던 여자친구.

한 사람: 디자인은 정치적이라는 데 동의하고, 선언문을 썼던 남자.

한 사람: 총회에서 자기 혼자만 그런 생각을 하는 것이 아님을 알고는 용기 내어 의견을 밝혔던 여성.

한 사람: 당신은 무엇 때문에 망설이는가?

"나무 심기에 가장 좋은 때는 20년 전이다. 그 다음으로 좋은 때는 지금이다." 중국 속담

토론을 위한 문제

1 디자이너가 혼자가 아니라 그룹으로 활동하여 성공하기 위한 시작은 어떤 것이어야 할까?

2 광고나 잡지 표지에 섹시함을 사용해도 괜찮은 것은 언제인가?

3 그래픽디자이너에게 자격증이 필요할까?

4 디자이너가 '아니오'라고 말해도 되는 것은 언제인가?

5 법을 하나 제정하여 현재 세계에서 가장 중대한 문제를 해결하는 데 도움이 될 수 있다면, 어떤 법을 제정하고 싶은가?

6 '좋은 일 서약' 가운데 다른 직업에서도 받아들일 수 있는 것은 어떤 부분인가?

7 현재 중동에는 메카-콜라가 나와 있다. 코카콜라의 문화 독점으로부터 벗어나기 위해 '메카'를 도용하는 것은 타당한가?

8 윤리적 해결책을 만드는 작업에 인맥 만들기 기술을 어떻게 활용할 수 있는가?

9 SUV 차량 광고 디자인에 참여하는 것은 근본적으로 비윤리적인가?

10 환경 문제가 해결된다면, 디자이너들이 기여해야 할 다음으로 큰 문제는 무엇이 되겠는가?

11 당신은 무엇 때문에 망설이는가?

NOTES

이 책의 '달러'는 전부 미국 달러를 뜻한다.

1. 중국어판은 人民郵電出版敎社(베이징)에서 나온 것이다.

2. 맞네, 스코트. 서체가 바뀌었어. 중국을 방문한 첫날부터 충격이었다네. 걱정 말게. 나중에 손보자고.

3. 그래픽디자인을 '커뮤니케이션디자인'이라고 부르는 것이 유행이다. '그래픽'이 원래는 인쇄에 관련된 어휘인데, 그래픽디자이너들은 다양한 매체로 작업하기 때문이다. 하지만 이 새 용어가 위성통신이나 휴대전화를 연상시키는 것도 사실이다. 어느 쪽이 이길지 지켜보자. 일단 이 책에서는 혼란을 피하기 위해 '그래픽디자인'으로 쓰기로 한다.

4. 브랜드 거부운동의 최초 영웅은 새뮤얼 어거스트 매버릭이었다고 봐야 할 것이다. 1800년대에 텍사스로 이주하여 자신의 가축에 낙인[브랜드]을 찍지 않은 것으로 유명해진 인물이다. 매버릭 가문은 대대로 진보적인 정치 운동에 적극적으로 참여했는데, 그중 한 사람이 하원의원 폰테인 모리 매버릭(1895-1954, 민주당 소속 텍사스 주 하원의원으로, 당의 정책에 무조건 따르지 않고 독자 노선을 걸었던 것으로 유명하다 – 옮긴이)이다. 『뉴욕타임스』(2008년 10월 5일) 기사, '누구더러 매버릭(의원의 이름이면서 동시에 '독불장군'이란 뜻의 일반명사이기도 하다 – 옮긴이)이라 하는가?'

1장 지금 시작하라

5. 물론 그녀를 '섹시하다'고 분류하는 것이 성차별적 행동이라는 것은 나도 잘 안다. 이 각주는 이 것이 반어적 표현임을 알아차리지 못하고 나를 성차별주의자라고 부르고 싶어 하는 분들을 위한 것이다. 예리한 독자라면 각주도 재미있을 수 있다는 것을 보여주려는 시도이기도 하다.

6. 2003년 3월 22일, 조지 W. 부시 대통령의 라디오 연설.

7. 미국의 선거 디자인 개혁에 대한 깊이 있는 연구는 마샤 로젠Marcia Lausen의 『Design for Democracy민주주의를 위한 디자인: 투표용지+선거 디자인』(2007)을 보라.

8. 2008년 9월, 데이비드 버먼이 민주주의를 위한 디자인의 소장 제시카 프리드먼 휴이트와 인터뷰 했다. 제각각 투표용지 디자인의 실태를 더 보고 싶으면 www.designfordemocracy.org를 방문 하라.

9. 2000년 11월 9일, NBC의 뉴스쇼 「Today투데이」의 뷰캐넌 인터뷰.

10. 2005년 PBS의 프로그램 「Frontline프런트라인」 'Persuaders설득자들' 편 인터뷰 중에서 www.pbs.org/wgbh/pages/frontline/show/persuaders/interviews/

11. 미국 연방선거관리위원회 위원장 마이클 토너가 제시한 액수다. 2007년 1월 23일자 「뉴욕타임 스」 기사 '민간 선거 기금에 죽음이 임박했는가' 중에서.

12. 오바마 대통령의 선거캠프는 2008년 선거운동의 마지막 넉 달 동안 2억 5천만 달러 이상을 썼 는데, AT&T와 Verizon, 두 기업을 제외한 미국 내 모든 광고주의 연간 광고비를 초과하는 액수 다. 말하자면 맥도날드나 Target이나 월마트보다도 많은 액수다. "오바마는 선거 광고에 AT&T와 Verizon을 제외한 어떤 기업보다도 많은 돈을 썼다." 2008년 10월 24일, CNN 보도.

13. 1965-1995년 미국 국회 하원의 투표율 연구에 포함된 국가 가운데 35위. 프랭클린Mark N. Franklin의 저서 『Controversies in Voting Behavior투표 행태 관련 논쟁』(2001) 중 '투표 참여'.

14. 2004년 미국 총선 오하이오 주 쿠야호가 카운티의 부재자 투표용지.

15. 「담배 광고에 경고문을 포함시키기 위한 규제안」, Health Canada(2004년 11월).

16. www.tabaccofreekids.org에 발표된 보고서에 따르면 134억 달러다.

17. 「A Short History Of Progress진보 소사(小史)」, 롤런드 라이트Roland Wright, 2004.

18. 「A Short History Of Progress진보 소사(小史)」, 롤런드 라이트Roland Wright, 2004.

19. 캐나다 시사주간지 「Maclean's」(1942년)에서 발췌.

20. 「학교를 잃은 사회, 사회를 잊은 교육」, 데이비드 오어(2004), 현실문화연구, 2009.

21. 1965년의 발언. 버크민스터 풀러의 저서 『우주선 지구호 사용설명서』(1963)(앨피, 2007)에 관한 언급에서.

2장 녹색을 넘어서: 편리한 거짓말

22. 전 세계에서 매일 12억 컵(8온스)의 코카콜라가 소비되고 있다. 「Forbes포브스」지 클레브니코프 Paul Klebnikov의 기사 '코카콜라의 죄 많은 세계'(2003년 12월 12일).

23. www.answers.com에 따르면, 필립모리스의 담배 3천2백21억 개비가 2005년에 해외로 선적되었다.

24. 맥도날드 캐나다 웹사이트의 FAQ, 2006년.

25. BBC의 온라인 공동참여 백과사전 사이트 h2g2의 'ballpoint pen볼펜' 항목을 보면, 빅크리스탈 볼펜 한 종만 매일 1천4백만 자루가 팔린다고 한다.

26. New American Dream 웹사이트에 따르면, 전 세계에서 매년 생수병으로 플라스틱 270만 톤이 사용된다. 미국에서는 이 가운데 14퍼센트만이 재활용되고 있다고 용기 재활용 연구소는 밝힌다.

27. 그린피스에 따르면, 2초마다 축구장 하나 크기의 원시림이 파괴되고 있다.

28. "…대지진의 희생자 수라고나 할 3만 명 이상의 어린이가 매일 사망하고 있는데도 우려스러울 정도로 반응이 없다. 그 어린이들은 지구상에서 가장 가난한 지역 한구석에서 세계의 양심이나 눈길을 받지 못한 채 조용히 죽어간다. 살아서 얌전하고 허약한 존재였기에 아무리 다수라 해도 죽으면 더더욱 보이지 않는 존재가 되는 것이다." 「Progress of Nations세계 국가들의 진보」, 유니세프, 2000년.

29. 2007년 한 해에 270만 명이 AIDS를 유발하는 HIV에 감염되었다(UNAIDS의 2008년 세계 에이즈 보고서).

30. 매년 약 3~5억 명의 말라리아 감염자 가운데 100만 명 이상이 사망하는데, 그 가운데 75퍼센트가 아프리카 어린이다. 「세계보건기구 회보」(1999) 77(8):624-40.

31. 브랜드 경영에 관한 「하버드 비즈니스 리뷰」(1999).

32. 세계보건기구의 한 보고서는 중국의 도로에서 매일 4만 5천 명 이상이 부상당하며 600명 이상이 사망하는 것으로 추정한다.

33. 남아프리카 유니세프의 웹사이트에 따르면 남아프리카에서는 매년 HIV 양성 어머니로부터 3만 명의 아기가 태어난다. 2006년의 콰줄루-나탈 지역 연구(「보스턴글로브」의 도넬리John Donnelly가 2007년 8월 27일 보도)에서 HIV 모체 전염률이 20.6퍼센트라는 말은 한 해 61,800명, 하루 169명의 아기가 HIV 감염자로 태어난다는 뜻인데… 오차범위를 감안하여 160명으로 잡았다.

34. 에드워드 O. 윌슨이 추정한 바, 매년 2만 7천 종이 사라진다(「생명의 다양성」(까치, 1995)). 나일즈 엘드

리지는 연간 3만 종으로 추정한다(「오카방고, 흔들리는 생명」(세종서적, 2002)).

35. 고정 달러로 계산했다. 더닝Alan Durning, 「얼마면 만족하겠는가?」(1992)

36. 「The Guardian」, 2005년 9월 2일.

37. "나랏님께서 쇼핑하랍신다": 국가 위기에 대한 소비자 사회의 반응, 1957-2001, 지거Robery H. Zieger. 「Canadian Review of American Studies」 2004, 34.1.

38. 미국의 창고에는 그 어느 때보다 많은 물량이 쌓여 있다. 온라인 시사 및 문화 잡지 「Slate슬레이트」 밴더빌트Tom Vanderbilt의 기사(2005년 7월 18일).

39. 미국 보건국의 2001-2004년 건강과 영양 상태 조사(NHANES)에 따르면, 미국 성인의 약 3분의 2가 과체중이며 약 3분의 1이 비만이다.

40. CBC 라디오, 2004년.

41. 광고 그룹 Fallon Minneapolis은 이 광고로 '올해의 기획'을 수상했다. 「Brandweek」(2005.6.18).

42. 일사분기 황금시간대의 30초 가격이 84만 달러였다(「Thumbnail Media Planner」(2005년)).

43. 캘리포니아 어바인의 ReatyTrac Inc.(AP통신 보도).

44. 팀 오라일리, 오라일리 미디어, 뉴욕 시 Web 2.0 Expo 연설 중.

45. 「불편한 진실」, 앨 고어(좋은 생각, 2006).

46. 「Journal of Advertising Research」(2000년 10월)의 'Measuring Brand Meaning브랜드 의미 측정'(데이신Peter Dacin, 블레어Edward Blair, 겔브Betsy Gelb, 오큰풀Gillian Oakenfull 공저).

47. 해방이란 족쇄를 끊어내는 것일 수도 있고 누군가를 소외와 무지로부터 자유롭게 하는 것일 수 있고 선택의 기회를 제공하는 것일 수도 있다. www.davidberman.com/seminars/accessibility.php 를 방문하여 접근 가능한 기술과 관련된 온라인 자료 목록을 보라.

3장 탄산 문화

48. 「코카콜라사 연례 보고서」, 1995년.

49. 코카콜라는 전 세계에서 하루 12억 컵이 소비된다. 경제지 「포브스」의 Klebnikov 기사, '코카콜라의 죄 많은 세계'(2003년 12월 12일).

50. '코카콜라 정복', DLI 프로덕션 제작, CBC 방송, 1998년.

51. "Coca-Cola has bigger plans for Tanzania코카콜라의 탄자니아 프로젝트". 음강가 Mgeta Mganga의 「The Guardian」 2005년 7월 16일자 기사.

52. 지금 www.paulgross.com/tanzania를 방문하면 여러분도 폴과 데이비드와 고양이 스파이스의 탄자니아 모험을 경험하실 수 있다.

53. 탄자니아의 1인당 GDP는 179개국 중 156위이다. 「CIA세계통계연보」, 2008년.

54. 「CIA World Factbook」의 2008년 7월 기준.

55. 세계보건기구 통계. www.theglobalfund.org에 등록.

56. '탄산음료: 코카콜라사의 진실과 권능', 「African Business」, 2004년 4월 1일. 코카콜라 발명자 존 펨버튼은 이 음료가 몰핀 중독, 소화불량, 신경쇠약, 두통, 발기부전 등 많은 병을 치료할 수 있다고 주장했다. 그 유명한 코카콜라 제조법의 소유권을 팔 당시 펨버튼 자신은 얄궂게도 몰핀 중독으로 고생하고 있었다.

57. 세계은행(1993년)에 따르면 탄자니아 인구 59.7퍼센트의 하루 생계비가 2달러 미만이다.

58. 「아프리카 말라리아 보고서」, 세계보건기구-유니세프 공동 보고서.

59. 「코카콜라사 연례 보고서」, 2003년.

60. 'Chain Reaction: From Einstein to the Atomic Bomb연쇄반응: 아인슈타인에서 원자폭탄까지', 「Discover」, 2008년 3월.

61. 텍사스 레인저스 팬들은 2007년에 지금은 파산한 아메리퀘스트로부터 구장을 되찾았다.

62. '시각 공해', 「The Economist」, 2007년 10월 11일.

63. '광고 없는 도시', 「Adbusters」 73호.

4장 무기: 시각적 거짓말, 제조된 욕구불만

64. 그래픽디자이너가 하는 말이니 믿어도 된다!

65. DDB 니덤.

66. …유럽의 노예 노동으로 생산되었다.

67. 마티 뉴마이어는 이 양보를 '브랜드 초점 일탈'이라고 부른다. 더 많은 예를 보려면, 고전 「브랜드 갭The Brand Gap」(시공사)을 강력히 권한다. AIGA Press/New Riders에서 내놓은 또 한 권의 걸작이다.

68. 아직 「Adbusters」를 구독하지 않는다면, 한번 해보시라.

69. 내가 NFL 팬이었다면 새를 더 많이 알았을 텐데.

 깜짝 퀴즈: 몇 종일까요? (답은 맨 아래에)

70. 「Harvard Business Review」, 1999년.

71. 「@issue」(Sappi의 후원을 받아 Corporate Design Foundation에서 발간하는 기업과 디자인 간행물)의 허락을 받아 편집한 이미지이다. 「@issue」에 대해서 더 알고 싶으면 www.cdf.org를 방문하라.

72. 덴버 「Rocky Mountain News」, 2000. 1. 24.

73. 「United Nations Human Development ReportUN인간개발보고서」 1998.

74. 「American Business Review」, 1999. 6 …요르단의 연간 국민총생산보다 큰 액수다.

75. 「Rules for Basketball농구의 규칙」 1892.

76. 「Brands and Branding브랜드와 브랜드화」(Rita Clifton, John Simmons, Sameena Ahmad, 2004)에 따르면 브랜드화가 대차대조표에 영향을 미친 중대 사건은 1985년에 잉글랜드의 Reckitt&Colman이 Airwick을 인수한 일이다. 이러한 변화가 런던증권거래소를 자극하여 1989년에 브랜드 가치를 승인하기에 이르렀다.

77. '02–03 NBA 상품의 해외 판매, 6억 달러 초과', 「Sports Business Daily」

5장 진실이 있는 곳: 미끄러운 비탈길

78. 「Intelligent Image Processing지능형 이미지 프로세스」, 스티브만Steve Mann, 2002.

79. 주목할 만한 점은 모튼의 소금소녀가 해가 갈수록 마르고 다리가 길어졌다는 사실이다. 선크림 브랜드인 코퍼톤의 소녀 모델이 (순진한 모습으로 강아지에게 수영복을 빼앗기는 상태는 영원히 그대로인 채) 조금씩 섹시해진 것과 비슷한 현상이다.

80. 「BusinessWeek」, 2005년 8월.

81. 아일랜드와 미국 상품에는 일반적으로 'whiskey'지만, 스코틀랜드, 캐나다, 일본에서는 'whisky'로 적는다.

82. 「현실인가, 아니면 그냥 메모렉스인가」, 브라운Bruce Brown. 그래픽디자이너교육자협회 회장 취임 강연, 1997년.

83. 1991년 7월 15일치 「워싱턴포스트」. 런던 「타임스」에 따르면 2007년 3월에 이 소문을 처음 퍼뜨린 암웨이 배급업자 네 명에게 손해배상 2천만 달러 지불 명령이 떨어졌다.

84. R. J. 러멜은 20세기 이전의 모든 세기를 통틀어 정부에 의한 내국민 살육democide 희생자가 1억3천3백만 명이었다면 20세기에는 1억9천2백만 명이었다고 추정한다. "Statistics of Democide: Genocide and Mass Murder Since 1900," R. J. Rummell, 1997년.

85. 데이비드 버먼과 오타와의 코퍼헤드 양조회사 대표의 인터뷰, 1994년.

86. 콜롬비아에서는 연간 50만 건의 유방 확대 수술이 이루어진다.

87. 에이본과 다른 기업들은 브라질과 다른 개발도상국에 직접 판매로 이익을 벌어들였다. 「이코노미스트」(미국판), 1994년 10월 22일 기사 "Perfuming the Amazon".

88. 무함마드는 사실 (어떤 모습으로 그려졌는지는 여러분의 상상에 맡기겠지만) 1928년 독일의 육즙 농축액 광고에 등장했고, 오그던 담배 광고에도 나왔다. 아니면 지금은 워싱턴 D.C.에 있는 연방대법원 건물 북벽에 함무라비의 형상을 장식띠로 조각한 돋을새김 조각가에게 물어보라.

89. 「Canada Health Action: Buliding on the Legacy」, Health Canada, 2004.

7장 감각의 상실

90. 오바마 대통령의 아버지 나라인 케냐에서 오바마가 상원 의석을 차지하던 달에 토박이들 사이에서 '오바마' 라는 이름으로 통하는 상원의원 맥주 상표가 출시되었다. 오바마 맥주는 상대적으로 적당한 가격에 작은 나무통 단위로만 판매하는 지역 브랜드로, 마시다 죽는 사람이 많은 옥수수술 짱아 대신 이 맥주를 마시게 되었다. 케냐 정부는 국민의 건강을 위해 사람들이 구입할 수 있는 가격선을 지키려고 소비세를 면제했다.
「비즈니스위크」(2008년 3월 26일) Eliza Barclay의 기사 "Kenya, Obama (Beer) Wins Big케냐에서는 오바마(맥주)의 대승".

91. 「노 로고No Logo」, 나오미 클라인, 2003.

92. 3세에서 6세 어린이의 브랜드 상표 인식 능력. "Mickey Mouse and Old Joe the Camel미키마우스와 낙타 조 카멜", 피셔P. M. Fischer, 슈워츠M. P. Schwartz, 리처즈 JrJ. W. Richards Jr, 골드스틴A. O. Goldstein, 로하스T. H. Rojas 공저, 「JAMA」(1991년 12월).

93. 이 서체의 이름이 말보로 서체로, 이 광고를 위해 특별히 주문 제작된 서체다.

94. 「No Logo」, 나오미 클라인, 2003.

95. 「Altria 2004 Annual Report」.

96. 정말로 그렇다.

97. "Why Tony still has a grip on kids' diets어째서 토니가 지금까지 어린이의 식단을 쥐락펴락 하는가", 더피Andrew Duffy, 「The Ottawa Citizen」, 2008년 2월 11일.

98. '앞으로 팔릴 맥도날드 햄버거 1천억 개의 잠재 효과', E. H. Spencer, 「미국 예방의학 저널」, 2005년 5월.

99. 부피로 따지면 비중은 더 커진다. 「소비사회의 극복」, 앨런 더닝(따님, 1994).

100. 「The Washington Monthly」.

101. Agenda Inc., Paris/San Francisco, www.agendainc.com

102. 1년에 230달러. 「State of the World 1991」, Worldwatch Institute, 워싱턴 D.C.

103. Agenda Inc., 파리/샌프란시스코, www.agendainc.com

104. 'Children, adolescents and advertising어린이, 청소년, 광고' 미국 소아과 학회 정책보고서 1995년, Kunkel(2001), Macklin & Carlson(1999), 「Developmental and Behavioral Pediatrics발달 및 행동 소아학」, Strasburger, 2001에서 인용.

105. 캐나다 하원 보건 위원회 최종 보고서, 2006년 3월.

106. 「No Logo」, 나오미 클라인, 2003.

8장 왜 지금이 완벽한 시기인가

107. 「@issue」 1권 1호, Corporate Design Foundation.

108. 「Nova」, PBS, 2000년.

109. '현재 미국에서 가장 잘 팔리는 자동차, 혼다 시빅', 「USNews & World Report」, 2008년 6월 4일.

110. '다행히도, 하이브리드 차량과 그 밖의 대안 차량 설계가 널리 확산되면서 이 수치는 떨어지고 있다.

111. 엑슨 발데스 호 판결의 합의금은 크게 줄어들었으며, 플로리다 소송에서 집단소송 형태는 기각되었지만, 개별 소송에서는 담배 회사들이 정보를 은폐했으며 무책임하게 행동했다는 주장이 받아들여졌다.

112. 꾸준한 흡연율 하락은 1990년대 후반부터 '금연 정책 시리즈'를 시행해온 담배 없는 캐나다를 위한 의사들의 모임 회장 신시아 캘러드의 공이다. 이 정책은 담배갑의 경고문을 더 크고 더 끔찍하게 만들 것을 권장한다. 2005년 8월 12일자 「Ottawa Citizen」, "Smoking Falls to All-Time Low In Canada흡연율 캐나다 사상 최저치 돌파."

113. '담배 광고에 대한 제약을 우회하는 방법: 직접 광고와 간접 광고를 구분할 필요가 없다', 주센스 Luk Joossens, 2001년 3월.

114. 캐나다 안전위원회에 따르면 2000년 이 유형의 화재 발생 건수는 4천 건, 손실액은 5천6백70만 캐나다달러였다.

115. 미국 화재방지협회 홈페이지, 2008년 7월 현재.

116. 아직 에드워드 터프트를 읽지 않았다면 강력히 추천한다. 통계 전문가를 하다가 정보 디자이너가 된 터프트는 정보의 입안은 명료하고 진실하게 이루어져야 한다는 정보 디자인 윤리학의 선구자다. 이 방면의 고전인 그의 저서 『The Visual Display of Quantitative Information수량 정보의 시각적 디자인』(1982)으로 시작하자.

117. '100달러짜리 노트북', 폰틴Jason Pontin, 「Technology Review」, 2005년 8월.

9장 거짓말하는 법, 진실을 말하는 법

118. 'Media Awareness Network의 연구, 2006년 오타와.

10장 어떻게 좋은 일을 하느냐가 우리가 좋은 일을 하는 방법이어야 한다

119. BBC의 프로그램 h2g2에 따르면, 빅크리스탈 한 종만 하루에 1천4백만 자루가 팔린다.

120. www.oddcopy.net

121. BIC사 이사회의 2003년 경영 보고서(미국).

122. 「요람에서 요람으로Cradle To Cradle」(에코리브르, 2003년), 맥도너 · 브라운가르트William McDonough · Michael Braungart 공저.

11장 직업적 기후 변화

123. Icograda는 세계그래픽디자인단체협의회International Council of Graphic Design Associations, IFI는 세계실내건축가연맹International Federation of Interior Architects/Designers, icsid는 국제산업디자인단체협의회International Council of Societies of Industrial Design이다.

124. 「@issue」 13권 1호(2008년 봄), 'The New Annual Report'.

12장 어떤 직업이[나] 할 수 있는 일은 무엇인가?

125. 2006년 Icograda의 상무이사와 개인적으로 했던 인터뷰에서.

감사의 말
의식 있는 소수의 시민들

"사회적 유행의 성공은, 그것이 어떤 종류가 되었건 사교 능력이 뛰어난 사람들의 헌신적 활동에 크게 의존한다."

– 말콤 글래드웰Malcoom Gradwell

이 책을 쓰는 데 도움 주신 모든 분, 모든 단체에 감사드리며, 그 누구보다 잿빛 상태에서 흑과 백으로 태어나기까지 끊임없이, 아낌없이 이끌어준 신시아 호포스에게 감사드린다.

Arturo de Albornoz (Mexico City)
Nart Amer (Dubai)
Birgitte Appelong (Oslo)
Hilary Ashworth (Toronto)
Walid Azzi (Beirut)
Anna Barton (Praha)
Dr. Eli Berman (San Diego)
Hannah Langford Berman (Ottawa)
Reva Berman (Ottawa)
Dr. Shier Berman (Ottawa)
Shirley Berman (Ottawa)
Diego Bermudez (Bogotá)
Sherry Blankenship (Doha)
Karen Blincoe (Devon)
Carlo Branzaglia (Bologna)
Eren Butler (London)
Peggy Cady, FGDC (Victoria)
Leonardo Castillo (Recife)
Don Ryun Chang (Seoul)
Brian M. Chee (Daegu)
Halim Choueiry (Jounieh)
Amy Chow (Hong Kong)
David Coates, FGDC (Vancouver)
Christopher Comeau (Ottawa)
Matt Cowley (Toronto)
Patrick Cunningham (Ottawa)
Sara Curtis (Toronto)
Du Qin (Beijing)

Éric Dupuis (Montréal)
Steve Eichler (Calgary)
Ray Farmilo (Ottawa)
Chantal Fontaine (Montréal)
Dr. Alan Frank (Ottawa)
Gao Gao (Beijing)
Catherine Garden, FGDC (Calgary)
Andrea Gardner (Ottawa)
Ken Garland (London)
Amy Gendler (Beijing)
Shaun George (New Minas)
Piedad Gomez (Bogotá)
Richard Grefé (New York)
Paul Gross (Ottawa)
David Grossman (Tel Aviv)
Kenroy Harrison (Tokyo)
Zelda Harrison (Los Angeles)
Jessica Friedman Hewitt (New York)
Anne Mette Hoel (Oslo)
Cynthia Hoffos, FGDC (Ottawa)
Jannicke Hølen (Oslo)
Ryan Iler (Ottawa)
Lene Vad Jensen (København)
Trevor Johnston (Ottawa)
Russell Kennedy (Melbourne)
Pete Kercher (Como)
Jinwon Kim (Seoul)
Warren Kinsella (Calgary)

Kris Klaasen (Vancouver)
Lise Vejse Klint (København)
Ruth Klotzel (São Paolo)
Mervyn Kurlansky (Hornbæk)
Jacques Lange (Tshwane)
Lee Nawon (Seoul)
Marc Lefkowitz (København)
László Lelkes (Budapest)
Liu Bo (Beijing)
Felipe Cesar Londoño (Manizales)
Boris Ljubičić (Zagreb)
Sabina Lysnes (Thunder Bay)
Mary Ann Maruska, FGDC (Oakville)
Peter Martin and his camel (Doha)
Rod Nash, R.G.D. (Toronto)
Jan Neste (Oslo)
Paul Nishikawa, MGDC (Calgary)
Ian Noble (London)
Robert L. Peters, FGDC (Winnipeg)
Tomasz Pirc (Maribor)
Steven Rosenberg, FGDC (Winnipeg)
Thomas Rymer (Moscow)
Hashem Salameh (Bahrain)
Brenda Sanderson, MGDC (Montréal)
Mike Shahin (Ottawa)
Sudhir Sharma (Mumbai)
Leslie Shelman (Cambridge)
Scott Sigurdson (Ottawa)
Steve Spalding (Gainesville)
Erik Spiekermann (Berlin)
Jan Stavik (Oslo)
Marie Stradeski (Cape Breton)
Anne Telford (San Francisco)
Sophie Thomas (London)
Peggy Varner (Ottawa)
Omar Vulpinari (Milano)
Joel Wachman (Cambridge)
Min Wang (China)
Matt Warburton, FGDC (Vancouver)
William Warren (London)
Kernaghan Webb (Toronto)
Matt Wills (Richford)
Matt Woolman (Richmond)
Xiao Yong (Beijing)
Zheng Tao (Beijing)

Adbusters Media Foundation
 (Canada)
AIGA (United States)
Applied Arts (Canada)
Association of Registered Graphic
 Designers of Ontario (Canada)
C3 Design (Canada)
California Department of Public
 Health (United States)
Central Academy of Fine Arts (China)
Concordia University (Canada)
EIDD (Europe)
Federal University of Pernambuco
 (Brazil)
The Globe & Mail (Canada)
Grafill (Norway)
Hong Kong Design Centre
 (Hong Kong)
Hungarian Academy of Fine Arts
 (Hungary)
ICIS (Denmark)
Icograda (Earth)
Ikea (Norway)
Kontrapunkt (Denmark)
Lebanese American University
 (Lebanon)
Leo Burnett (South Africa)
London College of Communication
 (United Kingdom)
Magdalena Festival (Slovenia)
Norwegian Design Council (Norway)
Origin Instruments (United States)
Sanford Corporation (United States)
Sappi Papers (South Africa)
Society of Graphic Designers of
 Canada (Canada)
Union for Democratic
 Communications (United States)
Universidad de Caldas (Colombia)
Virginia Commonwealth University
 (United States, Qatar)
Wallpaper (United Kingdom)
Yarmouk University (Jordan)
Your local bottler of Coca-Cola
 (within reach of wherever you are)

지은이에 대하여

데이비드 버먼은 디자인과 전략적 소통 분야에서 25년 이상의 경력을 쌓아왔다. 그의 고객 목록에는 IBM, 국제 우주 정거장, 캐나다 보건국, InterPARES, 아가 칸 재단, 시에라 클럽, 캐나다방송, 캐나다의 3대 웹사이트가 들어간다. 그는 오랫동안 명료한 디자인, 접근 가능한 디자인 운동, 그리고 캐나다 법무부와 온타리오 토지작물협회, 온타리오 문맹퇴치연합을 위한 특별 프로젝트 제작에 헌신해왔다.

데이비드는 전략과 디자인, 윤리, 창조적 브랜드 마케팅과 커뮤니케이션을 사업적 문제에 응용하기 위한 동기와 기법을 제공한다. 그는 1984년부터 전략가이자 디자이너이자 타이포그래퍼로서 활동하면서 캐나다와 전 세계 디자이너들의 사회적 책임 수용을 위한 직업윤리 규범 수립을 위해 노력해왔다.

데이비드는 1997년부터 1999년까지 온타리오 등록 그래픽디자이너협회북미 최초의 공인 그래픽디자이너 단체의 초대 선출 이사장을 역임했다. 그는 이 협회의 정관과 윤리준칙 초안을 만들었으며 자격증 시험에서 직업윤리와 직업적 책임부문을 묻는 문항을 만들었다. 1999년에는 캐나다 디자인 분야의 최고 명예직인 캐나다그래픽디자인협회 특별 회원으로 추대되었고, 2000년에는 전국 윤리 의장으로 선출되어 오늘까지 지속해오고 있다. 데이비드는 커뮤니케이션 디자인 분야 단체인 Icograda 이사진으로 두 번째 임기를 수행하고 있으며, 캐나다그래픽디자인협회와 AIGA의 정회원, IEDD의 후원회원이기도 하다.

아마도 데이비드가 가장 열정을 쏟아 붓는 일은 강연일 것이다. 그는 각종 회의와 대회에서 모범이 되는 전문가들이 인간 조건과 지구의 환경을 개선하기 위해서 할 수 있는 역할에 대해 강연한다. 데이비드의 강연과 직업 교육을 위한 노력은 전 세계 20개국에서 환영받았다.

www.davidberman.com/about을 방문하면 데이비드에 대한 자세한 사항을 확인할 수 있으며, 또한 강연 신청을 할 수 있다.